VOUS ÊTES TOUS DES CRÉATEURS
ou
LE MYTHE DE L'ART
d'Yves Robillard
est le cinquante-troisième ouvrage
publié chez
LANCTÔT ÉDITEUR.

VOUS ÊTES TOUS DES CRÉATEURS

ou

LE MYTHE DE L'ART

du même auteur

Québec underground 1962-1972 (sous la direction de l'auteur), trois tomes, éditions Médiart, Montréal, 1973.

Yves Robillard

Vous êtes tous des créateurs

ou

Le mythe de l'art

LANCTÔT
ÉDITEUR

LANCTÔT ÉDITEUR
1660A, avenue Ducharme
Outremont (Québec)
H2V 1G7
Tél. : (514) 270.6303
Téléc. : (514) 273.9608
Adresse électronique : lanedit@total.net

Illustration de la couverture : Claude Gagnon, *Il faut aimer*, huile, 210 cm X 180 cm, 1990.

Maquette de la couverture :
Gianni Caccia

Mise en pages : Folio infographie

Distribution :
Prologue
Tél. : (514) 434.0306/1.800.363.2864
Téléc. : (514) 434.2627/1.800.361.8088

Distribution en Europe :
Librairie du Québec
30, rue Gay-Lussac
75005 Paris
France
Téléc. : 43 54 39 15

Nous remercions le Conseil des arts du Canada de l'aide accordée à notre programme de publication. Nous remercions également la SODEC, du ministère de la Culture et des Communications du Québec, de son soutien.

Pour Dominique Campagna
avec tout mon amour

REMERCIEMENTS

Merci à tous ceux qui m'ont soutenu, et principalement à Rachel Bastien, Colette Paquin et Jacqueline Thibault, pour leur efficacité et leur joyeuse complicité au Département d'histoire de l'art de l'UQAM ;

à mes amis artistes, Serge Beaumont, Claude Desjardins, Raoul Duguay, Francis Favreau, Claude Gagnon, Richard Lacroix, Denys Tremblay ;

au grand-père et grand sage William Commanda et à N'Tsiuk ;

aux nombreux animateurs d'ateliers de créativité qui m'ont enseigné ;

à mes collègues Claudette Hould et Pierre Mayrand ;

à Normand Thériault pour *Québec Underground* ;

à l'UQAM, pour son aide.

Avant-propos

L e but de ce livre est de démontrer que le concept de l'art, en tant que mythe, c'est-à-dire croyance collective fondant une société, est une invention de la société industrielle, qui va être remplacée, au XXIᵉ siècle, par un autre mythe, celui de la société de création. En d'autres mots, que l'importance accordée aux artistes va être transférée à la nécessité d'instaurer des ateliers de créativité pour tous, et à leurs animateurs.

Mais, direz-vous, les artistes sont plus présents que jamais ! Et avec les nouvelles tehniques cinématographiques et télévisuelles, et la réalité virtuelle, ils vont l'être encore plus ! En effet, nous n'avons pas fini de nous faire enchanter ou zombifier l'esprit. Et la publicité s'oriente vers un *crescendo* d'effets spéciaux que nous aurions peine à imaginer aujourd'hui. Mais c'est, je crois, le feu d'artifice de la fin de notre civilisation, celle de la société du spectacle. Cela va mal dans le monde : d'un côté, il y a le spectacle d'une opulence à faire baver d'envie, et de l'autre, l'appauvrissement généralisé de la population. La civilisation des loisirs commence en effet par le chômage forcé.

Le futurologue Thierry Gaudin[1] décrit les étapes de cette fin de civilisation : déclin des États-nations, montée de l'exclusion, affrontements sociaux et ethniques, entassement dans les mégapoles des nouveaux sauvages de la jungle urbaine, pouvoirs accrus des *mafiosi* internationaux, montée, apogée, puis déclin des multinationales. Puis, il décrit ce qui vient après. Il est plus payant actuellement pour une

1. Thierry Gaudin a publié près d'une dizaine d'ouvrages, ses deux principaux livres synthèses sur le XXIᵉ siècle sont *2100, récit du prochain siècle*, Paris, Payot, 1990, et *2100, l'Odyssée de l'espèce*, Paris, Payot, 1993.

grande entreprise de faire exécuter en sous-traitance un bon nombre de ses travaux par des petites entreprises. Le recours aux nouvelles technologies, selon Gaudin, pousse à une décentralisation des pouvoirs. Il entrevoit les multinationales remplacées dans le futur par une pléthore de petites entreprises décentralisées mais reliées, selon leurs besoins, au réseau global d'information (le village global de McLuhan), générant des projets d'intérêt planétaire, concernant l'écologie, l'habitat, la métrologie du quotidien, la diversification des sources d'énergie, la coordination des ONG (organisations non gouvernementales), le système judiciaire mondial, etc. « Toutes les grandes déstabilisations de système technique, écrit Gaudin, sont toujours accompagnées d'une remise en cause de la société, de ses systèmes mythiques et religieux et d'une résurgence de la liberté de pensée[2] ! »

Quand, à toute vitesse, les machines exécutent à notre place un bon nombre de nos anciennes tâches, il faut être de plus en plus créatifs pour bien les orienter. À Silicone Valley, on paie les gens pour qu'ils jouent afin de stimuler leur créativité quand ils travaillent. La civilisation des loisirs commence certes par le chômage forcé, mais elle se continue par l'apprentissage obligatoire des nouvelles technologies, par la redéfinition des notions de travail et de service, et par la nécessité pour tous de développer leur créativité, s'ils ne veulent pas être un fardeau pour leur communauté. Évidemment, cela ne sera pas fait du jour au lendemain ! Nous travaillons avec des technologies de la « troisième vague », comme dirait Alvin Toffler, alors que nos institutions sont encore celles de la « deuxième vague », celles de la société industrielle.

Le mot *artiste*, pour la majorité des gens, fait penser avant tout aux vedettes de cinéma ou de télévision. Il n'en a pas toujours été ainsi. Même si Molière avait la faveur du roi, il était avant tout considéré comme un saltimbanque à qui on refusa la sépulture religieuse. On aimait beaucoup à cette époque les musiciens et les chanteurs, mais leur art semblait improvisé et éphémère. Les peintres et les sculpteurs, par contre, produisaient du solide qu'on pouvait voir et toucher. Aussi, avaient-ils la vogue, même si leut statut social

2. Thierry Gaudin, *2100, récit du prochain siècle,* ouvr. cité, p. 9.

était très fragile, car ils étaient avant tout des « gens de métier ». Le peintre Charles Lebrun sera le premier directeur de l'Académie royale de peinture et de sculpture, fondée en 1648. Dans sa première requête au roi, il demande de séparer la peinture et la sculpture des autres arts mécaniques, ces formes d'art ayant « été pendant plusieurs siècles dans un abaissement extrême, livrés à l'opprobe[3] ». La majorité des contemporains de Louis XIV avaient certes la même opinion des artistes que Sénèque et Plutarque au début de l'ère chrétienne : « Nous admirons l'œuvre, nous méprisons l'ouvrier[4]. »

« Il n'y a pas d'art sans théories artistiques[5] », écrivait Arthur Danto, en 1988. Et je suis tout à fait d'accord ! L'art est essentiellement affaire de théoriciens. Dans notre contexte de civilisation, on s'entend en général pour dire que les écrits de Giorgio Vasari (1550) ont donné naissance au concept de l'art. Celui-ci décrivit l'évolution de l'art comme un processus ayant pour outils l'intention et l'habileté de l'artiste, c'est-à-dire un esprit d'abstraction appliqué créant le style. Comment se fait-il qu'un siècle après Lebrun réclame un statut spécial pour l'art et les artistes ? Parce que les idées de Vasari n'avaient rejoint qu'un tout petit nombre de gens, une centaine tout au plus. Il ne faut pas confondre l'art et la production des artistes. L'art est un idéal social, une sorte d'absolu que la société a eu besoin de se donner. L'art est l'absolu qui sous-tend le talent de tous les artistes.

L'art est avant tout un concept institutionnel, c'est-à-dire qu'il est déterminé par les institutions que les autorités d'une société se donnent. Louis XIV a créé ses différentes académies pour que rien ne lui échappe : mais il n'était pas question d'art dans celles-ci, mais de la discipline concernée : peinture, danse, musique, etc. C'est au XVIIIe siècle, sous l'instigation des philosophes, théoriciens (critiques d'art, historiens, muséologues) et marchands, que va se constituer le domaine spécifique de l'art. Il faut attendre l'édition de 1762 du dictionnaire de l'Académie française pour que nous ayons la première définition moderne du mot *artiste* : « Celui qui travaille dans

3. Cité par Jean Gimpel, *Contre l'art et les artistes*, Paris, Seuil, 1975, p. 75.
4. Cité par Jean Gimpel, ouvr. cité, p. 36.
5. Arthur Danto, « Le monde de l'art », *Philosophie analytique et esthétique*, Paris, Klincksieck, 1988, p. 198.

un art où le génie et la main doivent concourir. Un peintre, un architecte sont des artistes[6]. » Remarquez bien que le terme n'est appliqué qu'aux peintres et aux architectes, ceux pour qui la *causa mentalis* est supposément plus importante.

Ma thèse est la suivante : l'art est une invention de la société industrielle. L'art comme mythe repose sur la nécessité du génie. Le mythe du génie est le côté pile, ou la biface, du grand mythe ou premier mythe de l'époque industrielle, l'esprit critique réductionniste. Le mythe de l'art-génie a eu comme effet d'aliéner le pouvoir de créativité de chaque individu en le réservant à une catégorie particulière, les artistes créateurs. Il y eut alors d'un côté les créateurs, de l'autre, les spectateurs. La société industrielle, pour justifier l'aliénation du travail à la chaîne, avait besoin de faire croire que le pouvoir de créer était réservé à un tout petit nombre, tout comme elle eut besoin de dévaloriser l'esprit ludique, pour exalter la nécessité du travail devenu vertu cardinale.

Mais les temps ont changé. L'automatisation a remplacé le travail à la chaîne. Et la société ne croit plus au mythe du génie ou en a de moins en moins besoin. Avec ses divers énoncés, théorie de la relativité d'Einstein, principes d'incertitude et de complémentarité d'Heisenberg et de Bohr, théorie de la non-localité de John Bell, principe du *bootstrap* de Geoffroy Chew, la physique contemporaine a complètement bouleversé les idées que l'on se faisait de la réalité. Le mythe de l'esprit critique réductionniste tend à être remplacé par celui de l'esprit holistique, et le côté pile de ce nouveau mythe est la nécessité pour tous de devenir créatifs.

L'art, pour certains, est cette sorte de connaissance autre que la connaissance rationnelle. « Nous avons à peine commencé à nous demander en quoi l'art absorbe les idées et en quoi celles-ci contribuent à sa signification[7] », écrivait Amy Goldin en 1970. Les mots clés sont *idée* et *signification*. Il y eut à cette époque un engouement pour la linguistique en sciences humaines. Mais les sémiologies de l'image n'ont satisfait personne : on s'est aperçu qu'elles évinçaient des relations signifiantes capitales. Quant à l'importance de l'idée en

6. Jean Gimpel, ouvr. cité, p. 11.
7. Amy Goldin et Robert Cushner, *Conceptual Art as Opera* », New York, Art News, avril 1970, p. 3.

art, nous voilà revenus à l'intentionnalité de l'artiste chère à Vasari : l'histoire de l'art tout entière s'est établie là-dessus. L'art, ai-je dit, a toujours été affaire de théoriciens. Mais avec l'avènement de l'art conceptuel, en 1970, les artistes ont revendiqué le droit d'être les premiers intervenants en ce domaine. Et depuis ce temps, il n'y a pas un seul artiste intéressant pour le milieu artistique qui n'ait sa propre théorie artistique : on enseigne même — c'est un cours obligatoire — aux « apprentis artistes », à l'université, comment créer leurs propres théories.

L'élément déclencheur de cette crise subite de théorie artistique chez les artistes a été selon moi la remise en question du rôle de chacun des intervenants du système artistique dans la création du mythe de l'art. Plusieurs ont eu peur de perdre leurs privilèges et sont revenus, pourrait-on dire, à la source même du concept de l'art, cette idée d'intentionnalité. Or, je ne crois pas plus qu'il le faut à cette idée d'intentionnalité de l'artiste. J'ai constaté très souvent qu'elle venait après coup. Certes, pour moi, dans tous les domaines de la vie, il n'y a pas de création ou de manifestation sans idée ou désir préalable, conscient ou non ! Mais cela n'a rien à voir avec le concept restreint d'intentionnalité de l'artiste. L'idée pour un matérialiste est un concept rationnel réductionniste. Pour moi, qui suis holistique, elle implique, elle est un ensemble vivant de relations. L'intention n'est pas une idée que l'on a, mais la focalisation de diverses énergies dans certaines directions.

L'art n'est pas un concept transhistorique. Les peintures des grottes de Lascaux, soutient un de mes collègues, sont de l'art, même si le concept d'art n'existait pas. J'affirme que si le concept d'art n'existait pas, c'est d'autre chose qu'il s'agissait. Notre réticence à considérer l'art comme un mythe dépassé vient en grande partie de notre appréciation des chefs-d'œuvre des grands maîtres. En réalité, ce n'est pas aux chefs-d'œuvre en tant que tels qu'on se réfère dans ces moments-là, mais à notre propre ravissement devant l'incroyable faculté d'abandon de l'esprit humain à… l'intuition, à ce qui peut nous bouffer pour nous ressusciter, à ce que Gilbert Durand nomme (sans connotation religieuse) « l'imagination mystique[8] ».

8. Gilbert Durand, *L'imagination symbolique*, Paris, PUF, 1964.

L'art est devenu un concept fourre-tout ne devant son existence qu'à la désignation, c'est-à-dire uniquement en vertu du fait que les spécialistes le désignent comme tel. Je propose de réserver le terme *art* uniquement à la nécessité sociale historique impliquant le mythe du génie ; je suggère de remplacer le terme *art* par celui d'*expression esthétique*. Ce n'est pas l'intentionnalité de l'artiste qui m'intéresse, c'est ce que je ressens à la vue de ce qu'il fait ou de tout autre objet, ce besoin de me situer dans mes sensations par rapport à tout ce qui existe en dedans et en dehors de moi et que l'expérience soit vécue dans le corps et l'être tout entier, et non seulement sur le plan intellectuel. C'est cela, le domaine de l'esthétique.

Il y aura, dans les prochaines décennies, de plus en plus d'artistes. Notre société de consommation en réclame. Mais ne confondez pas ! Ces gens reflètent aussi la situation nouvelle, le besoin pour le plus grand nombre de devenir créateurs. On jouera aussi beaucoup durant ces temps nouveaux, pour tuer le temps, oublier, ou espérer devenir millionnaire, mais on jouera aussi à des jeux impliquant la performance, puis le dépassement de soi-même. La créativité, c'est d'abord trouver un sens à ce qu'on fait. Et l'esprit du jeu est l'essence même de la créativité. Les musées et les parcs d'amusement sont des inventions de la société industrielle. À notre époque, ils sont en crise : le musée tend à devenir lieu de loisir et le parc d'amusement, lieu éducatif. En émergent ce que j'ai appelé « les nouveaux lieux de loisirs éducatifs », qu'ils prennent la forme de fêtes ponctuelles de quartier ou d'événements réguliers faisant partie du nouveau décor urbain, festivals divers, biosphère, biodôme, etc.

La plus grande partie de mes activités, depuis 1973, concerne la conception de ces nouveaux lieux de loisirs et la réalisation de rituels collectifs de réconciliation. Dès l'époque des *happenings*, je me suis intéressé aux rituels. Le rituel est la première forme d'expression, esthétique dont toutes les autres découlent. Avec la publication des trois tomes de *Québec Underground*[9], en 1973, j'avais espéré que les institutions tiendraient compte dans l'avenir des faits qui avaient transformé la sensibilité esthétique des Québécois durant les dix

9. Yves Robillard, *Québec Underground, l'art marginal au Québec de 1962 à 1973*, Montréal, Éditions Médiart, 1973.

années précédentes. Il n'en fut rien ! Et j'ai compris alors que je devais me situer en marge du système artistique. Il y a grande nécessité de créer de nouveaux rituels collectifs pour que les gens échangent. Je ne pense pas au public spécialisé des galeries, mais à tous ceux que l'on trouve dans les centres commerciaux. Un rituel collectif, consciemment voulu, n'est efficace que s'il permet d'intégrer les rituels individuels de chacun. Les mythes qui sont en train de naître viennent, en partie, de la nouvelle physique. Ils parlent du fait que l'observateur fait partie du phénomène observé, des relations instantanées avec l'ensemble de l'Univers, du paradigme holographique, de l'interconnexion globale entre tout ce qui existe. Où vous situez-vous ?

La première partie de ce livre concerne l'histoire de la création du mythe de l'art par la société industrielle. Son dernier chapitre, intitulé « Le prochain siècle : redonner à chacun sa créativité », prépare à la deuxième partie, consacrée essentiellement à ce qui remplacera le mythe de l'art, celui de la « Société de création ». J'ai ajouté en annexe trois textes. Le premier est le manifeste de Fusion des Arts, que j'ai rédigé en 1968. Il démontre que, déjà à cette époque, le mythe de l'art était dénoncé. Les deux autres textes concernent les « nouveaux lieux de loisirs éducatifs ».

Le titre du livre est interrogatif : « Vous êtes tous des créateurs » ou « le mythe de l'art » ? Que choisissez-vous ?

Le mythe de l'art

I

L'art et le mythe

Me raconter des histoires était mon plus grand plaisir quand j'étais petit. Je jouais continuellement à imaginer toutes sortes d'aventures et de réalités auxquelles je croyais dur comme fer ! Et quel sentiment de liberté cela me donnait ! De dix-sept à vingt-cinq ans (1956-1964), j'ai transposé tout cela dans le domaine de l'art. Quand j'incarnais un personnage dans une pièce de théâtre, je vivais dans un autre monde. Quand je dansais, je ressentais des pulsions animales qui me ramenaient aux origines de la Terre, et quand je modelais de la glaise, je voulais reproduire toutes ces cavernes préhistoriques que j'imaginais.

Puis, je suis devenu amateur d'art. Étudiant à Paris, je me rappelle tout le plaisir que je prenais à scruter les sculptures de Tajiri qui me parlaient de planètes vivantes et de codes intergalactiques, de Louis Chavignier par lequel je découvrais l'étrangeté d'une sorte d'antimatière. Et l'intellect chez moi a pris de plus en plus d'importance. J'ai découvert les situationnistes et les maquettes de la *New Babylon* de Constant Nieuwenhuis. Ce groupe envisageait d'utiliser la psychanalyse à des fins situationnistes afin de révéler les désirs latents de ses membres, et de construire des situations devant momentanément satisfaire ces désirs. Je me voyais construire avec eux les décors destinés à créer ces situations. Guy Debord, le grand patron, refusa mon adhésion au groupe : je n'étais pas assez marxiste.

Je voulus aussi connaître Jean-Jacques Lebel et ses *happenings*. Retrouver la fonction mythique de l'art et mettre au jour les mythes latents derrière les interdits que la société nous impose : c'est ce que

Lebel affirmait quand il parlait du *happening*. Aux Biennales des Jeunes de Paris, une section spéciale importante était consacrée aux travaux de synthèse des arts[1]. Le Groupe de Recherche d'Art Visuel (GRAV) était très iconoclaste et ses labyrinthes spectaculaires. Ces artistes, influencés par la Plasticité de Vasarely, étaient contre le culte de la personnalité de l'artiste génial isolé et pour « l'élimination de la catégorie œuvre d'art et de ses mythes ». Lebel et le GRAV se rejoignaient dans la recherche d'un dépassement de la fonction de l'art. Je revins au pays rempli de projets, et fondai le groupe Fusion des Arts.

Le travail à Fusion des Arts a d'abord concerné la fonction sociale de l'art. À un moment donné, tels les Provos d'Amsterdam[2], nous ne faisions aucune distinction fondamentale entre une œuvre d'art, une réflexion théorique ou une action politique : tout cela nous semblait d'égale importance. Nous voulions avant tout être des « viveurs ». Richard Lacroix, mon ami et associé, se définissait dans le film de Jacques Giraldeau, *Faut-il se couper l'oreille ?* (1970), comme « un poète de la vie ». Le mythe de l'art, l'art et son mythe, l'art et les mythes, l'histoire des mythes, la nature des mythes, tout cela devint pour moi une véritable passion, une jonglerie me permettant de retrouver l'enchantement de mes jeux d'enfant, avec en plus le sentiment d'avoir grandi.

Qu'est-ce que le mythe ?

Qu'est-ce que le mythe ? Le mot a été créé en 1803 à partir du bas latin *mythos* qui voulait dire « fable, récit fabuleux[3] ». Mircea

1. L'expression *synthèse des arts* désigne le travail de ceux qui voulaient allier plusieurs disciplines artistiques en une œuvre synthèse.
2. Le terme *Provo* vient de la contraction des mots *provocateur* et *prolétariat* : « provotariat ». Il s'agit d'un mouvement d'artistes contestaires ayant existé à Amsterdam entre 1965 et 1967. Leur but était de sensibiliser la population aux problèmes de la pollution, du trop grand nombre d'automobiles, de la violence militaire et policière. Voir mon article paru dans le quotidien *La Presse* du 12 octobre 1968 : « Aux confins d'un art rénovateur, les Provos ».
3. La définition des termes vient du *Dictionnaire historique de la langue française*, sous la direction d'Alain Rey, Paris, Robert, 1994.

Eliade écrit que « pour les hommes du XIXe siècle, le « mythe » était tout ce qui s'opposait à la réalité[4]». Cela viendrait de l'opposition chez les Grecs entre *mythos* et *logos*, les récits d'Homère et d'Hésiode d'une part, et la philosophie du raisonnement logique de Platon et d'Aristote, d'autre part. Mais ce n'est pas aussi simple, car si Xénophane (fin VIe siècle avant J.-C.) condamnait Homère pour l'immoralité des dieux, Théogène de Rhégium, cinquante ans plus tard, affirmait que les dieux représentaient des facultés humaines et des éléments naturels qu'il fallait comprendre comme des sortes d'allégories. En fait, les deux mots signifiaient « parole ». Si *logos* implique en plus la notion de raisonnement logique, il reste que pour Platon, il veut aussi dire « parole primordiale », « logos » divin...

C'est au XIXe siècle que le mythe prendra le sens moderne qu'on lui connaît, celui de « vérité fausse ou imparfaite », principalement dans les travaux des fondateurs de l'anthropologie. Les aborigènes africains, océaniens et amérindiens, qui existent toujours, étaient et sont pour la plupart animistes. E. B. Tylor dans *Primitive Culture*, publié en 1871, affirma que la pensée mythique, caractérisée par l'animisme, était la première étape de la religion, suivie du polythéisme, puis du monothéisme. Andrew Lang, un disciple, précisa que l'animisme était une dégénérescence du monothéisme, que l'animisme était irrationnel et le monothéisme rationnel. L'évolution du terme nous mène à Lévi-Strauss qui, dans *Mythologiques*, publié en 1971, affirme qu'il faut dépasser le modèle linguistique et reconnaît que « la structure des mythes s'apparente plus à la musique qu'à la logique[5] ».

Le mythe est synonyme, pour certains, de désirs refoulés. Pour S. Freud, le mythe est la répétition fantasmatique d'un acte réel, le parricide primordial. L'inconscient pour lui est avant tout constitué par la somme des expériences refoulées d'un individu durant son enfance, à commencer par — son célèbre complexe d'Œdipe — la

4. Mircea Eliade, « Les interprétations du mythe : des Grecs à la mythologie astrale », *L'univers fantastique des mythes*, sous la direction d'Alexander Eliot, Paris, Presses de la Connaissance, 1976, p. 13. Je me réfère à cet article d'Eliade quand je parle plus loin des idées de E. B. Taylor, de Andrew Lang, de Claude Lévi-Strauss et de Sigmund Freud.

5. *Ibid.*, p. 17.

culpabilité du tout-petit qui souhaite la mort de son père pour se réserver l'exclusivité des rapports maternels. Freud imagine donc en des temps très anciens l'assassinat réel d'un père, d'un chef ou d'un roi, suivi d'un festin durant lequel les fils mangent le corps pour en acquérir les pouvoirs. C'est ce repas totémique qui, selon lui, aurait servi de fondement aux organisations sociales, restrictions morales, religions, etc.[6]

Je préfère de beaucoup la notion d'« inconscient » de C. G. Jung, considéré avant tout comme une force dynamique et enrichissante, alors que pour Freud, ce n'est que la somme des désirs refoulés. L'inconscient, pour Jung, est constitué de la somme des désirs refoulés, la conception freudienne, mais aussi, et fort heureusement, de l'« inconscient collectif », le domaine des archétypes. Étymologiquement, ce mot veut dire « traces très anciennes ». Les ressemblances frappantes existant entre les mythes, les rêves et les symboles en usage chez des peuples et des civilisations très éloignés dans le temps et l'espace ont conduit Jung à postuler l'existence d'un inconscient collectif dont les images se manifestent sous forme de symboles relevant d'archétypes.

L'inconscient collectif, contrairement à ce qu'on croit généralement, n'est pas la somme de l'inconscient de tous les individus, même si à l'occasion on peut le concevoir de cette façon. L'inconscient collectif, c'est avant tout l'expression de ce qu'un individu a comme énergie psychique particulière, lui venant de ce qu'il ressent et se souvient de l'inconscient (de ce qui n'a pas été dit) de l'histoire de sa famille, de son clan ou de sa parenté élargie, de l'histoire psychologique de sa culture nationale, de ce qu'il retient de la culture mondiale, de l'histoire enfouie en lui de la nature de l'être humain (l'espèce humaine) depuis le Big Bang jusqu'à aujourd'hui, de la nature des règnes animal, végétal, minéral inscrits dans son propre corps, etc. L'être humain, selon Jung, a en lui la sensation et le sentiment spontanés de tout ce qui a existé, existe et existera. Ce qu'il doit faire, c'est en devenir conscient.

Exposer des concepts très complexes en quelques lignes oblige à prendre certains raccourcis. On peut envisager l'archétype sous

6. Sigmund Freud, *Totem et tabou*, Paris, Payot, 1924.

différents aspects, en soi et dans ses manifestations. Les archétypes sont les pulsions primordiales d'un individu, vécues de façon émotive et/ou rationnelle. Elles suscitent un acte visant à satisfaire un désir, mais agissent aussi de façon symbolique sur sa psyché. Ces symboles donnent naissance à des mythes individuels ou collectifs continuellement renforcés par des rituels...

Gilbert Durand va dans le sens de Jung. Pour lui, le symbole est l'épiphanie du mystère, un pied dans le concret, l'autre dans l'inconnaissable. Il n'y a pas de frontière entre l'imaginaire et le rationnel, soutient-il, le rationalisme n'étant qu'une structure polarisante du champ des images ! Il y a trois formes d'imagination symbolique : l'imagination schizomorphe, celle qui coupe en morceaux pour analyser, c'est-à-dire le rationnel ; l'imagination dramatique, celle qui s'occupe des relations affectives ; et l'imagination mystique, celle où l'individu n'a d'autre choix que de s'abandonner devant l'inconnu. L'être humain doit pouvoir se promener naturellement de l'une à l'autre. L'imagination est la faculté d'« imager », de créer des images. Pour Durand, pensée et imagination, à moins de le spécifier, sont de même souche.

La pensée-imagination schizomorphe repose sur les principes d'identité et d'exclusion, le dualisme (le haut est contraire du bas, le ciel de l'enfer), la dramatique, sur le principe de causalité (le fils vient du père, l'arbre de la graine) et la mystique, sur les principes d'analogie et de similitude (le microcosme rejoint le macrocosme, les poupées gigognes se ressemblent toutes). Dans son livre *L'imagination symbolique*[7], Durand présente un tableau de classification des images dont l'intérêt est de montrer à quels archétypes peuvent correspondre chacune des trois catégories. Le héros et le monstre, l'aigle et le reptile sont de bons exemples de la pensée symbolique dualiste d'opposition, la roue, la croix, le feu, de la causalité, et tout ce qui avale, de la nécessité d'abandon qualifiée de mystique, c'est-à-dire ce qui concerne les mystères.

Cette division tripartite, Durand la propose aussi pour qualifier trois types d'attitudes artistiques[8]. Il parle d'abord du miroir de

7. Gilbert Durand, *L'imagination symbolique*, Paris, PUF, 1964.
8. Gilbert Durand, *Beaux-arts et archétypes*, Paris, PUF, 1989.

Zeuxis (symbole schizomorphe), ce Grec du temps de Socrate qui peignait des grappes de raisins si réalistes que les oiseaux venaient picorer le tableau, puis du miroir de Pygmalion (symbole des passions dramatiques), ce sculpteur tombé amoureux de sa sculpture, et enfin du miroir de Narcisse qui se reflète à l'infini. Chacun de ces miroirs correspond aux trois fonctions que les philosophes grecs attribuaient aux formes d'art, la *mimesis* (imitation), la *poesis* (création) et la *catharsis* (purification). Ces trois catégories se retrouvent chez le futurologue contemporain Thierry Gaudin — dont il sera question plus loin — quand il parle des trois formes de la connaissance : rationalité, créativité et transe.

Les mille visages du mythe

Dans le sillage de Jung, on trouve aussi Joseph Campbell, le spécialiste américain de l'histoire comparée des mythes le plus connu. Il est animiste : il croit que tous les êtres et les choses ont un esprit. Aussi, il constate avec effroi que chacun ne peut vivre qu'en tuant quelqu'un d'autre pour manger. C'est le grand drame cosmique et nous faisons tous partie de la chaîne alimentaire. Chaque génération doit mourir pour que la suivante vive !

Campbell est convaincu que les archétypes dont parle Jung ont une base biologique. Selon lui, le mythe est une manifestation imagée des énergies conflictuelles du corps dégagées par les organes. Un organe veut ceci et l'autre cela. Le cerveau est l'un de ces organes. « L'intellect croit qu'il est le maître du logis [...] mais il doit se soumettre à la conscience du corps. Quand un homme s'accroche à un certain programme et refuse de suivre les exigences de son cœur, il court à l'effondrement psychologique. Il est décentré[9]. »

Dans son best-seller, *Le héros aux mille visages*[10], Campbell affirme que, en fait, il n'y a qu'un archétype du héros, mais qui, selon les époques, prendra différentes allures. Chacun a cet archétype en lui

9. Joseph Campbell, *Puissance du mythe*, Paris, J'ai lu, 1991, p. 246.
10. Joseph Campbell, *The Hero with Thousand Faces*, Princeton University Press, 1971. Traduction : *Les héros sont éternels*, (*Le héros aux mille visages ?*) Paris, Laffont, 1978.

qui va se manifester quand l'individu le désirera, mais aussi selon la façon dont il est placé dans la constellation des autres archétypes. Ceux-ci ont, en effet, une puissance d'attraction les uns par rapport aux autres.

Le mythe et le rêve pour Campbell ont tous deux la même origine. Ils viennent d'une prise de conscience de quelque chose qui doit se manifester sous forme symbolique. « Le rêve est l'expérience personnelle de ce substrat profond et sombre qui nourrit notre vie consciente. Le mythe est le rêve de la société. Le mythe est le rêve public alors que le rêve est le mythe individuel[11]. » Il y a, selon Campbell, une interaction constante de l'individu avec son entourage. Tous les deux s'assimilent mutuellement.

C'est l'artiste qui, d'après Campbell, a pour fonction de rendre visibles les mythes. Le domaine du mythe est celui de la métaphore, et le poète en est l'expert. C'est l'artiste qui, depuis l'origine des temps, donne au mythe ses diverses « parures ». Maintenant, nous sommes dans une époque de « fêtes pouilleuses », comme le disait Henri Lefebvre[12]. Campbell pense la même chose de la forme des mythes aujourd'hui. Pour ce vieil historien des mythes, Marilyn Monroe et les vedettes de cinéma n'arrivent pas à la cheville, que dis-je, au talon d'Achille ! Et pour lui, quand les jeunes des jungles urbaines se font tatouer et percer les narines, les lèvres, les sourcils, etc., cela n'a pas la même signification qu'un rituel d'initiation chez les Indiens d'Amazonie : il y manque le *mana* ou autres forces occultes, la transmission du savoir des Anciens. Pourtant, dirais-je, les jeunes répètent à leur façon les histoires qu'on leur raconte, et sur-tout la force des archétypes est toujours active ! Si nos mythes et nos rituels semblent éphémères, c'est que les marchandises de notre société de consommation sont faites pour être remplacées le plus souvent possible.

11. *Ibid.*, p. 84.
12. Henri Lefebvre, *Introduction à la modernité*, Paris, Minuit, 1962, p. 41.

Le mythe aujourd'hui

Nos mythes reflètent la société matérialiste qui les engendre, mais qui croit aussi à autre chose qu'au pouvoir capitaliste ! En 1982, sur les panneaux publicitaires de Time Square, on pouvait voir le long doigt d'E.T. faisant jaillir un éclair lumineux en touchant une main humaine. Pour Thomas McEvilley, « cette parodie du plafond de la Sixtine nous dit qu'E.T. est Dieu : notre salut viendra des extraterrestres[13] ». Campbell a été le conseiller de Lucas pour *La guerre des étoiles*. Que sera le prochain grand mythe de notre époque ? Bien que cela soit aussi difficile à prédire que les rêves de notre prochaine nuit, on peut toujours imaginer un héros qui serait un mélange de Luke Skywalker, de Solo et de la princesse Léa, un héros tout à fait humain et non extraterrestre.

« Le seul mythe [...] qui vaille la peine qu'on y réfléchisse dans un futur proche, c'est celui qui concerne la planète[14] », dit Campbell. À notre époque multiculturelle, le rapprochement de l'Orient et de l'Occident nous a au moins appris une chose, la conscience des limites de notre intellect raisonneur. Les Orientaux ont toutes sortes de techniques pour faire taire les babils du mental. Le grand vide dont parlent les sages n'est pas un concept, mais une expérience extatique. Et se dessine peu à peu l'idéal d'un être humain plus complet, l'Anishnabé, c'est-à-dire « l'être réalisé », comme le disent les Algonquins. Le maître zen et ses dérivés plus combatifs (*Karaté Kid*) ont la vogue aujourd'hui.

Les mythologues accordent une grande importance au pouvoir fondateur du mythe. Chaque société a son récit de l'origine du monde. C'est là une des formes du mythe fondateur. J'en suis arrivé à me dire que le mythe est la croyance qui fonde une société, et que toutes les sociétés, y compris la nôtre, reposent sur un ou plusieurs mythes de base. Je suis d'avis aussi que la croyance est le fondement de tout, que l'on appelle cela par la suite évidence, axiome, a priori, ou le dernier mot à la mode, paradigme !

13. Thomas McEvilley, *Art, contenu et mécontentement*, Nîmes, Jacqueline Chambon, 1991, p. 119.
14. Joseph Campbell, *Puissance du mythe*, ouvr. cité, p. 73.

Je suis relativiste : « Position selon laquelle les valeurs morales, intellectuelles sont relatives aux circonstances sociales, culturelles, et par conséquent variables[15]. » Je ne crois à rien d'autre que ce à quoi je m'intéresse momentanément, une attitude philosophique assez proche du grand vide. Certains archétypes me rejoignent plus que d'autres, que j'essaie évidemment de relativiser. Dans ce terme, il y a tout près le mot *relation*, c'est-à-dire l'idée de lien, de liaison, et que tout n'est peut-être qu'un immense champ de relations ! Je n'oppose plus *mythos* et *logos*, c'est-à-dire le mythe et l'esprit rationnel, deux concepts tout aussi relatifs l'un que l'autre. L'esprit critique, pour moi, est un instrument parmi d'autres.

Nous sommes dans une époque de grande incertitude épistémologique. Pour nous rassurer, Thomas McEvilley affirme qu'il y a eu d'autres modernismes et postmodernismes dans l'histoire, et notamment du temps des Grecs. « Le postmodernisme, écrit-il, est une nouvelle concrétisation de l'aspect gréco-romain [il veut dire positiviste et critique] de notre héritage. Autrement dit, il ne s'agit pas de la fin absolue d'une époque, mais simplement du retour du balancier[16]. » Je préfère voir l'histoire sous la forme d'un schéma avec différentes courbes ascendantes et descendantes se chevauchant et représentant la naissance, l'apogée, puis la baisse d'un mythe, pendant qu'un autre atteint son zénith. L'esprit critique, comme valeur sociale fondamentale, est peut-être en baisse actuellement, ce qui ne veut pas dire de ne plus y recourir.

Dans un de mes cours, je propose aux étudiants d'identifier cinq mythes ou valeurs absolues ou très importantes. Je me sers pour cela de différents jeux, par exemple : « Dessinez le plan de la maison que vous avez le plus aimée quand vous étiez petits[17]. » Puis, je leur demande de trouver pour chaque mythe cinq images ou objets qu'ils doivent disposer dans un espace labyrinthique, de façon qu'ils se répondent symboliquement les uns les autres. Cet espace doit être conçu pour que d'éventuels visiteurs puissent y circuler. Je leur demande de tenir compte dans la conception du labyrinthe et de

15. *Dictionnaire historique...*, ouvr. cité, p. 1755.
16. Thomas McEvilley, ouvr. cité, p. 123.
17. Sam Keen, *Your Mythic Journey*, Los Angeles, Tarcher, 1989, p. 37.

l'emplacement des images du passage des visiteurs et de leurs réactions prévisibles. Le labyrinthe est à la fois le reflet du jeu intérieur de leurs différentes pulsions archétypales individuelles et la possibilité d'un lieu d'insertion sociale. L'art et le mythe, ce que certains appellent les valeurs symboliques, ont une longue histoire commune. Le problème depuis deux siècles est que l'art est devenu son propre mythe, une valeur absolue, au lieu d'exprimer d'autres valeurs. Le Groupe de Recherche d'Art Visuel en 1963 dénonçait cette prétention. Et les *happenings* de Lebel allaient dans le même sens, lui qui désirait retrouver au-delà de l'expression artistique le contact avec les forces obscures de la vie.

L'art comme mythe

« L'œuvre d'art est une réalité, alors que l'art est un concept[18] », écrit Hans Belting. Qu'est-ce que l'art ? L'éternelle question ! « La quête de l'essence d'un objet est une quête religieuse archaïque[19] », écrit McEvilley. Dans le texte *What Makes Something Art*[20], après avoir examiné toutes sortes d'hypothèses, il arrive à la conclusion que c'est la désignation d'une chose comme étant de l'art qui seulement nous permet de dire que c'est de l'art. Si la toute petite boîte de conserve de « Merde d'artiste » de Piero Manzoni[21] et les statues géantes de Ramsès II à Abu Simbel doivent être considérées sur un même pied d'égalité, eh bien ! mon bon sens pratique se révolte.

Régis Debray écrit : « Ce que nous appelons *art*, cela n'occupe, dans l'histoire de l'Occident, que quatre ou cinq siècles […]. Ce n'est pas l'artiste qui a fait l'art, c'est la notion d'art qui a fait de l'artisan un artiste[22]. » Et il ajoute : « …la fin de l'art n'est pas la fin

18. Hans Belting, *L'histoire de l'art est-elle finie ?*, Nîmes, Jacqueline Chambon, 1989, p. 85.
19. Thomas McEvilley, *Art and Otherness*, Kingston, McPherson, 1992, p. 159-167.
20. *Ibid.*, p. 167.
21. L'artiste italien Piero Manzoni a produit quatre-vingt-dix boîtes de conserve de quatre pouces de diamètre par trois de hauteur, signées et numérotées, et sur l'étiquette desquelles est inscrit : « *Artist's Shit, contents 30 g net, freshly preserved, produced and tined in May 1961.* »
22. Regis Debray, *Vie et mort de l'image*, Paris, Gallimard, 1992, p. 159.

des images [...] [23] ». Je suis tout à fait d'accord avec lui. C'est ce que je disais en 1975 dans une conférence sur la « notion d'artiste » donnée au Musée d'art contemporain de Montréal. Certes, il y a toujours eu des œuvres ou des productions visant l'appréhension d'un certain réel par le moyen de l'intuition, de l'imagination et de l'expression, à travers la maîtrise technique des médiums utilisés, ce qu'on pourrait appeler « œuvres esthétiques », mais il n'y a pas toujours eu l'art et les œuvres d'art. Et c'est très important de les distinguer car le mythe de l'art, ou la croyance en l'art comme valeur absolue, est dans sa phase de déclin : il faut voir quelles en sont les valeurs de remplacement. Et surtout, il faut considérer à quel point l'art comme valeur absolue a miné l'esprit de créativité de tous et chacun, nous faisant croire que seuls certains individus, possédant le génie, avaient le pouvoir de créer.

L'art est un système, c'est-à-dire un ensemble organisé d'éléments possédant une structure constituant un tout fonctionnant de manière organique. D'où nous est venue historiquement cette idée de concevoir l'art comme un système ? Certainement de l'influence conjuguée sur le milieu des arts de la sociologie, de la sémiologie, de la cybernétique, et de la logique des systèmes à la Wittengstein. Il existe deux approches fondamentalement différentes de l'art comme système, celles de la sémiologie et de la sociologie qui analysent l'art comme un système de signes ou comme un produit du système social. Et on peut évidemment interrelier les deux. L'idée de contestation du « système culturel » apparaît très tôt chez les situationnistes et va devenir le leitmotiv de la grève générale de Mai 68 à Paris, ainsi que de la Biennale de Venise et de la Triennale de Milan la même année. En 1962, Sophie Burnham utilise le terme de « Art Crowd [24] », et Pierre Bourdieu celui de « champ intellectuel [25] ». En 1971, avec Raymonde Moulin [26], c'est de « champ

23. *Ibid.*, p. 162.
24. Sophie Burnham, *The Art Crowd*, New York, McKay, 1973.
25. Pierre Bourdieu, « Champ intellectuel et projet créateur », *Les Temps modernes*, n° 246.
26. Raymonde Moulin, « Champ artistique et société industrielle capitaliste », *Science et conscience de la société*, Paris, Calman-Levy, 1971, p. 183-204.

artistique » qu'il s'agit. Et en 1974, Jack Burnham, voulant insister sur le caractère « institutionnel » de l'art, emploie l'expression « *Art System*[27] », dont l'utilisation va se généraliser par la suite. En 1986, Raymonde Moulin utilise à la fois les termes de « champs artistiques » et de « système artistique », surtout quand il s'agit de démontrer le fonctionnement du marché de l'art[28]. Au printemps 1987, j'explique ma conception du « système artistique » dans mon texte intitulé « La nécessité du milieu ou le système artistique québécois ». En 1988, Pierre Gaudibert utilise couramment les termes *système artistique* dans son livre *L'arène de l'art*[29]. Et en 1992, Anne Cauquelin le consacre dans son livre *L'art contemporain*[30]. Voici les principales hypothèses de mon idée du système artistique et de ma théorie de l'art :

1. L'art est un concept institutionnel ;
2. L'art n'est pas un concept transhistorique ;
3. L'art est toujours lié au formalisme ;
4. Le mythe de l'art est une invention du capitalisme ;
5. L'art est le côté pile du grand mythe de notre époque, l'esprit critique.

27. Jack Burnham, *Great Western Salt Works,* New York, Braziller, 1974, p. 27.
28. Raymonde Moulin, « Le marché et le musée », *Revue française de sociologie*, Paris, juillet-septembre 1986.
29. Henri Cueco et Pierre Gaudibert, *L'arène de l'art*, Paris, Galilée, 1988.
30. Anne Cauquelin, *L'art contemporain*, Paris, PUF, 1992, p. 7.

II

L'art est un concept institutionnel
qui n'est pas transhistorique

L'art est un concept institutionnel à ne pas confondre avec les objets matériels esthétiques. Voici différents sens du mot *institution* : 1) l'action de fonder, d'établir, l'établissement ; 2) la chose instituée, l'être moral, le groupement ; 3) l'édifice qui l'abrite, l'institut. Ce n'est pas l'artiste qui fait l'art, mais l'art qui fait l'artiste, écrivais-je en 1981[1]. L'art est le produit du besoin d'une société qui demande à ses spécialistes de le déterminer. Il s'agit d'une élite d'intervenants que j'ai couplés de la façon suivante : artiste-critique, marchand-collectionneur, muséologue-historien, tous dépendant du pouvoir politique, qui lui-même dépend de la haute finance ! Ce sont eux les rouages du système artistique ! Il s'agit de rôles stéréotypes, qui peuvent être assumés par une ou plusieurs personnes : il sera intéressant de voir si, au cours de l'histoire, ces différents intervenants ont toujours été présents.

Le mot *art* vient du latin *ars* qui veut dire « façon d'être, d'agir, habileté, métier ». D'après le *Dictionnaire historique de la langue française*, ce n'est qu'au début du XIXᵉ siècle, sous l'influence du mot *kunst*, utilisé par les philosophes allemands, que l'art va prendre un des sens que lui donnent les contemporains : « [...] il devient alors lié à l'importance prise par le sentiment dans la création esthétique[2] »,

1. Yves Robillard, « Lettre à mes amis d'Interventions », *Actes du Colloque Art et Société,* Québec, Inter, 1981.
2. *Dictionnaire historique de la langue française*, sous la direction d'Alain Rey, Paris, Robert, 1994, p. 119.

c'est-à-dire qu'on va le confondre avec le sentiment esthétique. L'historien Lionello Venturi écrivait dans les années trente : « [...] l'idée de l'autonomie de l'art en tant qu'activité spécialisée n'apparaît qu'au XVIIIe siècle. Le XVIIe siècle ne fit que préparer les matériaux de cette découverte[3]. »

Le mot *artiste*, qui existe dans la langue française depuis le XIVe siècle, vient du latin *artista* ; il a le sens de lettré, maître ès arts, étudiant à la Sorbonne de Paris où l'on enseigne les « arts libéraux ». Cela n'a donc rien à voir au départ avec les peintres et sculpteurs. Au XVIe siècle, le mot *artiste* désigne aussi celui qui fait des opérations chimiques. « Il faudra attendre, écrit Jean Gimpel, l'édition de 1762 [du dictionnaire de l'Académie française] pour que nous ayons enfin la première définition moderne du mot *artiste* : « Celui qui travaille dans un art où le génie et la main doivent concourir. Un peintre, un architecte sont des artistes » [4]. »

Avant tout, la problématique de l'art est une question de rapports entre les arts mécaniques et les arts libéraux. Vers 450 après J.-C., le proconsul romain en Afrique, Martianus Capella, écrit un ouvrage en neuf parties intitulé *Le mariage de Philologie et Mercure*. Il y présente et ordonne pour les générations futures les sept arts libéraux, le *quadrivium*, venant des Grecs : arithmétique, géométrie, astronomie et musique en tant qu'ordonnance harmonieuse, et le *trivium*, venant des Latins : grammaire, rhétorique et dialectique[5]. À Paris, au Moyen Âge, Hugues de Saint-Victor (*c.* 1141) « entreprenant, écrit Georges Duby[6], le classement des connaissances humaines, jugea nécessaire de faire une place auprès des arts libéraux aux « arts mécaniques », c'est-à-dire à ceux qui font intervenir le corps, les muscles, la main », même s'il les considérait comme des travaux de domestiques très inférieurs aux arts libéraux auxquels pouvaient

3. Lionello Venturi, *Histoire de la critique d'art*, Bruxelles, Éditions de la Connaissance, 1938, p. 132.
4. Jean Gimpel, *Contre l'art et les artistes*, Paris, Seuil, 1968, p. 11.
5. Sur Martianus Capella, voir *Dictionary of the Middle Ages*, sous la direction de J. R. Strayer, New York, Charles Scribner's Sons, 1987, vol. VIII, p. 155-157.
6. Georges Duby, « D'une ségrégation venue du fond des âges », article paru dans le catalogue de l'exposition *Artiste/Artisan ?*, Musée des Arts décoratifs de Paris, mai 1977, p. 10.

s'adonner les nobles. Cette opposition subsistera jusqu'au XVIIIᵉ siècle (voir Diderot) et existe toujours si on se réfère à la distinction que l'on fait toujours entre art et artisanat. L'enseignement des arts libéraux se donnait à la faculté des arts, où l'on acquérait le titre de bachelier, puis de maître ès arts, tandis que les arts mécaniques dépendaient des corporations d'artisans. Celles-ci, écrit Gimpel, « non seulement réglementent l'apprentissage et la fabrication des objets, mais contrôlent le déplacement de leurs ouvriers en dehors des murs de la cité[7] ».

Les artistes, peintres et sculpteurs, dans le sens moderne du terme, sont nés de leur désir d'être admis au sein de l'institution des arts libéraux, afin de ne plus être soumis aux règles des corporations. On imagine mal le grand Leonardo se plaignant d'être considéré comme un homme des arts mécaniques par les humanistes de Florence. « Stupide engeance, écrit-il dans ses carnets, ils vont gonflés et pompeux, vêtus et parés non de leurs travaux, mais de ceux d'autrui, et ils me contestent les miens, moi inventeur et si supérieur à eux, trompetteurs, déclamateurs misérables. » Leonardo jalouse Michel-Ange qui a la faveur des princes : « […] la sculpture, poursuit-il, n'est pas une science, mais un art tout à fait mécanique, qui engendre sueur et fatigue corporelle chez son opérateur […], lui rend le visage pâteux […][8]. »

L'Antiquité gréco-latine

Il n'y a pas de mot grec pour « art » et « artiste », mais le fait de signer une œuvre, dit McEvilley, devient une sorte de désignation que c'est de l'art. À Athènes, vers 500 av. J.-C.,

> Pour la première fois dans l'histoire firent leur apparition des galeries de peintures où l'on exposait des œuvres d'art sans intention de nature rituelle, religieuse ou magique, le plaisir esthétique seul étant recherché. On commença à écrire des histoires de l'art, telles celles de Xénocrate et Antigonus qui, comme les nôtres,

7. Jean Gimpel, ouvr. cité, p. 33.
8. *Ibid.*, p. 41.

traitaient uniquement de l'évolution formelle [...]. Une seule peinture, dès lors qu'elle était le fait d'un artiste célèbre (Apelle, par exemple), se vendait, rapporte Pline, le prix d'une ville entière[9].

Toujours selon McEvilley, l'art et l'esthétique auraient été créés en Grèce, du fait que les Grecs sont les premiers à avoir séparé l'expression artistique du phénomène religieux. Cela est tout à fait discutable !

Le mot *esthétique* vient du verbe grec *aisthanesthai*, « qui a la faculté de sentir ». Henri Van Leer écrit :

> Il désigne une perception par les sens engageant une saisie de l'esprit d'un genre particulier [...]. Pour que l'*aisthesis* ait lieu, il faut que son objet soit clair, détaché, bien articulé comme une forme géométrique ou anatomique. Aussi, entre celui qui perçoit et ce qu'il perçoit, il y aura une distance, un désintéressement théorique, une absence de consommation immédiate qui permettra la vue et l'audition globale et objective[10].

Est-ce que l'esthétique aurait rapport avec l'esprit d'objectivité ou avec l'appréhension du sentiment de beauté dans les objets ? Cela n'est pas clair. Il n'y a pas de théorie de l'art chez les Grecs. Platon et Aristote parlent de la beauté et des diverses formes d'expression que nous appelons aujourd'hui les arts, mais toujours comme reflets de la beauté. Les œuvres, pour Aristote, sont les créations de formes nouvelles, mais la beauté est supérieure à la réalité, la poésie plus vraie que l'histoire. Et beauté et poésie ont rapport avec le sacré.

On trouve chez les humains, depuis fort longtemps, le goût de collectionner, ou d'avoir le privilège de voir les objets beaux, rares, étranges. Les peintures et les sculptures font partie de ces objets. Il y a toujours eu de la spéculation sur les objets rares, des vendeurs et des acheteurs. Il y avait une pinacothèque (*pinares* : tableau peint sur bois) d'œuvres sacrées sur l'Acropole à Athènes et des lieux spéciaux

9. Thomas McEvilley, *Art, contenu et mécontentement*, Nîmes, Jacqueline Chambon, 1991, p. 127.
10. Henri Van Leer, *Encyclopedia Universalis* au mot *Esthétique*, France, S. A., Paris, 1968, p. 557.

pour amasser les offrandes des pèlerins, endroits appelés « trésor »(s) autour des différents sanctuaires. On pouvait les visiter en payant le gardien. Il ne faut pas confondre le désir des pèlerins de voir ces objets avec la « connaissance de l'expression artistique ». Xénocrate de Karystos, dont parle McEvilley, est un sculpteur de la première moitié du IIIe siècle av. J.-C. Il écrivit un traité destiné aux peintres et aux sculpteurs dans lequel il compare chacun selon ses habiletés à imiter la nature : l'un réussit mieux les cheveux, l'autre, les nerfs et les veines, etc. « La critique d'art de Xénocrate, écrit Venturi, manqua à son principal office qui est de déterminer non la perfection de l'art en général, mais la perfection spéciale de l'art de chaque artiste[11]. » En fait, il s'occupait de technique et non d'art !

Le terme *musée* vient de *mouseion* (*mousa* : muse). C'était le nom du temple consacré aux muses sur l'Acropole. Vers 300 avant J.-C., le terme est appliqué à l'Académie, fondée à Alexandrie par Ptolémée I, lieu de rencontre permettant aux savants et aux lettrés les plus célèbres de se regrouper autour de sa bibliothèque. Attalos de Pergame (241-197) fonda lui aussi une bibliothèque et une académie pour regrouper les érudits ; on y trouvait une salle d'honneur ornée de statues de poètes, d'historiens, de philosophes. Germain Bazin[12] raconte que dans son palais il y avait une collection de peintures et de sculptures pouvant donner un aperçu de l'art grec. Cela donna lieu à un recueil aujourd'hui perdu, appelé *Le canon de Pergame*, qui fit autorité à Rome. Il semble que, là encore, on s'intéressait plus aux canons de la beauté qu'à la nature intrinsèque de l'expression de chaque artiste. « À Pergame, écrit Venturi, naquit l'habitude des canons des grands artistes à l'imitation du canon des dix orateurs, placés en ordre chronologique avec une échelle fixe de mérite[13]. »

Rome, à cause des nombreux butins de guerre, était une sorte de musée à ciel ouvert. « Les œuvres d'art, écrit Bazin, encombraient les voies publiques, principalement les forums, les jardins publics, les sanctuaires, les théâtres, les basiliques, les thermes[14]. » Les marchands

11. Lionello Venturi, ouvr. cité, p. 52.
12. Germain Bazin, *Le temps des musées*, Liège, Desoer, 1967, p. 15.
13. Lionello Venturi, ouvr. cité, p. 52.
14. Germain Bazin, ouvr. cité, p. 20.

d'œuvres d'art s'installaient sur les voies sacrées : il y avait des ventes publiques, précédées d'expositions, proclamées par des affiches. « Les copies [...] passaient pour être sinon égales, du moins équivalentes aux originaux[15]. » Et l'on couplait quelquefois un tableau et un esclave pour que les deux se vendent mieux.

Certes, certains amateurs éclairés, tels Quintilien, Pline, Philostrate, ont réfléchi sur la nature même de ces objets, préfigurant les discussions philosophiques de la Renaissance. Ils insistaient sur la nécessité de l'imagination, la faculté d'invention de l'exécutant, la participation du spectateur à la recréation de l'œuvre. Mais pour la plupart, y compris Virgile, Horace et Cicéron, les artistes étaient « de simples amuseurs au même titre que les ballerines et les joueurs de flûte[16] ». Pétrone (65 ap. J.-C.) raconte sa visite d'une pinacothèque publique : un vieil homme se plaint qu'on laisse mourir de faim les artistes ! « Nous admirons l'œuvre, nous méprisons l'ouvrier », disent Sénèque et Plutarque[17].

De tout temps, certains artistes ont joui de privilèges pour leur très grande habileté. Mais pour la majorité, leur histoire se confond avec l'éternelle querelle arts libéraux-arts mécaniques. Marie Delcourt a fait l'analyse des comptes de la construction de l'Érechthéion sur l'Acropole durant les années 409-407. Elle écrit, contredisant Pline (23-79), pour qui aucun ouvrage de peinture et de sculpture n'est dû à des mains d'esclave :

> Sur soixante et onze entrepreneurs et ouvriers [...], les Athéniens sont vingt, pas même un tiers ; parmi eux, aucun ne travaille la pierre, besogne grossière et fatigante [...], l'orfèvre et le peintre sont des métèques ou des esclaves ainsi que neuf ornemanistes sur dix et cinq sculpteurs sur huit[18].

Notre but n'est pas de discréditer l'artiste, mais de rappeler que l'idée d'art, avec ce qu'elle comporte d'absolu, l'art comme mythe, est née principalement au XVIIIe siècle. C'est un besoin de la société industrielle qui n'a plus sa raison d'être à la société postindustrielle.

15. *Ibid.*, p. 19.
16. *Ibid.*, p. 17.
17. Jean Gimpel, ouvr. cité, p. 36.
18. Marie Delcourt, *Périclès*, Paris, Gallimard, p. 173.

La Renaissance

Durant le Moyen Âge, les peintres et les sculpteurs sont au service des institutions religieuses. Certains sont plus connus, comme Gilbertus à Autun, mais on considère avant tout l'expression de leur sentiment religieux. C'est Marsile Ficin (1433-1499) qui change cette mentalité. Il fonde en 1471 l'Académie platonicienne de Carregi, près de Florence, une académie avant tout de lettrés, mais qui s'intéresse aussi aux peintres et aux sculpteurs. Ficin réclame une réforme des arts libéraux dans lesquels il inclut la peinture et l'architecture. Pour lui, l'homme crée, comme Dieu, et possède le génie même du Créateur quand il façonne la matière. De plus, l'esprit de l'artiste se révèle tout entier dans ce qu'il exécute. C'est la naissance de l'idée de propriété intellectuelle. Pour les gens de cette académie, l'art est une sorte de religion, un refuge sacré, loin des bassesses de la vie. Michel-Ange (1475-1564), adolescent, s'imprègne de cet esprit. Il deviendra de son vivant le « divin » Michel-Ange, surtout quand, de 1508 à 1512, il peindra la voûte de la chapelle Sixtine. Mais cela ne durera pas : en 1542, l'Inquisition est rétablie. En 1559, on peint des culottes et des voiles pour cacher les nudités de la Sixtine, et Michel-Ange va peu à peu renier l'art pour la mystique. Il écrit : « Ainsi l'illusion passionnée qui me fit de l'art une idole et un monarque, je reconnais aujourd'hui combien elle était chargée d'erreurs[19]. » En 1564, le théologien Fabiano publie son *Dialogue sur les erreurs des peintres*. Et en 1593, à Rome, le peintre Zucchari fonde l'Académie Saint-Luc d'après les directives de l'Église.

Mais entre-temps, en 1550, Giorgio Vasari, un élève de Michel-Ange, publie la première édition de *La vie des plus excellents peintres, sculpteurs et architectes italiens*. Et pour Hans Belting, il s'agit d'un tournant car, pour la première fois dans l'histoire, on conçoit l'*arte* comme un concept autonome « ayant la double fonction d'un métier pouvant être appris et d'une science objective[20] ». Le but de

19. Jean Gimpel, ouvr. cité, p. 63.
20. Hans Belting, *L'histoire de l'art est-elle finie ?*, Nîmes, Jacqueline Chambon, 1989, p. 93.

Vasari : montrer la perfection et l'imperfection des œuvres d'art et la manière de chaque artiste. Selon lui, pour atteindre la beauté, l'artiste doit obéir aux normes de la grammaire antique : règle, ordre, proportions, dessin et manière, normes que Vasari interprète, pour ne pas dire recrée. C'est le dessin (le concept) qui crée la manière. Nous dirons plus tard le style. Vasari décrit l'évolution de l'art de la façon suivante : l'enfance avec Giotto, la jeunesse avec Masaccio et la perfection presque indépassable avec Michel-Ange.

Selon Belting, l'importance de Vasari tient au fait qu'il décrit l'évolution de l'art comme un processus ayant pour outils l'intention et l'habileté de l'artiste, c'est-à-dire un esprit d'abstraction appliqué qui créera la manière (le style). Ce faisant, et sans le savoir, Vasari jette les bases d'une future histoire de l'art pour laquelle les artistes sont les seuls acteurs, et donc les prémisses d'une histoire dominée par le mythe de l'individu créateur génial qu'il a reçu de Ficin. Vasari, pour mettre ses principes en application, fonde à Florence, en 1563, la première académie de peintres et de sculpteurs, constituée de trente-six membres choisis par lui. Rappelons-nous cependant que c'est un cas isolé. Partout en Europe, à part de très rares exceptions, les artistes sont toujours soumis aux corporations.

Certains auteurs affirment que cette conception de l'artiste génial naît avec Ficin, et celle de l'art comme production du génie avec Vasari. Pourtant, McEvilley les fait remonter au Ve siècle av. J.-C. Je rappelle que, selon mon hypothèse, ce n'est pas la naissance d'un concept qui présente un quelconque intérêt, mais son adoption comme croyance ou valeur morale par l'ensemble social. Et c'est dans ce sens que j'ai pu affirmer dans le passé que l'art naît véritablement au XVIIIe siècle. Il est difficile pour les amateurs d'art d'admettre que l'art n'a pas toujours existé. L'idée du style conscient et voulu d'un individu qui veut faire acte d'art est très limitée dans le temps, et c'est là où il y a confusion. On identifie cet idéal de style-acte d'art au sentiment esthétique, qui existe autant dans la contemplation d'un coucher de soleil que dans la passion et l'espoir animant ceux qui ont peint les grottes de Lascaux. L'idée d'art concerne le mythe de l'individu génial, et l'esthétique, la façon de sentir d'une façon spéciale ce qui nous entoure. D'ailleurs, tout cela est à revoir car ce sont des concepts nés de la pensée réductionniste.

Revenons à cette quête d'autonomie du champ de l'art. Il y a probablement eu au XVI^e siècle des collectionneurs conscients de la problématique des artistes qu'ils protégeaient, tels le roi François I^{er} accueillant Leonardo, Isabelle d'Este et les ducs de Gonzague à Mantoue, le grand duc François de Florence demandant à Buontalenti d'aménager la galerie des Offices, Rodolphe II à Prague et son organisateur de fêtes, Arcimboldo. Mais les œuvres, pour ces têtes couronnées, devaient dans la plupart des cas être intégrées à des environnements mystérieux dans lesquels elles se complaisaient, quand il ne s'agissait pas de fausses grottes et jardins symboliques comme à Bomarzo.

Le mot *museo*, dans le sens de rassemblement d'objets, apparaît à l'époque de Laurent de Médicis (*c.* 1492) pour désigner sa collection de livres et de gemmes. Vers 1520, Paolo Giovio, dans son palais de Côme, commence une importante collection de portraits de savants, poètes, artistes et hommes politiques. Il lancera la mode des galeries de portraits historiques dans divers palais. À partir de 1550, se répand en Europe une autre forme de collection, les cabinets de curiosités *Kunst und Wunderkamer* (chambre d'art et de merveilles), mélange d'un peu de tout. Le terme *museum* apparaît en 1683, au moment de la création, à l'Université d'Oxford, du Museum Ashmolianum, Schola Naturalis Historiæ, Officina Chimica. C'est le premier musée spécialement créé pour les chercheurs et l'éducation du public. On y trouve un mélange de collections de curiosités, de livres rares, d'artefacts d'histoire naturelle, d'instruments scientifiques, de pièces archéologiques, et un jardin botanique.

Les XVII^e et XVIII^e siècles

Aux XVI^e et XVII^e siècles en Italie, l'Église contrôle les artistes. En 1573, elle oblige Véronèse à se présenter au Saint-Office pour n'avoir pas respecté certaines consignes. En Hollande, au XVII^e siècle, la notion italienne de l'œuvre d'art n'est pas encore connue. Les artistes, à défaut de commandes régulières, créent dans leurs ateliers des œuvres non sollicitées. Cela provoque un déséquilibre entre l'offre et la demande et les bourgeois hollandais n'ont pas plus de

honte de trafiquer des tableaux que toute autre sorte de marchandises. Rembrandt et Vermeer, pour survivre, vont devenir marchands de tableaux : ils vont mourir ruinés et miséreux. Tout près, à Anvers, Rubens, lui, se fait construire une somptueuse demeure. Son métier de diplomate lui attire plusieurs contrats, tel celui de la galerie de tableaux sur la vie de Marie de Médicis au Louvre, qui étaient originellement au château du Luxembourg. Ces tableaux, commandés pour rétablir la paix sur le plan économique entre l'Italie et la France, ont avant tout une fonction publicitaire : de nos jours, on aurait demandé à Maurice Jarre d'organiser un grand spectacle à la Défense !

L'italien Mazarin est un grand collectionneur de peintures et de sculptures qu'il installe dans son hôtel particulier constituant aujourd'hui une des ailes de la Bibliothèque nationale de Paris. On raconte qu'il n'y connaît pas grand-chose, mais veut, en acquérant ces œuvres, faire oublier ses origines paysannes. Louis XIV en profite et, dans l'esprit de sa politique de grandeur, il décide de reprendre le flambeau des Laurent de Médicis et autres, d'autant plus qu'autour de lui plusieurs têtes couronnées s'intéressent aux arts. Il demande à Colbert, en 1648, de fonder l'Académie royale de peinture et de sculpture, et nomme Charles Lebrun premier peintre du roi, c'est-à-dire directeur de l'Académie. Mais n'entre pas qui veut à l'Académie : Roger de Piles, le plus grand représentant des amateurs indépendants des artistes officiels, devra attendre dix ans après la mort de Lebrun pour y être admis. La première démarche de Lebrun est alors de demander au roi de séparer la peinture et la sculpture des arts mécaniques. « En France, écrit-il, ces deux "beaux Arts" (c'est la première apparition du terme, mais il est écrit avec un *b* minuscule, un A majuscule, sans trait d'union) ont été pendant plusieurs siècles dans un abaissement extrême, livrés à l'opprobre d'une maîtrise qui les dégradait[21]. »

En 1667, c'est le début des conférences et expositions publiques des académiciens. Cela donna naissance aux Salons des Beaux-Arts — le « Salon » — si populaires aux XVIIIe et XIXe siècles. En plus de l'exposition des académiciens, se tiennent en France plusieurs autres

21. Jean Gimpel, ouvr. cité, p. 75.

salons libres au XVIIIᵉ siècle. À Londres, en 1728, le Vauxhall et ses jardins, l'ancêtre de nos parcs d'amusement thématiques, change de direction. On demande aux peintres Hogarth, Hayman et à leurs amis du Slaugther's Pub, en réaction contre les artistes de l'Academy St. Luke, de décorer le parc. Il y a quarante-huit cabinets à dîner, chacun orné d'une peinture, et une galerie où des toiles sont exposées. La vogue du *vauxhall* se propage alors partout. En France, le plus célèbre est le Colisée des Champs-Élysées, construit par Le Camus en 1771. On y organise des expositions de peintures, de sculptures et de gravures. Mais en 1777, l'Académie, sous l'influence du comte d'Angivillier, fait interdire ce genre de manifestations[22]. Le comte, en tant que directeur général des bâtiments, travaille alors à un projet de transformation du Louvre en musée. Ce geste de censure est symbolique d'une prise de position opposant le ludique aux choses « sérieuses », liant de plus en plus le domaine des beaux-arts à l'autorité — nous dirions, en termes contemporains, de l'*establishment* artistique — et celui de l'amusement aux entrepreneurs privés.

Les marchands d'art sont de plus en plus nombreux au XVIIIᵉ siècle, en proportion de l'importance montante de la bourgeoisie. Plusieurs connaissent le tableau de Watteau qui sert d'enseigne à la boutique de son marchand Gersaint, située sur le pont Saint-Michel. Les marchands orientent le goût de la clientèle. Vers 1735, marchands et artistes font paraître dans les journaux des articles vantant les mérites de leurs œuvres. En 1747, La Font de Saint-Yenne écrit le premier des comptes rendus du « Salon » : la nouveauté est mal accueillie par les artistes qui se voient publiquement critiqués. La critique d'art journalistique vient de naître ! En 1767, « Boucher, La Tour et Greuze, « las de s'exposer aux bêtes et d'être déchirés », refusent d'exposer au Salon[23] », écrit Gimpel.

La critique noble, celle des lettrés, suit son chemin vers l'émancipation du domaine des beaux-arts. En 1699, Roger de Piles publie son *Abrégé de la vie des peintres*, dans lequel il insiste sur la nécessité

22. Bachaumont et continuateurs, *Mémoires secrets... ou Journal d'un observateur*, Londres, Adamson, tome X, 2 août 1777.
23. Jean Gimpel, ouvr. cité, p. 88.

du génie : « les grands génies sont au-dessus des règles[24] ! » C'est l'origine de la croyance en la nécessaire liberté d'expression pour les artistes. Il insiste aussi sur la primauté de la forme sur le contenu. Vers 1705, le comte de Shaftesbury et les platoniciens de Cambridge, reprenant l'idée de Ficin, affirment de nouveau que l'artiste est comme le Créateur, « un Prométhée, placé au-dessus de Jupiter, qui doit révéler le principe spirituel de la nature humaine[25] ». En 1719, l'abbé Dubos dans ses *Réflexions critiques sur la poésie et la peinture* réclamera des artistes qu'ils s'occupent avant tout du sentiment, car « le premier but de la peinture est de nous toucher[26] ». Et en 1750, Alexander Gottlieb Baumgarten publiera le premier volume de son *Esthétique*[27], mot qu'il inventera, se souvenant du grec *asthetica* « qui a la faculté de sentir ».

Pour Baumgarten, l'esthétique est la « science de la connaissance sensible », ou du mode sensible de la connaissance d'un objet. Je vois une couleur, mais ne peut l'expliquer à un aveugle. Il y a des réalités que l'on constate sans pouvoir les expliquer rationnellement. C'est cela même le domaine de l'esthétique. Cette nouvelle science n'est pas pour Baumgarten une étape de l'éducation philosophique, mais un domaine autonome et irréductible. Enfin, l'esthétique n'est pas une théorie de la création artistique : l'artiste et le spectateur sont tous deux des sujets percevants. On a sous-estimé l'importance de Baumgarten, car son message, comme on le verra plus loin, permet de distinguer les objets artistiques des objets esthétiques construits ou naturels. Mais Baumgarten n'est pas allé si loin : son *Esthétique* a servi avant tout à consolider au XVIIIe siècle l'autonomie de l'art. La beauté, croyait-il, est le mode le plus remarquable de la connaissance sensible, et c'est l'art qui produit la beauté.

Kant publie en 1790 sa *Critique du jugement*[28], qui porte sur le beau et le sublime. Les trois critiques de Kant reposent sur des *a priori*. Son importance est d'avoir légitimé comme un « en soi » le jugement esthétique, en précisant qu'il ne peut faire l'objet d'une

24. Cité par Lionello Venturi, ouvr. cité, p. 152.
25. *Ibid.*, p. 162.
26. *Ibid.*, p. 159.
27. Alexander Gottlieb Baumgarten, *Esthétique*, Paris, L'Herne, 1988.
28. Emmanuel Kant, *Critique du jugement*, Paris, Vrin, 1960.

science, contrairement à ce que pensait Baumgarten. Kant est aussi un partisan du génie. L'art est pour lui, écrit Denis Huisman, « une création consciente d'objets, engendrant chez ceux qui les contemplent l'impression d'avoir été créés sans intention [...]. Sa vertu propre demeure le génie[29] ».

Le XVIIIᵉ siècle donne naissance aussi à l'« histoire de l'art » comme discipline autonome avec la publication en 1764 de *L'histoire de l'art chez les Anciens*[30] de Johann Joachim Winckelman. On est encore loin du positivisme et d'Aloïs Riegl, mais l'auteur renonce à l'anecdote des vies d'artistes et étudie l'œuvre en soi plus que les témoignages écrits. C'est un archéologue ! « Pour la première fois, écrit André Chastel, [apparaît] l'idée d'une histoire de l'art diversifiée selon les lieux et les temps[31]. » Et en 1766, Lessing publie son texte sur le *Laocoon*, une célèbre sculpture au musée du Vatican, dans lequel il invente l'expression *art plastique* pour désigner et intensifier dorénavant l'importance de l'aspect matériel des œuvres.

Le siècle des Lumières est donc aussi celui de la naissance des musées. Le British Museum ouvre en 1759: c'est le premier musée d'État ! Mais, au départ, ce n'est pas un musée d'art. Il le deviendra peu à peu avec l'acquisition de diverses collections d'antiquités. Cependant, un grand nombre de musées privés d'œuvres d'art sont déjà ouverts au public : le Musée du Capitole à Rome (1734), la galerie des Offices à Florence (1737), la galerie de Düsseldorf (1756) et une bonne dizaine d'autres musées parmi lesquels se trouve la pinacothèque de Dresde. À son propos, Germain Bazin a trouvé un texte de Goethe disant ceci : « Cette salle, tournant sur elle-même [...] faisait éprouver une impression solennelle [...], semblable à l'émotion avec laquelle on entre dans la maison de Dieu [...], [pleine d']objets d'adoration [...] pour la sainte destination de l'art. » Et Bazin poursuit : « Cette « religion de l'art » inaugure le sentiment muséologique moderne[32]. » Enfin en 1793, après la Révolution, c'est l'ouverture du Louvre.

29. Denis Huisman, *L'esthétique*, Paris, PUF, 1961, p. 35.
30. Johann Joachim Winckelman, *L'histoire de l'art chez les Anciens*, Genève, Minkoff Reprint, 1972.
31. André Chastel, *Encyclopedia Universalis*, au mot *Art*, ouvr. cité, p. 50.
32. Germain Bazin, ouvr. cité, p. 160.

Diderot a été une figure marquante de ce siècle, avec la publication des volumes de son *Encyclopédie* de 1751 à 1772. L'esprit critique et scientifique était le but de l'entreprise, condamnée par le pape et le parlement en 1759. À la définition du mot *art*, Diderot s'intéresse particulièrement aux rapports entre arts libéraux et mécaniques, et au sort « avilissant de gens très estimables et très utiles » : les artisans. Par contre, au mot *beauté*, c'est la « religion » de l'art qui triomphe. Paradoxe ? Le XVIII^e siècle avait besoin de la croyance au mythe du Génie pour équilibrer sa foi en l'esprit critique.

Le XIX^e et le XX^e siècle

Le XIX^e siècle est celui de l'idéal du progrès et de l'histoire qui le réalise ; il est celui du positivisme, de la consolidation des techniques scientifiques et de la naissance des sciences humaines. Le XX^e siècle poursuit ces acquis hérités d'une forme de pensée réductionniste, même si Einstein publie sa théorie de la relativité en 1905, et Planck celle des quanta en 1918. Fritjof Capra[33] a très bien démontré que nos institutions sociales et notre façon générale de penser n'ont pas encore assimilé les découvertes de la physique et que nous fonctionnons toujours avec un mode de pensée et des institutions réductionnistes plutôt qu'holistiques ou systémiques. La scientisation générale de toutes les disciplines et le matérialisme caractérisant notre civilisation occidentale nous ont amenés à confondre l'art avec ses objets et à décréter qu'il y a toujours eu de l'art et qu'il y en aura toujours, puisqu'il y a des artistes pour en produire. Cela vient du fait que l'on confond l'art avec le jugement esthétique d'une part, et avec le métier d'« artiste » d'autre part !

Le premier à faire cette confusion est Hegel dans son *Esthétique*, publié après sa mort en 1835. Toute la philosophie de Hegel repose sur la structure d'opposition dialectique qui se manifeste dans l'histoire. L'histoire est l'idée du « progrès progressant », avec ses thèses, antithèses, synthèses. Elle est le champ d'activité de l'Esprit (Dieu) qui se manifeste dans l'esprit de chacune des périodes historiques.

33. Fritjof Capra, *Le temps du changement*, Paris, Rocher, 1990.

L'art est une forme particulière par laquelle l'esprit se manifeste. L'esthétique devient la science du beau artistique, à l'exclusion du beau naturel, et le beau la manifestation sensible dans une œuvre d'art historique de l'esprit. Cette croyance au progrès dans l'histoire existe aussi chez Marx qui la valide par sa dialectique « matérialiste » au lieu d'« idéaliste ». Il remet Hegel sur ses pieds, affirme-t-il ! Hervé Fisher[34] remet en question ces conceptions de la dialectique. L'histoire, pour lui, est un concept de l'impérialisme bourgeois qui voulait justifier ses conquêtes, ses guerres coloniales et la nécessité du travail « en usine ». Le marxisme est aussi né de ces deux idéaux, progrès et travail, qui ont conduit à la dictature dans les pays communistes. Le progrès serait-il une illusion ? Il est certes lié à une structure linéaire qui ne résiste pas aux découvertes d'univers où prédomine une multiplicité d'interrelations.

« Hegel, écrit Hans Belting, se situe à un point charnière des recherches sur l'art. Après que les romantiques aient donné pour la première fois l'art historique en exemple à l'art contemporain, les chemins empruntés par les historiens d'art et les artistes se séparent. » Les historiens vont s'occuper du passé et les artistes vont « souscrire à une nouvelle mythologie : la mission autoassumée de l'avant-garde[35] ». Cette dernière est un concept inventé par les saint-simoniens. C'est Gabriel-Désiré Laverdant qui, le premier, l'applique au domaine des arts. Son article intitulé « De la mission de l'art et du rôle des artistes » paraît en 1845 dans la revue fouriériste *La Phalange* : « [...] pour savoir si l'art remplit dignement son rôle d'initiateur, si l'artiste est bien à l'avant-garde, il est nécessaire de savoir où va l'humanité de l'espèce[36] », écrit-il. Il s'agit d'un concept d'avant-garde lié à l'espoir d'une révolution sociale, celle ratée de 1848. On est ici avec Courbet et Baudelaire, lui qui, cependant, méprise ce terme. Il faut attendre en 1913 pour voir réapparaître le terme appliqué aux arts dans un article du futuriste Carra, « Le vrai progrès de l'art », publié dans la revue *Lacerba*. Mais il reste que

34. Hervé Fisher, *L'histoire de l'art est terminée*, Paris, Balland, 1981.
35. Hans Belting, ouvr. cité, p. 23.
36. Renato Poggioli, *The Theory of the Avant-Garde*, Cambridge, Harvard University Press, 1968, p. 9.

Courbet et Baudelaire, représentant chacun une attitude esthétique particulière, se rejoignent dans leur mépris de la bourgeoisie.

Pour la commodité, divisons les artistes en deux catégories, les réalistes et les imaginatifs, Picasso et Max Ernst. Au XIXᵉ siècle, les imaginatifs, c'est la lignée de ceux qui ont le « mal du siècle » et flirtent avec la religion de l'art pour l'art, des romantiques allemands aux décadents. On qualifie souvent Baudelaire de père du modernisme. Il était fasciné par la transformation du décor urbain, les nouvelles modes, les personnages que décrivait Henri Murger (1822-1861) dans ses *Scènes de la vie de bohème*[37]. Baudelaire se teint les cheveux verts... On oublie qu'il s'est farouchement opposé à la requête de l'Association des photographes (héliographes) qui réclamait, en 1859, la reconnaissance de ses membres comme artistes[38]. Au-delà de cette mouvance, Baudelaire cherchait « l'immuable ». Venturi qualifie son esthétique de « réalisme transcendantal ». « L'artiste, écrit Baudelaire, [...] est son roi, son prêtre, son Dieu[39]. » Ces gens croyaient au génie et à l'aura de l'art !

Les réalistes, c'est la lignée partant de Courbet, passant par Manet et les impressionnistes, les pointillistes, les cubistes, etc. Ces gens-là aussi croient au génie de l'artiste et à la nécessité de l'art. En 1865, Proudhon publie *Du principe de l'art et de sa destination sociale*. Il écrit : « [...] l'irrationalité de l'art aux XVIIIᵉ et XIXᵉ siècles, irrationalité qui, dégénérant en orgie et débauche, a fini par tuer jusqu'au génie [...][40]. » À cela, il oppose le génie de Courbet, qui est « un des plus puissants idéalisateurs que nous ayons [...]. L'idéalisme de Courbet est des plus profonds, seulement il n'a garde d'inventer rien. Il voit l'âme à travers le corps[41] ». Deux grands tableaux de Courbet sont refusés à l'Exposition universelle de Paris de 1855. Il organise lui-même son exposition et rédige *Le manifeste du réalisme*. De tels incidents et l'appui de certaines personnes influentes font que, en 1863, Napoléon III crée le « Salon des refusés », en marge du Salon officiel,

37. Henri Murger, *Scènes de la vie de bohème*, Paris, Gallimard, 1988.
38. Jean Gimpel, ouvr. cité, p. 128.
39. Lionello Venturi, ouvr. cité, p. 286.
40. Pierre-Joseph Proudhon, *Du principe de l'art et de sa destination sociale*, Paris, Garnier, 1971.
41. Lionello Venturi, ouvr. cité, p. 292.

donnant ainsi une légitimité à ces marginaux qui, plus tard, seront considérés de l'avant-garde.

Ainsi commence la succession des -ismes, tous appuyés par des critiques, collectionneurs et marchands. Durand-Ruel avec les impressionnistes sera le prototype des nouveaux marchands jusqu'à ce qu'il soit remplacé par Léo Castelli qui, à partir de 1962, crée un nouveau genre de système artistique. Le génie fera moins partie du vocabulaire. Le mot *scandale* sera plus populaire. On parlera fréquemment de chapelles artistiques et chaque artiste croira à son propre génie, certains plus que d'autres, dont le « divin » Dali, Mathieu, Manzoni, Yves Klein, etc. Jean Clair a très bien cerné la problématique des -ismes. « C'est que le changement devient la pierre de touche du projet créateur. Sera créateur ce qui rompt avec le passé. [...]. À la longue, la négation de la tradition, devenue la recherche du nouveau, du singulier et de la surprise, finit à son tour par s'ériger en tradition. » Néoclassicisme et modernisme ne s'opposent pas ; tous deux croient à un paradis, l'un dans le passé, l'autre dans le futur, « bercés par la même illusion de servir la cité idéale[42] ». Hadjinicolaou a résumé les traits constitutifs de l'avant-garde : une conception linéaire, déterministe, évolutionniste de l'histoire, et la valorisation par la nouveauté et le sentiment d'appartenir à une élite[43]. Pour Thomas McEvilley, la modernité se voit toujours comme une force progressive générant « une apothéose de la créativité personnelle perçue comme source de changement historique[44] ».

Art et esthétique

Mon résumé de l'histoire de l'art occidental est simplifié : il est fait d'événements appuyant mon hypothèse selon laquelle l'art est un concept institutionnel n'ayant pas de valeur transhistorique. Il naît à la Renaissance du besoin de certains de faire partie des arts libéraux,

42. Jean Clair, *Considérations sur l'état des Beaux-Arts*, Paris, NRF, 1983, p. 28-36.
43. Nicos Hadjinicolaou, « Sur l'idéologie de l'avant-gardisme », *Histoire et critique des arts*, Paris, juillet 1978, p. 60.
44. Thomas McEvilley, ouvr. cité, p. 124.

puis s'académise avant de devenir un des -ismes, reflets du progrès dans l'institution de l'avant-garde. À toutes ces époques, sous différents titres, on retrouve des intervenants dans le système artistique, philosophes, mécènes, littérateurs, qui déterminent ce qui est de l'art ou n'en est pas. Winckelman prendra les Anciens comme modèles, nous les rendant transhistoriques, les anthropologues du XIXᵉ siècle nous feront découvrir l'art des aborigènes, les avant-gardes l'art du futur, et aussi on croira que l'art est éternel, ou tout au moins aussi vieux que l'être humain. Hegel a confondu histoire de l'art et esthétique : l'art est devenu l'histoire des mouvements artistiques qui, à eux seuls, ont pour fonction de transformer la sensibilité artistique. L'art et son concept sont une seule et même réalité. Il n'y a pas d'abord eu les œuvres d'art, puis le concept pour les désigner. Il y a eu, au contraire, le concept et la réalité du « champ des arts libéraux », qui n'avait aucun rapport avec ce que, aujourd'hui, nous appelons « les arts », puis le désir de certains peintres et sculpteurs de profiter des avantages sociaux de ceux qui pratiquaient « les arts libéraux ». Affirmer que l'art a toujours existé est un non-sens historique et linguistique. Comme nous l'avons vu, c'est Vasari qui, le premier, le définit comme un processus résultant de l'intention et de l'habileté d'un individu génial. C'est en 1640 que Lebrun invente le terme *beaux-arts*, défini comme « les techniques de la beauté, en opposition aux arts mécaniques ». Enfin, il faut attendre Lessing en 1766 pour que l'art devienne synonyme d'« objets plastiques ».

Pourquoi y a-t-il de la résistance à admettre que l'art « concept historique » est peut-être périmé ? Parce qu'on ne veut pas reconnaître que l'art comme absolu a remplacé la religion au XVIIIᵉ siècle, ou plus simplement, parce qu'il y a encore des artistes et qu'ils doivent nécessairement produire des œuvres artistiques. C'est la désignation qui fait l'art, n'est-ce pas ? Or, cette désignation, dans un grand nombre de cas, indique plutôt qu'on ne sait pas en dire grand-chose d'autre. Faire la distinction entre un objet esthétique et un objet artistique, choisir de considérer les œuvres d'art comme des objets esthétiques est pourtant capital. Cela permet de travailler à l'élimination d'une grande fausseté, que certains ont du génie et d'autres pas. Le mot *génie* signifie d'abord « caractère, tendances naturelles ». Chacun a une sorte de génie en lui ! En 1977, l'historienne

de l'art Svetlena Alpers demandait que l'on « démystifie l'acte créateur[45] » pour en arriver à considérer les œuvres comme des faits historiques parmi d'autres. Le problème vient avant tout de la fonction sociale de l'art et des artistes. Si l'art est un mythe sur son déclin, que va-t-on faire des musées d'art, écoles d'art, galeries d'art, etc. ? Ces institutions vont tout simplement modifier un peu leur idéologie et se transformer.

Je crois qu'en changeant notre mentalité envers l'œuvre d'art, c'est-à-dire en considérant celle-ci comme un objet esthétique et l'art comme un fait historique parmi d'autres, notre sens des valeurs va considérablement se modifier. Le problème de l'acquisition et de la conservation des « chefs-d'œuvre » est très actuel. Il ne se pose pas pour un recueil de poésie que l'on peut mettre sur microfiches. Les musées de civilisations s'équipent de systèmes très sophistiqués de cueillette d'objets pour que rien d'important ne leur échappe dans le futur. J'espère qu'ils ont préalablement réfléchi sur l'état de notre société de consommation et sur la fonction des musées dans ce contexte. Que deviennent alors les artistes ? Simplement ce qu'ils sont déjà, des peintres, sculpteurs, graveurs, performeurs, environnementalistes, ritualistes, etc., c'est-à-dire des gens de métier, comme tous les autres, médecins, professeurs, techniciens, etc., qui doivent trouver de nouveaux points d'insertion sociale, comme tous ceux pour qui l'argent se fait rare.

45. Svetlana Alpers, « Is Art History ? » (L'art est-il de l'histoire ?), *Dædalus*, 1977, vol. CVI.

III

Le concept de l'art
est toujours formaliste

D ans un article contre le formalisme en art, j'écrivais, en 1976 :
« L'attitude formaliste repose sur la croyance qu'il y a en art des
modèles qui sont non pas à imiter, mais à réinventer. Des modèles,
c'est-à-dire des œuvres qui sont plus riches que d'autres et que le
regard n'arrive pas à épuiser. Et ces œuvres, évidemment, sont
considérées comme des chefs-d'œuvre du génie créateur de l'Artiste
avec un grand *A*. Et chacune de ces œuvres constitue une étape dans
l'évolution de l'histoire de l'art. Une étape sur le chemin ascendant
de la connaissance humaine. Étape qui exige que l'œuvre nouvelle
propose une structure qui transcende les découvertes antérieures et
affirme par ce rapport avec les autres œuvres (ou chefs-d'œuvre) sa
propre originalité. Et une œuvre renvoie à une autre œuvre et à son
public de spécialistes qui connaissent les règles du jeu. L'attitude
formaliste ramène tout à l'histoire de l'évolution de l'art, comme s'il
devait nécessairement y avoir une évolution de l'art[1]. »

C'était une époque où le milieu artistique cherchait à tout prix
à se libérer du formalisme de Clement Greenberg et des « green-
burgers ». Je ne pensais pas spécifiquement à Greenberg en écrivant
cet article, je voyais plus loin et c'est ce que j'entends démontrer
ici. Mais comme Greenberg est un bon représentant de l'attitude

1. Yves Robillard, « Contre l'attitude formaliste en art », Montréal, *La Presse*,
2 octobre 1976.

formaliste et surtout qu'il a revivifié, dans les années soixante-dix, les mythes de l'art pour l'art et du génie artistique, il est important d'en parler. Pour lui, l'art visuel doit se limiter exclusivement à ce qui est donné dans l'expérience visuelle ; il ne doit faire aucune référence à ce qui pourrait être donné dans d'autres modes d'expérience. Le contenu doit devenir strictement optique et se dissoudre complètement dans la forme. Le contenu est un aspect formel. La qualité formelle est le contenu. La planéité et la bidimensionnalité sont les deux mots clés pour Greenberg. Et il se justifie par l'histoire. Greenberg croit, comme l'a écrit Nicole Dubreuil-Blondin, « à l'existence d'une voie royale de l'art, d'un *mainstream* qui va des Anciens à la *Post-Painterly Abstraction* en passant par l'art français depuis Manet jusqu'à Picasso[2] ».

Le contenu reste toujours formaliste

Le livre de Thomas McEvilley auquel je fais souvent référence a été écrit pour saborder le système greenbergien en insistant sur l'importance du contenu. Pour lui, tout est contenu dans l'œuvre d'art. La forme et le contenu sont concomitants, c'est-à-dire que l'un coïncide avec l'autre. Et il nous propose différentes formes d'histoire de l'art, basées sur différentes façons d'envisager le contenu, ce qui est très progressiste. Mais il reste que, selon moi, dans l'appréciation même d'une œuvre d'art, on se réfère toujours à un substrat psychique impliquant un jugement formaliste.

Selon Erwin Panofsky, le champion du contenu, « aborder une œuvre d'art sans chercher à en percevoir les relations de significations, c'est agir comme un animal et non comme un être humain. [...] La théorie, si on ne la laisse pas entrer par la porte d'une discipline empirique, entre par la cheminée comme un fantôme[3] ». « Il n'y a pas d'art sans théories artistiques, et connais-

2. Nicole Dubreuil-Blondin, *La fonction critique dans le Pop Art américain*, Montréal, PUM, 1980, p. 34.
3. Cité par Thomas McEvilley, *Art, contenu et mécontentement*, Nîmes, Jacqueline Chambon, 1991, p. 15 et 40.

sance des histoires du monde de l'art », écrit Arthur Danto[4]. McEvilley dit :

> Faire l'expérience d'une œuvre d'art n'est pas seulement affaire de goûts esthétiques ; il s'agit également de réagir à une proposition sur la nature de la réalité qui est implicitement ou explicitement présentée dans l'œuvre. [...] Le centre de la question forme-contenu est le problème de la prise en compte des intentions de l'artiste[5] !

En effet, le concept d'art naît à la Renaissance quand Giorgio Vasari le définit comme un processus résultant de l'intention et de l'habileté d'un individu, d'un esprit d'abstraction qui crée le style. Il y a dans l'esprit organisateur de l'artiste et dans notre recherche de la structure de son œuvre quelque chose de formaliste. Je connais cependant plusieurs artistes qui se fichent éperdument de la structure de l'œuvre d'un collègue. Ils visitent les expositions en ne tenant compte que de ce qui peut les inspirer. Et quand je n'ai pas le chapeau du critique, je fais de même pour le plaisir uniquement, sans chercher les intentions inscrites dans ce que je vois.

« Vasari décrit l'émergence de l'art de la Renaissance comme un progrès collectif et ordonné, s'acheminant vers l'accomplissement des normes présentes dans la nature et l'Antiquité[6] », écrit Belting. L'art est toujours lié à des normes. Certes le signifiant et le signifié sont intrinsèquement complémentaires, mais ce qui caractérise l'art avant tout, c'est l'expression formelle du contenu. McEvilley écrit : « [...] la relation forme-contenu est-elle motivée, à savoir le contenu est-il inhérent aux propriétés formelles de l'œuvre, ou bien est-elle immotivée, à savoir le contenu est-il surajouté à l'œuvre, de l'extérieur[7] ? » Les histoires de l'art s'occupent invariablement de la pertinence des relations motivées dans l'évolution formelle des contenus. Pourquoi une telle surévaluation de l'aspect formel ? À cause de

4. Arthur Danto, « Le Monde de l'art », *Philosophie analytique et esthétique*, Paris, Klincksieck, 1988, p. 198.
5. Thomas McEvilley, ouvr. cité, p. 29 et 42.
6. Hans Belting, *L'histoire de l'art est-elle finie ?*, Nîmes, Jacqueline Chambon, 1989, p. 114.
7. Thomas McEvilley, ouvr. cité, p. 45.

la notion de progrès de la connaissance. Les artistes de la Renaissance, pour se distinguer des artisans des arts mécaniques, ont insisté sur le caractère scientifique de leur apport (lois d'optique, géométrie, perspective, etc.). Le souci de lier art et science est alors apparu. L'évolution de la science est parsemée de découvertes qui finissent toujours par triompher des théories déjà établies. On a imaginé qu'il devait en être de même en art. Et cette attitude a été renforcée par Baumgarten quand il a défini l'esthétique comme le mode actif de connaissance complétant celui de l'esprit rationnel.

Les normes changent en art, mais il y en a toujours, et elles sont déterminées par l'ensemble du système artistique, lui-même dépendant de la haute finance. C'est dire que les marchands ont un rôle capital. Notre société d'hyperconsommation est branchée sur la nouveauté, le nouveau *look* formel, et les modes se succèdent comme reines de l'année ! Un collègue me dit d'un artiste qu'il a un monde fantastique, mais un style démodé. André Breton renie Chirico quand celui-ci décide de s'intéresser aux anciens maîtres ! Un artiste vieillit mal si l'apparence formelle de son œuvre ne semble pas se renouveler. George Brunon n'est pas un peintre révolutionnaire — c'est un illustre inconnu —, mais le rapport entre ses œuvres et ses notes d'atelier, rassemblées dans son livre *Les forges d'Héphaïstos*, nous plonge au cœur même de l'expérience créative. « Le rituel, écrit-il, apparaît comme un processus qui a le pouvoir de nous inclure dans la dimension dynamique du mythe qui n'est rien d'autre que la vie en état de création perpétuelle[8]. » Les artistes qui résistent aux modes sont voués aux oubliettes. En 1948, Constant Nieuwenhuis rédige le manifeste de l'*Internationale des artistes expérimentaux*, qui va devenir le mouvement Cobra. La plupart des artistes sont hollandais et très déçus par le Stijl[9]. Ils sont pour l'expérimentation perpétuelle et prennent l'engagement de changer d'expression dès qu'un soupçon de style se manifestera. En 1952, le style Cobra a remplacé l'idéal Cobra pour un bon nombre d'artistes aujourd'hui célèbres, et qui se souvient de Nieuwenhuis, qui fut par la suite cofondateur de l'Inter-

8. Georges Brunon, *Les forges d'Héphaïstos*, Paris, Dauphin, 1986.
9. Mouvement artistique fondé en 1917 et dominé par la personnalité du Hollandais Piet Mondrian.

nationale situationniste, mentor des Provos, etc. *Le style est ce qui condamne l'artiste à être formaliste.*

Le style condamne à être formaliste

Qu'est-ce que le style ? Le mot vient du latin *stilus*, le poinçon en métal avec lequel les romains écrivaient sur des tablettes de bois enduites de cire. Il a d'abord concerné l'écriture. Le discours de réception de Buffon à l'Académie française s'intitulait *Discours sur le style* : on connaît sa célèbre phrase : « Le style, c'est l'homme même ! » Le style, c'est la manière personnelle qu'à un auteur d'exprimer ses idées. Dans les arts plastiques, le terme va prendre du temps à s'imposer. Vasari n'utilise pas le mot *style*, mais celui de *maniera*. Cennino Cennini, Lorenzo Ghiberti et Leon Battista Alberti avant lui utilisent le terme *maniera* dans le sens de la technique, de la touche, du coup de pinceau particulier, terme lié à *manus* (main) et qui se rattache à l'habileté manuelle des artisans des arts mécaniques. Vasari va utiliser ce terme dans le sens de l'esprit général d'une peinture ou d'une époque. Il parle de la « glorieuse manière antique », de la manière gracieuse de Leonardo, de la manière tempérée de Raphaël, de la grande manière de Michel-Ange.

Pour l'abbé Dubos (1719), le style est un concept universel, l'approche du beau idéal. Il faut attendre 1750 pour que, dans les académies, le mot *style* prenne le sens de qualification suprême d'un artiste parvenu au sommet de l'excellence. Bellori publie en 1672 ses *Observations sur Nicolas Poussin*[10]. « Le style, dit-il, est une manière particulière, ou bien encore la façon de peindre et de dessiner, née du génie particulier de chacun dans l'application et la mise en œuvre des idées[11]. » Winckelman, grâce à sa formation d'archéologue, va développer l'idée de « styles historiques ». Et les pavillons exotiques des jardins pittoresques du XVIIIe siècle vont amener les gens à parler de style égyptien, étrusque, chinois. En 1796, l'abbé Lanzi publie son

10. Giovanni Pietro Bellori, *Vie de Nicolas Poussin*, Genève, P. Cailler, 1947, repris dans *Vies de Poussin*, par Bellori, Félibien, Passeri, Standrart, Paris, Macula, 1994.
11. Cité par Germain Bazin, *Le langage des styles*, Paris, Somogy, 1976, p. 6.

Histoire picturale de l'Italie[12], dans laquelle il s'attache à classer les styles propres aux différentes régions de l'Italie. Il dégage ainsi une notion de style de portée géographique et lui donne le nom d'« école ». Avec les romantiques apparaît l'idée de « mouvement artistique », qui s'oppose au terme *école* réservé aux académies de nature plutôt conservatrice. Le mouvement artistique implique une nouvelle vision du monde dynamique et activiste qui va susciter des antagonismes. C'est l'ancêtre des avant-gardes.

Meyer Schapiro a publié en 1953 un article intitulé « La notion de style[13] ». Il expose d'abord la théorie formaliste, puis propose diverses autres approches. Pour les formalistes, le style est un système de formes possédant une qualité et une expression significatives qui rendent visible la personnalité de l'artiste. Ce qui compte en art, ce sont les composantes esthétiques élémentaires, qualités des lignes, des points, des couleurs, des surfaces que l'artiste a fabriqués et leurs rapports. Cela implique que la capacité expressive des formes peut être envisagée en dehors de tout contexte et que l'histoire de l'art relate le développement immanent des formes. Mais d'autres gens, poursuit Schapiro, pensent le contraire et pour eux l'évolution des formes, loin d'être autonome, est liée aux changements d'attitudes et d'intérêts sociaux. Et Schapiro nous présente alors d'autres façons d'aborder l'histoire des styles, par la technique et les matériaux, le contenu, l'approche psychologique, les conceptions sociales, etc. Il termine en favorisant l'approche marxiste, mais nous laisse sur notre faim en disant : « Il faut attendre que nous possédions une connaissance plus approfondie des principes de la construction et de l'expression par les formes et que nous ayons une théorie unifiée des processus de la vie sociale. » Le marxiste Nicos Hadjinicolaou nous laisse aussi dans la même ambiguïté. Il soutient que l'emploi de la notion de style est dégradant parce qu'il prive les productions de leurs liens sociohistoriques. Mais, en même temps, il admet que l'artiste ne peut en faire abstraction et il le définit comme « une

12. Luigi Lanzi, *Storia pittorica dell'Italia*, Florence, Bassano, 1789, édité en français par M. Dieudé, Paris, 1984.
13. Meyer Schapiro, « La notion de style », dans le collectif *Anthropology today*, University of Chicago Press, 1953, et repris dans son livre *Style, artiste et société*, Paris, NRF, 1982.

combinaison chaque fois spécifique d'éléments formels et théma-
tiques de l'image, combinaison qui est une des formes particulières
de l'idéologie globale d'une classe sociale[14] ». En d'autres mots, on
voudrait bien se passer du formalisme, mais c'est impossible. Même
une histoire sociale de l'art doit avoir l'évolution formelle comme
point de référence. Et se référer à l'*évolution* formelle implique qu'on
est et demeure, quoi qu'on en dise, formaliste, qu'il y a dans notre
conception de l'art la nécessité d'une histoire de l'*évolution* des
formes, ce qui constitue l'essence même du formalisme.

Nécessité de l'esthétique

« L'histoire de l'art touche à sa fin » est le titre d'un exposé
d'Harold Rosenberg donné à Paris en 1968 : on essaie depuis ce
temps de voir quels organes du moribond on pourrait extraire pour
constituer une science de remplacement. L'intérêt, avec l'esthétique,
est qu'on s'occupe avant tout des différents types de sentiments en
rapport avec ce qui les produit, plutôt que des qualités de l'objet :
l'accent est mis sur la nature de la qualité émotive des relations
émetteur-récepteur. McEvilley, en insistant sur les rapports de
concomitance entre forme et contenu, condamne la stratégie moniste
selon laquelle les deux (forme-contenu) ne sont qu'une seule et
même chose. Je crois qu'il est pris dans l'attitude schizomorphe
caractéristique de l'esprit réductionniste. Tous ceux qui ont l'habitude
de méditer — ou se sont servis de substances hallucinogènes — savent
que les deux positions, l'un et le multiple, sont également vraies.
 Le zoom cosmique, l'impression de l'infiniment grand et de
l'infiniment petit en même temps comme un coup de poing dans le
plexus, ou la vue d'un champ où l'on sent que chaque brin d'herbe
est indépendant et différent en même temps qu'il fait partie d'un
tout, voilà des expériences de conscience au-delà du rationnel dont
peut s'occuper l'esthétique. Platon recherchait avant tout les arché-
types de la beauté. Il aimait les chefs-d'œuvre d'art égyptien dont les
règles étaient les mêmes depuis dix mille ans, croyait-il. « Son

14. Cité par Germain Bazin, ouvr. cité, p. 9.

attitude, écrit Denis Huisman, est celle d'un conservateur[15]. » En général, on apprécie peu l'art très codifié. Au Musée Guimet de Paris, il y a cinq têtes bouddhiques de style Bayon qui se ressemblent étonnamment. Un jour, je les ai observées attentivement, en me plaçant dans une sorte d'état second. Je me suis dit : « Si je demeure assez longtemps, je vais bien finir par capter leur "bouddhéité" » ! J'ai dû demeurer là une bonne heure. Et à mon grand étonnement, c'est le caractère individuel de chacun des modèles ayant posé pour le Bouddha qui est ressorti, comme quoi il ne faut pas se fier aux apparences. Cela, c'est une expérience esthétique et non le fait d'une analyse formelle. Un thème folklorique, par exemple un vieux bûcheron du XIXᵉ siècle, fait par un artisan actuel, peut être aussi important pour moi qu'un Picasso, s'il a vraiment été ressenti, retrouvé et réinventé. Je suis pour un mélange des genres, des tendances et des générations : l'attitude esthétique me permet d'arriver à cela. Pour l'historien d'art, c'est évidemment une aberration !

15. Denis Huisman, *L'esthétique*, Paris, PUF, 1961, p. 19.

IV

Le mythe de l'art
est une invention du capitalisme

L'art comme croyance absolue ou le mythe de l'art, c'est croire qu'il existe des œuvres qui sont au-delà de toute valeur et qui constituent des témoignages concrets du génie humain, et que ces œuvres constituent un patrimoine qu'il faut sauvegarder à tout prix. Cinquante-quatre millions de dollars pour *Les Iris* de Van Gogh, qu'est-ce que cela signifie pour celui qui a acheté le tableau ? C'est une affirmation de sa richesse et qu'il n'est pas aussi attaché à ses richesses qu'on le penserait, une affirmation que l'art est une valeur au-delà de la richesse et que l'œuvre est sans prix, une affirmation enfin qu'il se porte garant du patrimoine humain. Pourquoi Van Gogh ? Parce que c'est un génie reconnu par tous les spécialistes de l'art, parce qu'il est l'exemple même de celui qui n'a jamais été intéressé par l'argent, parce qu'il a voué toute son existence à son art, au mépris de sa santé physique et mentale, et donc parce qu'il est le plus pur d'entre nous tous !

Une invention du système capitaliste, qu'est-ce à dire ? Évidemment, il ne s'agit pas d'un capitaliste plus futé que les autres qui aurait inventé le mythe de l'art pour se revaloriser socialement, mais d'une nécessité de la structure même du système capitaliste. D'après le *Dictionnaire historique de la langue française*[1], le mot italien *capitale*, apparu dès le XIIIᵉ siècle chez les banquiers, est connu en français depuis 1567. Il désigne la partie principale d'un bien financier par

1. *Dictionnaire historique de la langue française*, sous la direction d'Alain Rey, Paris, Robert, 1994.

rapport aux intérêts qu'il produit. Voici quelques dates d'apparition des mots dérivés : *capitaliste* (1755) : personne riche en possession d'un capital ; *capitaux* (1767) : l'ensemble des valeurs disponibles ; *capitaliser* (1770) : convertir en capital; *banquier capitaliste* (1832) ; *capitalisme* (1848) : mot utilisé par Pierre Leroux et Auguste Blanqui dans l'opposition capitalisme-travail ; *capitaliste* (1869) : partisan du régime capitaliste. Ces dates sont éloquentes. C'est en 1776 qu'Adam Smith publie *La richesse des nations*, la bible, sinon du capitalisme, du moins de ce qui va devenir le libéralisme économique. Et 1848 est l'année des mouvements révolutionnaires en Italie, en Autriche, en Allemagne, du début de la deuxième République en France et de la publication du *Manifeste du Parti communiste* de Marx et Engels. Enfin, Marx commencera la publication de son *Capital* en 1867.

Opposition à la société industrielle

À partir de 1740, armateurs et commerçants anglais font des affaires d'or. À partir de 1760, on voit apparaître des industries textiles, métallurgiques et minières qui se mécanisent. En 1776, des filatures emploient jusqu'à trois cents employés. Smith considère que la richesse d'une nation vient du travail humain et des ressources naturelles, que la division du travail accroît la production et que la main invisible du marché va guider l'intérêt de l'ensemble : c'est la base du modèle compétitif. En 1811, le mouvement des ludistes en Angleterre se révoltera contre les machines : ils iront dans les usines saboter les métiers à tisser. Raymonde Moulin écrit :

> La définition sociale de l'art sur laquelle nous vivons est un héritage du XIXᵉ siècle. [Elle] coïncide avec la première révolution industrielle : à la division du travail, à la production en série, aux valeurs d'utilité, l'œuvre d'art s'oppose comme le produit unique du travail indivisible d'un créateur unique, et elle appelle une perception pure et désintéressée. Cette définition sociale se traduit, juridiquement, par la notion d'originalité et, économiquement, par la notion de rareté[2].

2. Raymonde Moulin, *Encyclopedia Universalis,* au mot *Art : (e) le marché de l'art,* France, S. A., Paris, 1968, (1990), p. 46.

Le mythe de l'art, une création du capitalisme ? Oui, dans le sens que lui donnait Plekhanov (1858-1918), c'est-à-dire en tant que superstructure idéologique contrôlée par la classe dominante[3].

Le XVIIIe siècle a fourni les matériaux pour l'élaboration du mythe et le XIXe siècle l'a constitué. Le XVIIIe siècle voit naître la critique d'art journalistique, l'esthétique, l'histoire de l'art, les musées ouverts au public, et à Londres sont créées les deux célèbres maisons d'encan Sotheby (1744) et Christie (1776). Nous avons déjà parlé du Vauxhall de Londres. Il y avait à Londres une vingtaine de jardins semblables, mais de moindre importance. Ils ont joué un rôle important sur le plan du rapprochement entre l'art et les gens. Les haut-parleurs ont été inventés vers 1902 : c'est dans les années vingt qu'on les voit apparaître dans les parcs d'amusement. Auparavant, pour la majorité des gens, la musique s'entendait dans les kiosques à fanfare des parcs et des jardins publics. Au Vauxhall, dès 1738, on peut voir une sculpture en marbre blanc grandeur nature représentant Haendel, en tenue débraillée, en pantoufles et bonnet de nuit, non pour le ridiculiser, mais pour montrer qu'il est près des gens. C'est le premier monument à un artiste vivant : il faudra attendre en 1770 pour le Voltaire de Pigalle.

En 1689, c'est l'établissement en Angleterre de la « monarchie tempérée », qui dépend du Parlement. Celui-ci a deux chambres, celle des Lords et celle des communes, avec ses députés, élus (presque) au suffrage universel, et divisés en deux partis politiques. Les Vauxhall et autres jardins publics payants sont les lieux qui favorisent le mélange des classes sociales. Les mascarades y sont courantes et donnent lieu à toutes sortes d'intrigues. Venise est pour les Londoniens la ville de rêve, là où durant six mois tout le monde est masqué, y compris quand on va plaider ; Venise, c'est la ville de la fête, de l'art et des casinos, le Las Vegas de l'époque. William Hogarth, un enfant du peuple, mis en prison très jeune, est considéré comme le père de l'École anglaise. Il est célèbre pour ses séries de tableaux sur les foires, les marchés, les élections, la carrière d'une prostituée, d'un gigolo : il fait de la critique sociale. Toutes ses œuvres sont reproduites en gravures vendues à prix réduit. C'est lui qui a

3. André Richard, *La critique d'art*, Paris, PUF, 1958, p. 83.

décoré le Vauxhall. L'opinion publique est importante en Angleterre ; les débats parlementaires sont publiés dans les journaux dès 1771. Le *Time* existe depuis 1785. *Le mythe de l'art remplace peu à peu la religion.* L'Anglais David Hume proclame son athéisme en 1757 avec son *Histoire naturelle des religions*, l'*Encyclopédie* est condamnée par le pape en 1769, Rousseau est panthéiste, la Convention de 1893 pourchasse les prêtres ; et au XIXe siècle, Auguste Comte, Proudhon, Marx, Taine, etc. seront athées.

Imaginaire et liberté d'expression

La raison pourchasse les vieux mythes. Le fantastique les remplace. Le décor du Vauxhall est hybride : gothique et rococo. L'Angleterre, dès le début du XVIIIe siècle, s'intéresse au gothique. Horace Walpole (1717-1797), le fils du premier ministre, est un bon commentateur de la vie londonienne. Athée, il défend néanmoins le gothique. Il écrit un roman gothique, *Le château d'Otrante*, et transforme une villa en château gothico-pittoresque. « Le succès du roman et le renom de la villa contribuèrent à la mode du gothique. Et cette mode, comme toutes les modes, servit de prétexte à des amusements et à des extravagances[4] », écrit Venturi. L'archéologie a donné le goût des ruines. Pensons à la célèbre maison en forme de colonne brisée de Retz. L'artiste se transforme pour se préparer à son nouveau rôle. À la notion de beauté, il substitue la nécessité d'exprimer son monde intérieur, le langage de l'âme : c'est un inspiré ! Pensons aux *Prisons* de Piranèse, aux *Visions* de Blake, aux cauchemars de Füssli, aux scènes horribles ou débiles de Goya, qui, lui aussi, fait de la critique sociale.

En 1770, à Strasbourg, éclate la révolution du *Sturm und Drang* (Tempête et élan), qu'on peut considérer comme le premier des mouvements artistiques modernes, impliquant non seulement l'art, mais la conduite de la vie (Hamann, Herder, Goethe, Schiller, le peintre Muller, etc.). Ce sont des admirateurs du Rousseau panthéiste créant le mythe du bon sauvage. Pour eux, la nature est

4. Lionello Venturi, *Histoire de la critique d'art*, Bruxelles, Éditions de la Connaissance, 1938, p. 194.

l'expression même de la force vitale qu'ils doivent exalter en ne se fiant qu'à leur instinct « pour manifester à l'infini les pulsions cosmiques qui l'animent ». Ce sont des « êtres de force » qui doivent devenir « surhommes ». L'artiste est un génie qui ne saurait se soumettre à des lois. « Il vivra donc en révolte contre la société, contre la religion, contre toutes les conventions sociales susceptibles d'entraver son épanouissement total, etc.[5] » Goethe, âgé de vingt-trois ans, en 1772, écrit son essai *Sur l'architecture gothique.* « La valeur sublime de l'art, le caractère créateur du sentiment, l'indépendance du génie par rapport à toutes les règles, voilà donc les trois principes par lesquels le jeune Goethe explique son enthousiasme pour la cathédrale de Strasbourg[6] », écrit Venturi. Ce mouvement donnera naissance en 1790 au romantisme allemand. En 1787, Heinse publie *Ardinghello,* qui est le premier roman de vies d'artistes. Il popularisa leurs façons de vivre et, par le fait même, ce nouveau mythe de l'imagination artistique géniale libérée de toute entrave, trouvant en elle-même ce qui lui convient.

Madame de Staël importa tout cela en France avec son livre *De l'Allemagne,* publié à Paris en 1810, saisi et détruit par Napoléon, puis publié de nouveau en Angleterre en 1812. « Mettons le marteau dans les théories, les poétiques, les systèmes », écrit Victor Hugo en 1827 dans sa « Préface » à *Cromwell.* En 1830, à la première de son drame, *Hernani,* à la Comédie-Française, c'est le scandale et la bataille ! En 1831, Stendhal publie *Le rouge et le noir,* une apologie du culte de l'égotisme et de l'énergie vitale. Et les potinages sur les mœurs dissolues du groupe d'artistes entourant Georges Sand, Chopin, Musset font que cette vie de bohème devient le symbole de la nouvelle génération.

Que deviennent les peintres durant ce temps ? Jacques Louis David suit le pouvoir. En 1793, il fait partie du comité de dénonciation des suspects de la police de la Convention, pendant qu'il peint le *Marat assassiné.* En 1794, il sera chargé des décors pour la Fête de l'Être suprême de Robespierre. Et en 1807, il terminera le tableau du *Sacre de Napoléon.* Ingres le remplacera avec ses portraits

5. J. F. Angelloz, *La littérature allemande,* Paris, PUF, 1963, p. 31.
6. Lionello Venturi, ouvr. cité, p. 198.

de bourgeois, comme ceux de Monsieur Bertin, Madame Robillard, etc., tandis que le *Radeau de la Méduse* de Géricault, au Salon de 1819, et la *Barque de Dante* de Delacroix, à celui de 1822, semblent être des épaves perdues dans l'océan de la mouvance de ce début de siècle à la recherche de la lumière. Plekhanov — on s'en serait douté — voit dans l'art pour l'art la conséquence d'un désaccord entre la classe dirigeante et les artistes. Je ne peux m'empêcher de penser que la méthode dialectique pour Hegel et Marx vient du parlementarisme anglais, de cette opposition permanente entre le oui et le non héritée de l'imagination symbolique schizomorphe de Descartes systématisée par les empiristes.

J'ai insisté sur ces événements de la fin XVIIIe siècle et du début XIXe parce qu'ils constituent l'essence même de l'attitude artistique durant toute l'époque moderniste se terminant vers 1965. Son caractère principal est dans l'opposition valeurs établies/tradition du nouveau. Les académiciens vivent très bien au XIXe siècle mais, à côté d'eux, il y a la misère des autres que l'on va enfin institutionnaliser avec le Salon des Refusés en 1863.

Équilibrer la non-moralité du capitalisme

L'art comme mythe vient de cette notion de dialectique dans l'histoire : d'un côté, il y a les riches capitalistes, et de l'autre, les opprimés. Le travail est la vertu cardinale de cette époque. Collodi (1826-1890) l'a caricaturé avec son histoire de Pinocchio qui doit choisir entre l'école et le parc d'amusement. Dans les sociétés agraires, plus du tiers de l'année est férié, le travail est souvent communautaire et l'artisan est satisfait de ce qu'il produit. Avec la division du travail dans la société industrielle, l'individu devient « aliéné ». Il est normal qu'il y ait eu réaction. Une société doit assumer ses antagonismes. Quand Dieu n'est plus la planche de salut dans les moments difficiles, il faut trouver autre chose, par exemple le mythe du génie. L'artiste est celui qui refuse le travail à la chaîne : l'objet d'art est le produit unique d'un travail indivisible. Reconnaître cela, pour un capitaliste, c'est se donner l'autorité de dire à son employé : « Tu peux partir si tu veux, mais si tu n'as pas de génie, la misère te guette ! » L'artiste est le surmoi du capitaliste.

« De Ricardo à Marx, en passant par Stuart Mill, les économistes ont reconnu le statut particulier de l'œuvre d'art », lié au fait qu'elle soit unique. « Son prix n'a d'autre limite que celle du désir et du pouvoir d'achat des acquéreurs potentiels. Il s'agit dans l'acception marxiste du terme d'un prix de monopole[7] », écrit Raymonde Moulin. Les seules valeurs qui apparaissent dans les modèles économiques sont celles qui peuvent être quantifiées en se voyant assumer des poids monétaires. David Ricardo (1772-1823) a établi ce concept de « modèle économique », un système logique de postulats et de lois faisant intervenir un nombre limité de variables quantifiables, exempt de toute considération sociale. Le système capitaliste est immoral (ou, pour ne pas froisser les susceptibilités, « amoral »). Dans l'éditorial du *Wall Street Journal* du 5 août 1975, on dénonçait la croissance de l'économie américaine en affirmant que les « États-Unis doivent choisir entre la croissance et la plus grande équité puisque le maintien de l'inégalité est nécessaire pour créer du capital ». L'obsession principale des économies capitalistes est la croissance, l'augmentation du produit national brut, de la productivité des marchandises. Mais comme autrefois les ouvriers (remplacés aujourd'hui par des machines) assumaient la production, le capitalisme a tout fait pour dévaluer les producteurs et, depuis une vingtaine d'années, mettre sur le marché des produits de moins bonne qualité, pour que le consommateur les remplace plus souvent, accentuant ainsi la consommation de biens matériels. Or, c'est justement pour équilibrer cette « im-a-moralité » qu'on a inventé le mythe de l'art.

L'artiste doit être la pureté absolue

Le sociologue Jacques T. Godbout a consacré plusieurs pages de son livre *L'esprit du don*[8] au marché de l'art. Trois aspects du mythe de l'art ont attiré son attention. Premièrement, l'artiste, « par comparaison avec les autres producteurs de biens ou de services se

7. Raymonde Moulin, art. cité, p. 47.
8. Jacques T. Godbout, *L'esprit du don*, Montréal, Boréal, 1992. Les citations qui suivent sont tirées des p. 119 à 127.

consacre entièrement au produit sans égard pour la clientèle. » « Un vrai artiste ne répond pas à une commande d'un client », (il crée d'abord pour lui-même), « l'artiste qui réussit est celui qui se fait acheter, mais sans se vendre [...]. » « Et rien de plus mal vu pour un client que d'acheter une œuvre en pensant à la couleur de son mur. » En effet, c'est comme cela que le mythe fonctionne dans l'idéal mais, dans la réalité, on sait très bien que les commandes, avec les exigences qui les accompagnent, sont toujours appréciées. Deuxièmement, l'artiste « accorde une très grande importance au processus de production. [...] Si l'artiste ne peut « vendre » son produit, on l'encourage à parler de la façon dont il l'a produit ». C'est tout le contraire dans la société de consommation, où ce sont les machines qui produisent. Troisièmement, « le producteur et le client ne se distinguent pas de la manière habituelle. Le client partage les valeurs du producteur. Il aime penser qu'en se procurant une « œuvre » (on ne parle même pas de produit) il participe d'une certaine façon à la communauté des artistes ». Et il s'engage à respecter l'œuvre. *L'œuvre est le produit, la non-marchandise absolue.* La véritable fonction de l'art est de meubler les caves des musées et de servir de garantie aux valeurs spirituelles, à l'émission des « images saintes » — les reproductions d'œuvres — pour les livres d'art, de la même façon que les réserves de lingots d'or dans les chambres fortes du Fort Knox servent de garantie pour l'émission des billets de banque. Mais, pour cela, il faut que tous rapports entre l'œuvre et l'argent soient occultés, et « c'est pourquoi, poursuit Godbout, il est essentiel que la majorité des artistes vivent pauvrement, comme des martyrs du système de production », ou qu'ils vivent très richement, s'ils ont réussi, « mais qu'il n'y ait pas de lien entre la valeur marchande et la quantité de travail fournie par l'artiste [...], et qu'importe avant tout l'œuvre dans son essence, complètement isolée ».

Postmodernisme et culture de consommation

Que devient le mythe de l'art dans la société postmoderne et dans ce que Mike Featherstone appelle la *Consumer Culture* (la culture du consommateur ou de la consommation) ? Et d'abord,

qu'est-ce que le postmodernisme et la *Consumer Culture* ? Il n'y a pas de consensus entre les différents sociologues qui ont défini le postmodernisme. Par contre, plusieurs points reviennent :

1. Le postmodernisme est une logique de la culture qui amène une transformation de la sphère culturelle dans la société. Tout tend à devenir culturel : La culture est devenue un point central dans les études sociologiques ;
2. Cette logique implique des changements dans les expériences culturelles et les modes de signification ;
3. Mélange des codes symboliques ;
4. Déclassification culturelle ;
5. Égalisation des hiérarchies symboliques ;
6. Abolition de la frontière entre grand art et culture de masse ;
7. Transformation de la réalité en images simulées (Baudrillard) ;
8. Intensification de la production d'images dans les médias et dans la culture de masse ;
9. Perte du sens de l'histoire : fragmentation du temps en une série de perpétuels présents ;
10. Esthétisation de la vie quotidienne : aucune frontière entre art et vie.

« Les jeunes sujets décentrés, déclare Featherstone, aiment jouer avec différents mondes et styles de vie quand ils se promènent dans les espaces urbains « sans place publique »[9]. » Il n'est pas ici question de discuter tout cela : qu'on se reporte à son livre. Disons que, pour moi, la mentalité postmoderne résulte avant tout de la surcharge d'informations, qui nous vient, d'une part, de l'usage des drogues hallucinogènes et, d'autre part, des médias omniprésents, le mélange constituant ce que Timothy Leary appelle avec humour le *Cyberpunk*[10]. Cette surcharge affecte nos neurones et nous oblige à considérer la réalité de façon éclatée, en une myriade de multirécits parallèles. *Le problème est de savoir si oui ou non nous sommes manipulés dans ce contexte et comment !* Et c'est là qu'intervient Featherstone avec

9. Mike Featherstone, *Consumer Culture and Post-Modernism*, London, Sage, 1991, p. 65.
10. Timothy Leary, *Chaos and Cyberculture*, Berkeley, Ronin, 1994.

sa théorie de la *Consumer Culture*. Celle-ci est intrinsèquement liée au postmodernisme, vu comme la logique culturelle du troisième stade du capitalisme. Il faut la considérer comme un phénomène particulier, différent de ce qu'Alvin Toffler appelle l'économie de la deuxième vague, la production de masse pour la consommation de masse. Nous sommes à une époque de très grande diversification des produits grâce à laquelle il est possible de satisfaire (ou presque) les demandes les plus farfelues des clients. Leurs désirs viennent de la publicité, du cinéma et de la télévision, où tous les codes esthétiques sont mélangés. Les messages des médias insistent sur les désirs primaires des gens plus que sur l'*ego*, sur l'image plus que sur le mot, sur l'immersion du spectateur dans la situation rêvée plus que dans le maintien d'une distance critique. On recourt pour cela à des images basées sur des mémoires perceptuelles venant de l'inconscient. Les objets de consommation deviennent ainsi des biens culturels symboliques de différents styles de vie. Et cela se poursuit dans l'aménagement des espaces physiques, la décoration des centres-villes, la transformation des vieux ports et des vieux marchés en zones ludiques, la fabrication d'environnements simulés, les centres commerciaux (Edmonton Mall, Montreal Trust, Forum des Halles à Paris, hôtels [le *Luxor* à Las Vegas]), parcs thématiques, etc. Les musées deviennent des nouveaux lieux de loisir éducatif pour grand public, et les places, des endroits pour expériences exceptionnelles de groupe (Maurice Jarre à la Défense, *L'écran humain* sur le parvis de l'église Notre-Dame à Montréal), plutôt que des lieux où se transmet une connaissance qui tend à maintenir les hiérarchies sociales. Par contre, pour David Bell[11], le postmodernisme (et/ou la *Consumer Culture*) est le renforcement du modernisme qu'il porte à ses extrêmes limites, en exacerbant les tensions structurales de la société et ses dysfonctions. C'est plus ou moins la fin d'une civilisation !

Featherstone nous demande évidemment d'être très critiques mais, à la différence de Bell, il ne voit pas la situation de façon aussi pessimiste. Le postmodernisme dans sa relation avec les beaux-arts se caractérise, selon lui, par une « promiscuité stylistique favorisant l'éclectisme et le mélange des codes, pastiche, ironie, esprit de jeu,

11. Cité par Mike Featherstone, ouvr. cité, p. 8.

[...] déclin de l'originalité et du génie du producteur artistique, et la conviction que l'art ne peut être que répétition[12] ». À un autre moment, cependant, il nous invite à observer les différentes façons que les gens utilisent les biens pour créer de nouvelles distinctions sociales ou maintenir les anciennes. Featherstone refuse de considérer ces transformations dans la façon de vivre la consommation uniquement comme des manipulations psychologiques de la part des producteurs. Il nous invite à tenter de conceptualiser les rapports entre désirs, plaisirs et satisfactions esthétiques dérivant de ces nouvelles expériences de consommation. Il constate que nous assistons à une « démonopolisation », une « déhiérarchisation » des enclaves culturelles antérieurement établies qui nous amène à nous intéresser à la dynamique de la balance des pouvoirs entre les différents producteurs de biens culturels, artistes, intellectuels, professeurs, spécialistes des médias, financiers, et ce que Bourdieu appelle « les nouveaux intermédiaires culturels ». Il suggère de porter attention à tous ceux qui ont intérêt à promouvoir le postmodernisme avec les combats que ça implique contre tout académisme institutionnel. Enfin, il attire notre attention particulièrement sur ceux qui cherchent dans ce contexte à vraiment éduquer le public et à faire émerger des questions fondamentales sur la culture, ce que Roland Robertson appelle le phénomène de globalisation de la culture[13]. Où en sommes-nous avec le mythe de l'art dans la *Consumer Culture* ? La perspective d'une esthétisation généralisée de la vie pourrait mener à une démythification de l'art, mais l'esthétisation sera-t-elle réelle ou factice ? Va-t-elle vraiment changer la sensibilité des gens ? Plusieurs ne sont pas d'accord avec la *Consumer Culture* et s'en excluent, pour garder leur statut social ou plus simplement parce qu'ils s'en méfient. La *Consumer Culture* est liée au capitalisme, qui a lui-même généré le mythe de l'art. D'instinct, je me rapproche de la position de David Bell, qui voit dans la *Consumer Culture* la fin d'une civilisation, mais c'est la nouvelle qui m'intéresse. Elle sera construite sur les débris de l'ancienne et les espoirs de ceux qui croient à l'éducation du public et au phénomène de globalisation de

12. *Ibid.*, p. 7.
13. *Ibid.*, p. 10.

la culture par les médias. Le mythe de l'art existera tant et aussi longtemps que des gens auront intérêt à le maintenir. Pour moi, il est certain que, d'une façon ou d'une autre, il sera remplacé au XXI^e siècle.

L'art est la biface du grand mythe
de notre époque : l'esprit critique

L'hypothèse est simple : Une société, pour maintenir sa cohésion, a besoin d'équilibrer ses antagonismes. Les humanistes de la Renaissance avaient commencé à faire éclater les vérités révélées au Moyen Âge. Mais comme il y a chez l'être humain l'intellect et les sentiments, il faut que cela s'équilibre.

Voici un petit jeu de dates intéressant. En 1543, Copernic annonce que la Terre n'est pas le centre du monde ; en 1550, Vasari invente le concept d'« art » et parle du divin Michel-Ange. En 1626, Bacon publie son *Novum Organum*, énoncé de la méthode empirique en sciences ; en 1632, Galilée prouve mathématiquement, et à l'aide de son télescope, la véracité des théories de Copernic ; en 1637, Descartes publie son *Discours de la méthode*, alors que Richelieu fonde l'Académie française, en 1635, et Colbert, l'Académie royale de peinture et de sculpture, en 1648. Newton démontre la loi de la gravitation universelle en 1687, pendant que De Piles et Shaftesbury discourent sur la nature du génie de l'artiste. En 1776, Adam Smith publie *La richesse des nations*, pendant que le mouvement *Sturm und Drang* s'érige contre toutes entraves à la liberté artistique et, en 1790, trois ans après la Révolution française, Kant publie ses théories idéalistes sur la faculté du goût.

Voilà l'hypothèse : le mythe du génie, qui est encore aujourd'hui la caractéristique principale de l'art comme valeur absolue, est la biface — le côté pile — du grand mythe de notre époque, celui de

l'esprit critique, et rappelons-nous que faire preuve d'esprit scien-
tifique impose de soumettre toute chose à l'esprit critique. En
d'autres mots, quand la science n'arrive pas à résoudre les problèmes
et que nous ne croyons pas, par exemple, que le sida soit une
punition de Dieu, nous espérons que quelque grand génie ou
quelque équipe géniale trouvera LA solution, le remède approprié !
À première vue, cela peut sembler loin de l'art, mais reportons-nous
aux xviiᵉ et xviiiᵉ siècles, à la hargne de Molière contre les médecins ;
l'homme de science à ces époques-là n'est pas considéré comme un
génie. C'est l'artiste qui l'est, celui dont on peut voir les œuvres, le
plasticien plus que le musicien, qui fait un art éphémère et dont seuls
les spécialistes comprennent les partitions — d'ailleurs, peu de gens
savent lire et écrire — ; les peintures et les sculptures qui, dans une
société de plus en plus matérialiste, vont remplir les caves des musées
constituent à cette époque l'expression même du génie. Évidem-
ment, aujourd'hui, avec les inventions technologiques, la bombe H
et la bombance, le génie n'est plus l'apanage des artistes ; mais tous
les scandales que ceux-ci ont provoqués ont laissé des traces dans nos
mémoires, comme si ces gens plus que d'autres étaient garants de
notre liberté d'expression et qu'ils avaient une sorte de sixième sens
pour contourner les pièges des systèmes.

Le mythe du génie de l'artiste a donc comme corollaire — il
faut toujours s'en souvenir — le mythe de la totale liberté d'expres-
sion : le génie n'est pas soumis à des règles. Et cet impératif de la
liberté d'expression n'a pas été réclamé impérativement à l'époque
où l'on culottait les nus de Michel-Ange et convoquait Véronèse au
Saint-Office, mais entre 1770-1790, par les artistes du *Sturm und
Drang*, c'est-à-dire en même temps que commençait la révolution
industrielle, et l'idéal de ces artistes était en désespoir de cause de se
réfugier dans la nature en bons rousseauistes. Comme si le carcan du
travail à la chaîne en usine avait été nécessaire à l'apparition de
groupes marginaux réclamant la totale liberté d'expression et que le
système social devait tolérer leurs incartades. Au xxᵉ siècle, le mythe
du génie aura tendance à se camoufler derrière celui de la liberté
d'expression.

Parler de la biface d'un mythe nous fait penser aux deux côtés
d'une pièce de monnaie, à Janus, celui qui a deux visages. Cela

implique que l'un fonde l'autre, que dans l'un, il y a l'autre, et donc que dans le mythe du génie, il y a le mythe de l'esprit critique et vice versa. L'esprit critique, au cours de l'histoire, s'est principalement manifesté sous la forme de discours, même si on dit qu'une image vaut mille mots ! Ce sont les écrits de Vasari qui donnent naissance au concept de l'art. Venturi écrit : « On sait que Vasari n'était pas seulement un écrivain, il était surtout, croyait-il, un peintre et un architecte[1]. » Malheureusement, l'histoire n'a retenu que ses textes, certainement parce qu'il y était plus à l'aise. Les écrits d'artistes n'étaient pas, jusqu'à récemment, ce qui fonde l'art ; ils constituent des suppléments d'informations ou, autrement, une forme d'expression littéraire parallèle à leur forme d'expression plastique. Les théorisations sur l'art viennent des écrivains théoriciens. Il y a toujours eu des gens pour théoriser sur les œuvres d'art, ceux qui étaient habiles à le faire (pas nécessairement les « plus grands artistes », Michel-Ange, Rembrandt, etc.), et je dis cela sans malveillance. Les critiques et historiens d'art, pour qui écrire est une passion et un moyen d'expression, vont donner aux gens l'habitude de réfléchir sur les œuvres et l'occasion de manifester leur esprit critique. Ce sont eux, avec l'artiste, qui ont conçu l'art et constitué avec les autres intervenants le système artistique. Les manifestes d'artistes ne sont pas à proprement parler des théorisations de l'art. Ils sont apparus avec la création des « mouvements artistiques », quand les artistes ont commencé à se regrouper et ont acquis la conviction qu'ils avaient un rôle social à jouer, né d'un besoin de transformation sociale. La théorie de l'art est avant tout une affaire de littérateurs ! C'est avec l'art conceptuel, en 1969-1970, que tout change, que l'artiste revendique le droit d'être l'autorité suprême en matière de théorisation de l'art, justement pour reconsolider le mythe de l'art et de l'artiste génial. Il devient impossible alors à un artiste de percer s'il n'apporte pas avec lui une théorie expliquant le sens de sa démarche, et surtout si son œuvre ne reflète pas l'état de la recherche la plus actuelle dans le domaine de la théorisation de l'art. Comment cela a-t-il pu se produire ?

1. Lionello Venturi, *Histoire de la critique d'art*, Bruxelles, Éditions de la Connaissance, 1938, p. 120.

Contestation et récupération

Parlons du contexte. D'abord, au début des années soixante, on voit émerger la culture pop et éclater de nombreux troubles sociaux, la guerre d'Algérie, violemment ressentie à Paris, le FLQ au Québec et les mouvements pour les droits civiques aux États-Unis. Conséquence en partie de ce contexte, on assiste à une grande remise en question de la fonction de l'art dans la société. Le mouvement de l'Internationale situationniste, fondé en 1958, fait une critique radicale des procédés d'acculturation de la classe dominante et du rôle que cette dernière donne aux œuvres d'art. Une sorte de néo-dada fait son apparition en Europe, alors qu'aux États-Unis c'est la phase prépop de Rauschenberg, John, Dine, Oldenburg, Kaprow, une esthétique du déchet quoi ! En Europe, les divers mouvements artistiques, qu'ils soient constructivistes, expressionnistes, se politisent, se radicalisent, contestent les musées et les grandes manifestations internationales (Biennale de Venise, Triennale de Milan, Documenta de Kassel) en même temps que les étudiants et la classe ouvrière manifestent leur mécontentement par des grèves et dans de grands rassemblements des partis de gauche (mouvements étudiants, Rusdi Dutschke, Mai 68, etc.). Aux États-Unis, les mouvements de protestation sociale sont très nombreux et d'une ampleur exceptionnelle ; les manifestations démontrent une imagination très créative et sont d'une intensité qui va aux extrêmes, du calme de la résistance passive aux quartiers incendiés des villes, en passant par les longues et épuisantes marches vers Washington ou d'autres villes réactionnaires, les *walk-in*, *be-in*, *sit-in*, *bed-in*, *love-in*, les quarante mille ballons de la Mort du Central Park, les *diggers*, les *draft dodgers*, Jerry Rubin et le Youth International Party, les Black Panthers, etc.[2] Le théâtre est partie prenante de ces transformations sociales[3], mais les plasticiens, à part Kienholz et certains muralistes de la côte ouest, ne suivent pas le mouvement. Les artistes pop prétendent qu'ils ne dénoncent rien. Rosenquist, dans une entrevue qu'il m'a accordée à l'époque, insistait pour me parler de sa grande admiration pour

2. Voir la chronologie de l'underground, *Mainmise*, Montréal, novembre 1970, n° 1.
3. Francis Jotterand, *Le nouveau théâtre américain*, Paris, Seuil, 1970.

Delphine Seyrig et Marienbad. Nicole Dubreuil-Blondin a depuis ce temps démontré le formalisme de ces artistes[4]. Comme si le pays du Coca-Cola et de la *pop culture* avait des complexes et se sentait obligé de faire étalage des *stars* de sa culture élitiste.

En réalité, c'est une question de gros sous, et pour les plasticiens les affaires vont très bien. Les collectionneurs américains, qui constituent la majorité de la clientèle des artistes européens, décident en 1962, à la suite d'un minikrach boursier et de l'action concertée des propriétaires de galeries américains, d'acheter américain. En 1962, Rauschenberg est le premier Américain à gagner le grand prix de la Biennale de Venise. Il s'ensuit un scandale dans le *New York Times* qui accuse son marchand, Léo Castelli, d'avoir exercé de fortes pressions sur les juges[5]. Les artistes pop se retrouvent à la galerie de Castelli, qui défendra par la suite l'art minimal, l'art conceptuel et un très grand nombre d'autres mouvements qu'il semble maintenant générer lui-même. Léo Castelli est la figure emblématique d'une nouvelle forme de marketing des œuvres d'art comparable à celui des vedettes rock. Il a développé avec d'autres propriétaires de galeries un système de galeries leaders et de galeries suiveuses qui vendent ses artistes contre redevance. Il a un système d'agents qui le renseignent sur tout ce qui se passe dans le monde. Il a ses entrées où il le désire et contrôle l'ensemble du marché. Ses artistes doivent être vus partout en même temps dans le monde et aucun mouvement ne doit lui échapper afin de conserver le leadership. C'est ce qu'on appelle le marché international à très forte dominance américaine avec les deux franchises, l'Italie et l'Allemagne pour Venise et Kassel. Il a développé dans les institutions une telle phobie de ne pas être à la mode que tout le monde suit ce qu'il génère, lui et ses amis, qui ressemblent quelquefois à des rivaux. En fait, ils ont été les premiers à comprendre l'univers des communications et à s'y intégrer : ils constituent un réseau de spécialistes qui fonctionnent tous sur la même longueur d'onde, y compris à Venise, à Kassel et dans toutes les autres manifestations internationales. Évidemment, cela ne s'est

4. Nicole Dubreuil-Blondin, *La fonction critique dans le Pop Art américain*, Montréal, PUM, 1980, p. 206 et 219.
5. Sophie Burnham, *The Art Crowd*, New York, McKay, 1973.

pas fait en un jour. La première galerie suiveuse et antenne fut celle de la femme de Castelli, Elena Sonabend, ouverte à Paris en 1962. À la Documenta de Kassel de 1968, la très grande majorité des participants étaient d'obédience américaine[6].

Cela est très important à comprendre parce que cela va fausser les orientations. Cette quintessence capitaliste va arriver au même résultat que l'Église au XVIᵉ siècle, mais de façon apparemment plus démocratique. Ce cartel de moins de cinquante décideurs, d'après Pierre Gaudibert[7], va faire dévier la contestation des années soixante, préoccupée avant tout de la fonction sociale de l'art, vers des questions apparemment plus métaphysiques, la nature même de l'art, sa signification, et encourager avant tout les artistes axés sur ce genre de problématique. Il devient alors essentiel de constater ce virage à droite, car on évite ainsi de répandre ce qui constitue le mythe de l'art, le système artistique, c'est-à-dire les trois couples d'intervenants dont j'ai déjà parlé, et on occulte le mythe du génie, toujours avec le même prétexte depuis un siècle : le droit à la liberté d'expression.

Mais revenons au thème essentiel de cette partie, le mythe de l'esprit critique.

Théoriser sur les œuvres d'art

La nécessité pour un artiste d'expliquer par écrit sa démarche vient des mouvements de l'art minimal, des *Earth Works* et de l'art conceptuel, qui sont dans la suite logique du formalisme greenbergien. Le mot *minimal* est apparu pour la première fois dans un article de Richard Wallheim sur l'urinoir de Duchamp. C'est en effet très minimal. On peut en rire ! Mais, hélas, c'est du côté sérieux qu'il faut s'occuper, le rapport entre les intentions de l'artiste, le nom de l'objet et sa signification réelle. Il faut souligner que deux des vedettes du minimal sont au départ des théoriciens, Don Judd, qui est critique d'art dès 1959, et Robert Morris, qui étudie l'histoire de l'art de 1961 à 1963 au Hunter College avant d'y enseigner.

6. Pour plus de renseignements, voir le livre de Raymonde Moulin, *L'artiste, l'institution et le marché*, Paris, Flammarion, 1992.
7. Henri Cueco et Pierre Gaudibert, *L'arène de l'art*, Paris, Galilée, 1988.

Les textes de Morris, publiés dans la revue *Art Forum*, sont explicites de sa démarche : réduire l'œuvre à ses éléments géométriques primaires, aux rapports élémentaires entre ceux-ci et leur environnement, selon la façon dont la pièce est disposée. « Je veux, écrit Morris, que la *gestalt* soit absolument visible au premier coup d'œil. » Il s'agit donc de réduire l'œuvre, le concept « sculpture » en l'occurrence, à des problèmes de perception, ceux relevant de la théorie de la *gestalt* ! À cette époque (vers 1965), ses sculptures sont faites de panneaux de bois préfabriqués. Après avoir essayé d'autres matériaux, les avoir polis jusqu'au miroir, Morris en arrive à se dire que l'attention du spectateur peut être distraite par le fini de l'œuvre et sa fabrication. Il commence alors sa série de tas de terre remplis de toutes sortes de débris qu'il appelle ses « antiformes » : importe alors le hasard des rapports entre les formes organiques et rebuts industriels. Puis, il passe à l'étude des formes archétypales tels le labyrinthe, la spirale, le cratère, la montagne, etc. Ces dernières œuvres sont *in situ*, c'est-à-dire réalisées sur le site même, dans la nature : on les appelle tantôt *Earth Works*, tantôt *Land Art*. Heizer, pour ses « traces géologiques » dans le désert du Nevada, et Smithson, pour sa *Spiral Jetty* du Grand Lac Salé de l'Utah, sont les plus connus des artistes travaillant *in situ*. D'une certaine façon, ces artistes semblent contester la valeur marchande de l'œuvre d'art, puisqu'on ne peut les acheter ni même les voir, à moins de longs voyages, mais leur travail est récupéré par le système des galeries grâce aux dessins, photos, écrits relatifs à la genèse et à l'exécution de leurs divers projets, qui eux peuvent être diffusés et achetés. Partis d'un désir d'explorer les données conceptuelles de la perception humaine de la forme, puis de l'antiforme, puis des stéréotypes mentaux, ces artistes, au lieu de recenser spécifiquement les réactions à leurs objets, en arrivent à ne plus s'intéresser qu'à l'idée de la manifestation de leur créativité et de la théorie qui la sous-tend.

Kosuth est le plus connu des artistes conceptuels. Plusieurs ont pu voir son installation dans laquelle il y avait une vraie chaise et, derrière, sur le mur, une photo de cette chaise, et une autre plaque murale sur laquelle était écrit le mot *chaise*. Évidemment, l'attention du spectateur était axée sur la façon différente dont il percevait la réalité quand il regardait un des trois éléments. C'était brillant, mais

cela ne s'adressait qu'à la tête. Cela me rappelait la page de Magritte sur « Les mots et les images » dans la revue *La Révolution surréaliste*[8]. Magritte avait dessiné et écrit à la main une quinzaine de jeux de rapports textes-images qui faisaient réfléchir, par exemple « on voit autrement les mots et les images dans un tableau », « un objet fait supposer qu'il y en a d'autres derrière lui », et l'on voyait un muret. Pour Magritte, cela constituait des leçons qu'il appliquait par la suite à la fabrication de ses tableaux. Mais quand on est devant un Magritte, l'être entier est saisi par l'ambiguïté de ses jeux d'images, et pas seulement l'intellect ! Pour situer sa démarche, Kosuth, dans son texte *L'art après la philosophie*, nous livrait des énoncés tautologiques tels que « l'art n'existe que pour lui-même, l'art ne revendique que l'art, l'art est la définition de l'art[9] ». Cela me rappelait les litanies de la religion de l'art pour l'art mais, cette fois-ci, sans soutane ni liturgie ! C'est en 1964 que Roland Barthes commence à utiliser de façon courante le terme *sémiologie*. Les découvertes linguistiques et les interventions politiques d'appui aux mouvements sociaux de Noam Chomsky (Prix Nobel) l'ont rendu célèbre. On parle beaucoup d'un autre professeur du MIT, Norbert Wiener, et de sa cybernétique. C'est aussi le début des sciences cognitives. Et Wittgenstein, le savant de Cambridge d'origine viennoise, mort en 1951, est très à la mode pour ses recherches sur la logique du fonctionnement des systèmes et le langage symbolique. Mais, comme tout le monde le sait, ce sont là des domaines très spécialisés et, si les artistes y ont recours, c'est plutôt pour des énoncés qui les ont touchés et qui viennent appuyer leurs théories que pour l'étude systématique des théories de ces savants. Il y a certes concordance entre ces études et la pratique de certains artistes de cette époque, mais on peut se demander pourquoi ces derniers ont ignoré les crises sociales alors qu'un savant comme Chomsky ne cessait de rappeler la nécessité d'intervenir !

8. René Magritte, « Les mots et les images », *La révolution surréaliste*, Paris, 1929, n^os 12-15.
9. Joseph Kosuth, « Art after Philosophy », dans le collectif *Conceptual Art*, New Dutton York, 1972, p. 158-170.

Le point de non-retour

Amy Goldin écrivait en 1970 dans la revue *Art News* que « la contribution de l'art conceptuel est principalement sa réflexion sur la signification de l'art [...]. Nous avons à peine commencé à nous demander en quoi l'art absorbe les idées et en quoi celles-ci contribuent à sa signification[10] ». Les mots clés sont *art, idée, signification*, et dans signification, il y a « faire des signes ». L'art est devenu une interrogation sur les signes que l'artiste utilise et le fonctionnement de l'esprit humain face à ces signes, ou inversement comment les signes se comportent par rapport à l'esprit humain et par rapport à l'environnement dans lequel ils sont perçus. On commence alors à travailler dans divers environnements et à questionner aussi l'artiste en tant qu'émetteur de signes, c'est-à-dire dans son rapport avec les procédés de conception et de fabrication qu'il utilise, avec le lieu où il est, les contraintes qu'il subit, son bagage mythique, le temps dont il dispose, etc. L'art revient à ses débuts « vasariens », pure intentionnalité de l'artiste. C'est du moins ce qu'on pense, étant donné la façon dont les contemporains l'ont interprété. L'histoire de l'art dans les années soixante s'adjoint d'autres disciplines, la psychologie, la sociologie, la sémiologie. Les artistes veulent connaître la portée de ces champs d'analyse sur leur propre discipline. Après tout, comme dit Belting, chaque artiste a aussi l'impression qu'il fait l'histoire. Et l'art devient recherche ! Mais ne l'a-t-il pas toujours été ? Oui, dans le sens de la recherche de la résolution d'un problème d'expression. Or, cette fois-ci, c'est avant tout l'expression de l'affirmation de la recherche. *Et l'art se mord la queue et ne parle plus que de lui-même*, et la tautologie de Kosuth est parfaite. On a laissé tomber en cours de route la beauté, les sentiments, l'habileté, la facture — mais non l'esprit critique, garant de la liberté d'expression —, pour ne s'occuper que du style, c'est-à-dire la sorte de signe spécial de l'artiste. Son intentionnalité particulière doit être nommée et, pour cela, le discours expliquant sa démarche en tient lieu. L'accent est mis sur le signe, le style, la recherche, la démarche, et cela sert, devient, est le contenu de l'œuvre.

10. Amy Goldin et Robert Kushner, « Conceptual Art as Opera », *Art News*, New York, avril 1970.

À quel moment et pour quelles raisons a-t-on commencé à intellectualiser l'art à ce point ? Quand on a commencé à vouloir le démythifier ? Quand Bourdieu a commencé à remettre en question le rapport entre l'art et la culture de masse, à s'interroger sur la notion du champ intellectuel social et du projet créateur, à parler de l'économie des biens symboliques ! On a commencé alors à entrevoir comment fonctionnait le système artistique, non celui de la sémiologie d'une œuvre, mais des divers intervenants le constituant socialement, l'érigeant en valeur élitique. On s'est mis à défaire le mythe de l'art comme produit unique de l'artiste génial avec sa totale liberté d'expression, toute relative d'ailleurs. On démontrait que l'art était une fabrication du système artistique, cet ensemble de gens dépendant du système économique. Le problème fondamental pour un artiste dans le système capitaliste est de ne pas être récupéré et de conserver sa pureté, son intégrité. Une fois l'art démythifiée, l'artiste perdait cette raison d'être qui le constitue et tous les privilèges attenants. Il en allait de la santé du marché de l'art. L'interrogation sur la signification des signes dans l'art occulte le mythe du génie et tout le système artistique, qui passe en second plan. Or, la très grande majorité des artistes et le système économique voulaient que le mythe continue de fonctionner et que l'art, justement à cause de cette pureté du génie, continue de ne concerner qu'une minorité. Aussi a-t-on décidé de renvoyer l'artiste à ses jeux de signes se renvoyant à d'autres jeux de signes à l'infini, et le spectateur à l'interprétation des diverses interprétations par toutes les sortes de grilles d'interprétation imaginables. Cela s'est passé aux États-Unis pendant que Castelli et quelques autres instituaient une nouvelle sorte de marketing artistique. Je tiens à rappeler que je ne suis pas contre le travail de rapprochement de l'artiste et de l'homme de science. Loin de là ! Mais pour cela, il faudrait que l'artiste renonce aux mythes du génie et de la liberté d'expression — c'est cela qui a fait rater l'aventure d'EAT (*Experiments in Art and Technologies*) à Osaka en 1970[11] — et qu'il apprenne à travailler en équipe avec des gens d'autres disciplines. Cela se fait couramment dans plusieurs musées de sciences depuis que l'Exploratorium de San Francisco a

11. B. Kluver, J. Martin, B. Rose, *Pavilion*, New York, Dutton, 1972.

créé ses « ateliers d'artistes en résidence ». Ceux qui l'ont compris —
ils sont nombreux — posent les bases d'un nouveau métier « artis-
tique » que je préfère appeler « esthéticien du futur », ou « spécialiste
esthéticien », ou simplement « esthéticien » dans un sens élargi du
terme.

La société de communication

Anne Cauquelin[12] a une façon radicale d'envisager l'art contem-
porain : il est le reflet ou l'opposition à la société de communication
qui remplace la société de consommation, société caractérisée par
la redondance de l'information et l'insignifiance des messages.
Duchamp est l'artiste embrayeur qui a permis aux autres artistes
d'entrer dans le réseau, et Warhol le premier à s'y être senti à l'aise.

Cinq concepts caractérisent cette société de communication : le
réseau, le bouclage, la redondance, la nomination et la réalité
virtuelle. Expliquons ce que veulent dire ces mots dans l'esprit de
Cauquelin. Il y a d'abord le réseau, qui est le système de commu-
nications pour la circulation des informations. « La notion de
« sujet » communicant s'efface au profit d'une production globale
des communications, désignée du nom d'interactivité[13]. » Cette cir-
culation produit un effet de bouclage ressemblant à une tautologie.
« La faille du système réseau est de ne pas savoir sortir de lui-même ;
il digère les informations « nouvelles » en leur imposant une redis-
tribution qui annule les différences[14]. » On a alors recours aux noms
de code « Bison blanc » appelle « Oiseau bleu » : c'est la nomination,
l'acte de nommer qui crée la différence. « Une société nominative
s'instaure [...] [15]. » Il y a construction de nouvelles réalités virtuelles
où prédomine l'utilisation de langages artificiels qui changent notre
perception du monde.

Voyons comment on peut appliquer ce système de commu-
nications à l'artiste Warhol :

12. Anne Cauquelin, *L'art contemporain*, Paris, PUF, 1992.
13. *Ibid.*, p. 43.
14. *Idem.*
15. *Ibid.*, p. 44.

1. Le réseau :	C'est Castelli ;
2. Le bouclage :	Réduplication avec le plus grand nombre d'entrées des mêmes messages : soupe Campbell, Coca-Cola, Marilyn Monroe… ;
3. La redondance :	La boîte de soupe Campbell est un Warhol, toutes les boîtes de soupe Campbell sont des Warhol, Warhol fait des images de *stars*, Warhol fait sa propre image comme *star* ; Warhol est une *star*.
4. La nomination :	Warhol est identifié à la reproduction des mêmes images multipliées et de couleurs différentes ; C'est sa marque de commerce qui doit être reconnue ; Il crée pour cela son entreprise, la « *factory* », qui sera un lieu de rencontre du *jet-set* des *stars*, qui le reconnaîtront comme l'un d'eux ;
5. Construction d'une réalité illusoire :	L'entreprise Warhol est une mystification colossale sur le thème de la *star*.

Il existe beaucoup de rapports entre la vision cauquelinienne du monde des communications et le fonctionnement du système artistique établi par Castelli, consorts et ses artistes. C'est ce que cette auteure tente de nous démontrer, et je suis d'accord avec elle, mais pas avec sa vision de la société de communication. Certes, il faut se conformer à la façon dont fonctionne un ordinateur et apprendre son langage. Mais tout dépend de ce qu'on veut en faire. On parle souvent des communautés virtuelles créées par les réseaux informatiques. J'ai assisté à des réunions hors réseau de plusieurs de ces communautés. Je connais un vieux sage amérindien qui, grâce à Internet, est à l'origine de la création de différents groupes de spiritualité amérindienne qu'il visite et qui se visitent régulièrement. La grande question par rapport à l'informatique est : Qui contrôlera le *hardware* ? Je vois cela comme pour les compagnies de téléphone : elles ne peuvent fonctionner sans abonnés. Il faut tout simplement

éviter de créer des monopoles. Vous me direz : « Mais c'est tout l'ensemble social qui est en train de changer avec le trio informatique, robotique, télématique ! » Eh oui ! Cela nous ramène à la *Consumer Culture* et plusieurs en profitent, mais il y a moyen, dans l'usage des nouvelles technologies, d'y inscrire notre façon de voir et d'être. Des *hippies* des années soixante sont nés plusieurs de ceux qui font partie de ce que Marilyn Ferguson appelle *La conspiration des enfants du Verseau*[16], et que maintenant on nomme les « communautés intentionnelles[17] ». Cauquelin, je crois, entrevoit le système artistique comme une émanation du système de communications. Mais, selon moi, dès que l'art a pris son sens moderne avec Vasari, il y avait déjà système artistique puisque l'art est un concept institutionnel.

Joseph Beuys a donné comme titre à une de ses « actions » : « Le silence de Marcel Duchamp est surestimé ! » Duchamp est un gai luron qui a découvert, en arrivant à New York, qu'il était célèbre, et il a décidé d'en profiter. Ses *ready-made* sont des jeux d'esprit pour s'amuser ou pour faire plaisir à ses amis. Et le grand verre qui justifiait sa réputation durant toutes les années qu'il le faisait sans que personne puisse le voir est encore un amusement, un « jeu éducatif », le jeu symbolique d'un jeune homme intelligent et rusé pour qui le *farniente* était l'essence de la vie. Ce verre, je l'interprète à la façon d'Hervé Fisher, comme reflet d'un acte incestueux avec sa sœur Suzanne, à la façon de Jean Clair, comme influence du *Voyage au pays de la quatrième dimension* de Pawlowski, avec le souvenir des machines de Raymond Roussel, et un soupçon de poudre alchimique à la Arturo Schwartz qu'il a dû prendre à la bibliothèque Sainte-Geneviève. Duchamp est un poète qui nous a laissé de très belles œuvres, mais il est avant tout un être épris de liberté qui a déconstipé le mythe de l'art sans trop s'en rendre compte. Cela dit, les gestes de sa vie sont interprétables de mille façons. J'ai toujours l'impression que l'on induit à partir de la vie de Duchamp ce que l'on veut. Anne Cauquelin lui attribue quatre positions caractérisant « le rapport de son travail au régime de l'art et de sa mise en

16. Marilyn Ferguson, *Les enfants du Verseau*, Paris, Calmann-Levy, 1980.
17. Fellowship for Intentional Community, *Communities Directory*, 1995, P.O. Box 814-D, Langley, WA 98260, USA ; tél. : 360-221-3064 ; télécop. : 360-221-7828.

circulation [...], [qui] le mettent au premier rang des embrayeurs[18] » :
a) la distinction entre l'esthétique et l'art ; b) l'indistinction des rôles
dans le champ artistique : tantôt l'artiste est producteur, tantôt il est
conservateur, etc. ; c) le rapport de l'art avec le système social général
est un rapport d'intégration ; d) l'art se pense avec des mots.

Je ne crois pas que Duchamp ait fait la distinction entre esthé-
tique et art. Mais on peut dire que Picabia et lui sont les premiers
à avoir eu l'intuition de, sinon à avoir compris, la valeur mythique
de la signature de l'artiste, donc de l'art comme mythe. Ils ont voulu
instinctivement démythifier l'art et le remplacer par l'esprit de jeu,
qui est la source de la créativité. Tout cela pour dire que, si on
remplace l'énoncé (a) de Cauquelin « distinction entre esthétique et
art » par « pouvoir mythique de la signature de l'artiste », on peut
dire que les quatre caractéristiques qu'elle attribue à la pensée de
Duchamp sont en réalité celles du système artistique, non seulement
depuis Castelli et Warhol, mais depuis Vasari. De toute façon, les
rapports entre l'art comme mythe et l'esthétique sont ambigus. Où
situer les hybrides ou les objets grotesques, les machineries des
décors de fête et de feux d'artifice, celles de Leonardo, les auto-
mates ?... En (b), je réponds qu'on a de tout temps de nombreux
exemples de l'interchangeabilité des rôles des intervenants dans le
système artistique. En (c), j'affirme que l'art, même dans ses moments
de rébellion, a toujours servi d'élément d'intégration sociale — de
là la peur des artistes d'être assimilés. Enfin, en (d), que l'art a
toujours été avant tout un jeu avec les mots, c'est-à-dire un jeu de
nomination — c'est le système qui décide qui est artiste ou ne l'est
pas —, à la différence de l'esthétique qui s'attache avant tout à ce qui
est perçu. Pour moi, Cauquelin est encore prise avec le mythe de
l'art comme valeur absolue, et c'est pourquoi elle a besoin d'hyper-
ironiser. C'est, je crois, la position qu'elle prend dans son livre. Elle
a tout à fait raison en ce qui concerne Castelli, Warhol et l'ensemble
du système artistique actuel qui tourne à vide et génère des œuvres
publiques insignifiantes, mais consacrées comme « artistiques ».
Certains de ses énoncés font réfléchir : « La réalité de l'art contem-
porain se construit en dehors des qualités propres à l'œuvre, dans

18. Anne Cauquelin, ouvr. cité, p. 65.

l'image qu'elle suscite dans les circuits de communication […][19]. Il faut faire une distinction aujourd'hui entre *esthétique* et *artistique* :

Esthétique est le terme qui convient au domaine d'activité dans lequel sont jugés les œuvres, les artistes et les commentaires qu'ils suscitent. L'esthétique insiste sur les valeurs dites « réelles », substantielles ou encore essentielles de l'art. *Artistique :* ce terme délimite le champ des activités de l'art contemporain. Le terme insiste sur la dénomination : sera dite artistique toute œuvre qui paraît dans le champ défini comme domaine de l'"art" [20]. »

Pour Cauquelin, la nouvelle fonction de l'art est l'interrogation sur son fonctionnement. J'ai déjà parlé de mes réticences là-dessus. Je veux bien que différentes branches de la nouvelle esthétique s'occupent de cela, mais je crois nécessaire aussi que les peintres, sculpteurs, etc. aient d'autres idées en tête, et beaucoup de sentiments. Nous assistons à la fin du mythe de l'art, mais non à celle des différentes disciplines « artistiques » qui doivent se renouveler.

L'esprit critique et la pensée réductionniste

Il est bien difficile d'admettre que l'esprit critique soit un mythe. Nous en sommes tellement imprégnés. Loin de moi l'intention d'ignorer le magnifique outil qu'il est ! Mais le contact avec l'Orient nous a appris que l'être humain ne se réduit pas à son intellect. Il est aussi corps, passions, esprit. Et cet esprit n'a rien à voir avec les « Amistes » décrits par Hofstadter. L'esprit est ce qui fait le lien entre les différentes parties de l'être humain et de l'Univers. C'est le *Chi*, ou *Ki*, l'énergie, que l'on apprend à contrôler dans le taï chi. Fritjof Capra, un physicien qui s'est intéressé aux écrits de la mystique orientale, s'est aperçu que cette sagesse ancienne rejoignait les données les plus actuelles de la physique. Il a alors écrit un premier livre, *Le tao de la physique*, puis un second, *Le temps du changement* (*Turning Point*), dans lequel il affirme que la très grande majorité des problèmes que nous vivons actuellement sont d'ordre systémique et que nous essayons de les régler avec des méthodes réductionnistes

19. *Ibid.*, p. 65.
20. *Ibid.*, p. 61.

héritées de Descartes et de Newton. Le temps du changement, c'est le temps de passer à une nouvelle façon d'être et d'agir qui combinerait l'ancienne approche analytique à une autre, « holistique », qui traiterait de l'ensemble des systèmes. Dans une émission télévisée, il déclarait :

> [...] les neurologues ont réussi à dessiner la structure du cerveau, mais ils sont ignorants quant à ses activités intégrantes. Il semble que les deux approches complémentaires soient nécessaires, la réductionniste, pour comprendre les mécanismes neuraux, et l'holistique, pour comprendre l'intégration de ces mécanismes dans le fonctionnement de l'ensemble du système.

Cela peut vous sembler loin de notre propos. C'est tout le contraire, car la pensée réductionniste est celle qui a fait de l'esprit critique un mythe, c'est-à-dire une vérité absolue, alors qu'elle est relative. C'est avec une tout autre perception de l'Univers que nous travaillons quand nous adoptons une vision holistique et systémique. C'est la forme de pensée et d'action qui correspond à la nouvelle civilisation que l'on appelle postmoderne, posthistorique, post..., reconstructiviste plutôt que déconstructiviste. Aussi est-il souhaitable d'en comprendre les enjeux pour bien voir comment vont se situer les productions esthétiques dans cette perspective. Le réductionniste réduit (divise) un problème en autant de parties qu'il est nécessaire pour bien le comprendre et, par la suite, leur trouver un réagencement logique. Un bon mécanicien, quoi ! Mais la pensée réductionniste et mécaniste implique beaucoup plus. Elle a cru pouvoir expliquer la complexité de l'Univers et elle a encore tellement d'influence sur notre pensée et nos institutions qu'il faut brièvement en faire l'histoire.

D'abord, Galilée a souhaité qu'on s'en tienne à l'étude des propriétés objectives (forme, mouvement) et quantifiables des corps. Puis Bacon a proposé la méthode inductive, c'est-à-dire de procéder à des expériences afin d'en tirer des conclusions. Cependant, pour Bacon, la nature devait être traquée, maîtrisée, dominée, à la différence des Anciens qui désiraient être en harmonie avec elle. Descartes annonce qu'il n'y a de vrai que la science et que son fondement est la pensée rationnelle analytique et déductive. Il

pratique le réductionnisme et institue l'opposition entre l'objectif (matériel) et le subjectif (la pensée). La description mécanique de la nature devient le paradigme dominant de la science après Descartes. Enfin, Newton synthétise l'induction empirique de Bacon et la déduction logique de Descartes. Avec sa théorie de la gravitation universelle, il propose un modèle atomiste de l'Univers, fait de petites particules en mouvement qui circulent à l'intérieur d'un espace et d'un temps absolus. La machine cosmique, telle une immense horloge, est considérée comme causale et déterminée.

Voici en comparaison l'histoire de la pensée systémique et holistique en physique contemporaine. D'abord, Einstein a prouvé la relativité du temps et de l'espace : tout dépend du point de vue et de la vitesse à laquelle nous percevons. Sa fameuse formule $E = Mc^2$ signifie que la matière ne peut être dissociée de son activité, que la matière est de l'énergie vivante. Puis, Heisenberg et Bohr ont découvert que les protons et les neutrons dans l'atome apparaissent tantôt comme des particules, tantôt comme des ondes. Ils se sont aperçus que les objets de la physique classique se dissolvaient et qu'on ne pouvait parler d'eux qu'en disant : Il y a des modèles de probabilité de possibilités d'interactions des éléments entre eux mais on n'en sait pas plus. John Bell est arrivé avec sa théorie de la non-localité, prouvant que tout est interrelié dans l'Univers, du plus près au plus loin. Et enfin, Geoffroy Chew a démontré que les structures du monde matériel sont déterminées par la façon dont nous regardons le monde, en d'autres mots que l'observateur fait partie du système qu'il observe, qu'en observant il produit les conditions de son observation et transforme l'objet observé. Évidemment, cela semble plus abstrait, parce que nous sommes moins habitués à cette perspective : qu'il suffise de rappeler que les recherches de Bohr et d'Heisenberg ont mené à la bombe atomique !

Le temps du changement : la vision systémique

Le problème avec la pensée réductionniste est qu'elle a axé notre conscience sur le quantifiable, sur la division objectif-subjectif, sur les notions d'opposition et de déterminisme et sur l'idée que la nature doit être maîtrisée, dominée. L'évolution, pour Darwin, est une

bataille entre les espèces et l'environnement où triomphe le plus fort, et le déterminisme justifie les inégalités sociales. La caractéristique de l'économie réductionniste est son obsession de la croissance (le quantifiable), l'augmentation inconditionnelle du PNB (produit national brut). On est convaincu que le bien commun sera maximisé si tous les individus, tous les groupes, toutes les institutions voient leur propre richesse matérielle s'accroître (l'objectif) : alors le pays sera prospère. Le tout est identifiable à la somme des parties. Mais le fait que dans ce tout les parties ne soient pas égales reste complètement ignoré et a pour conséquence que les forces économiques déchirent la structure sociale et ruine l'environnement. L'ensemble social, les multinationales, les gouvernements, les institutions, les entreprises fonctionnent toujours selon le modèle de la pensée réductionniste. Et les dettes nationales augmentent toujours, même aux États-Unis. Il faut une croissance qualitative plutôt que quantitative. Le Japon est le seul pays à avoir commencé à calculer dans son PNB les coûts sociaux et écologiques.

La vision holistique de la réalité repose sur la conscience de l'interdépendance de tous les phénomènes, physiques, biologiques, sociaux, culturels. Chaque élément est autonome, mais en même temps tous sont reliés. L'Univers est conçu comme un tissu de relations entre des éléments imbriqués selon l'esprit de l'observateur. Il faudra inclure dans les théories futures sur la matière l'étude de la conscience humaine. Aucune théorie, aucun modèle n'est plus fondamental qu'un autre et chacun doit être compatible avec les autres. Tout est fait de systèmes vivants et créatifs intégrés à d'autres systèmes vivants et créatifs. Les systèmes sont intrinsèquement dynamiques, et ainsi, la nature du tout est toujours différente de la simple somme de ses parties. L'évolution est la vie. Mais contrairement à ceux qui croient qu'elle obéit aux déterminismes d'un plan préétabli, la théorie systémique considère qu'elle est fondamentalement ouverte et indéterminée. On peut prévoir les modèles généraux de cette évolution, mais non le détail, à cause des possibilités d'évolution de chaque élément. « La créativité, écrit Erich Jantch, n'est rien d'autre que le développement de l'évolution[21]. »

21. Erich Jantsch, *The Self-Organizing Universe*, New York, Pergamon, 1980, p. 296.

Évidemment, avec de tels énoncés, plusieurs de nos certitudes s'effondrent. L'esprit critique comme valeur absolue ne peut plus exister. Mais comme réductionnisme (analyse) et holisme (synthèse) doivent s'appuyer, l'esprit critique demeure une pratique indispensable. On pourrait dire : « Mais, ce sont là des théories, et une théorie en vaut une autre ! » Je répondrais qu'elles sont argumentées et démontrées et je ne pourrais manquer d'ajouter que pour les holistes, la science, comme toute autre réalité, n'est pas un absolu, qu'elle engendre des théories qui de loin en loin se complètent et, dans certains cas, se remplacent. Les théories qui pour moi ont de l'intérêt sont celles qui mettent l'accent sur les notions de créativité et d'autonomie, ainsi que d'interdépendance de chaque système qui est lui-même créatif, c'est-à-dire capable de dépasser ses limites physiques et mentales dans des processus d'apprentissage, de développement et d'évolution. Cela nous amène à avoir une autre perception de la fonction des objets esthétiques et de l'esthétique elle-même. Quoi qu'il en soit, comme le mythe du génie est la biface du mythe de l'esprit critique et que la vision holistique de la société n'est pas pour demain matin, on peut considérer que nous allons être encore dans les filets du mythe du génie et de ses avatars pendant encore plusieurs années.

VI

Le prochain siècle :
redonner à chacun sa créativité

L'image que nous donne le cinéma d'anticipation est horrible. Les gouvernements ont été renversés, il ne reste que quelques grandes multinationales qui contrôlent tout et qui possèdent leurs propres armées. Les gens ordinaires, sales et en loques, vivent en squatters dans les ruines de quartiers désaffectés et certains d'entre eux ont créé des villes souterraines pour résister au pouvoir. En général, un étranger, le héros, se présente. Il est mis à l'épreuve. Il gagne la confiance du groupe et, ensemble, ils vont momentanément triompher du tyran.

Certaines grandes villes aujourd'hui commencent à ressembler à ce modèle apocalyptique ! Pour bien situer le futur rapproché des artistes, il faut voir dans quel genre de vie ils vont avoir à s'intégrer.

Dans une émission télévisée sur la mondialisation des marchés, on montrait que plusieurs fabricants d'ordinateurs s'installent en Inde et en Chine où les salaires sont bas et la clientèle éventuelle immense. Cette partie du tiers monde n'était plus perçue comme le bastion des derniers esclaves de la machinerie des sociétés industrielles (la deuxième vague de Toffler), mais comme un bassin de spécialistes aussi habiles que nous et surtout comme un marché potentiel infiniment plus important. Et le résultat : les rôles étaient inversés et nous, des pays riches, verrions descendre nos niveaux de vie jusqu'à la misère généralisée. Un cauchemar ! Puis, je me suis dit que ces gens de l'est, avec leurs habitudes de vie communautaire, vont inventer de nouveaux modes de vie. Et je me suis rappelé

l'exemple de la Banque Grameen, au Bangladesh, qui ne prête qu'à des artisans et à des petits entrepreneurs et qui a un taux de 2 % de non-remboursement des prêts alors que ce taux, dans les banques occidentales, est de 40 %.

Les futuribles : décentralisation et interconnexion

Fritjof Capra, Alvin Toffler et Thierry Gaudin permettent de mieux comprendre notre société actuelle et vers quoi nous allons. Deux termes caractérisent l'avenir que je souhaite : *décentralisation* et *interconnexion*. La croissance du PNB, la croissance des institutions, l'obsession du gigantisme, la croissance à tout prix peuvent sembler trouver leur justification dans le fait que, en soi, la croissance est une des caractéristiques de la vie. On oublie que dans l'écosystème il y a toujours croissance et déclin en même temps : une chose naît, une autre meurt. Théodore Roszak écrit : « La qualification de la croissance et l'intégration de la notion de taille dans la pensée économique entraîneront une révision profonde du cadre conceptuel fondamental de l'économie[1]. » E. F. Schumacher, qui a écrit, en 1975, *Small is Beautiful*[2], est mort quelques années après, alors que certains gouvernements et grands patrons capitalistes commençaient à s'intéresser à ses idées qui ont quand même fait leur chemin. Le patron d'une importante firme de rachat d'entreprises me chuchote : « On dit maintenant : « *Less is Best.* » Pour Capra, nous aurons toujours besoin d'un certain nombre d'entreprises à grande échelle, mais un bon nombre de géants corporatifs, sur le bord de la faillite, persuadent les gouvernements de les aider avec l'argent des contribuables, alors que ces compagnies devraient disparaître ou se recycler. Leur argument est toujours le même : la préservation des emplois. « Or, écrit Capra, il a été prouvé de manière irréfutable que les entreprises à petite échelle créent plus d'emplois et entraînent des coûts sociaux et environnementaux moindres[3]. » La conservation de l'énergie au

1. Theodore Roszak, *Person-Planet*, New York, Doubleday, 1978.
2. E. F. Schumacher, *Small is Beautiful*, New York, Harper & Row, 1975 ; traduction : *Small is Beautiful*, Paris, Stock, 1978.
3. Capra, *idem*.

moyen d'une utilisation plus efficace et le recours à des technologies douces (non polluantes et à énergie autorenouvelable) sont les domaines qui génèrent le plus d'emplois actuellement et qui, en outre, sont intéressants pour les employés, disaient en 1979 les auteurs d'un rapport de la Harvard Business School[4].

Les individus sont la seule ressource dont nous disposons à profusion sur cette planète. L'énergie qu'ils représentent doit être mieux utilisée. Cela veut dire qu'il faut impérativement instaurer une politique de plein emploi. La majorité des travailleurs aujourd'hui ont en tête qu'ils travaillent avant tout pour leur survie et s'en libèrent en pensant à leurs temps de loisirs, ce domaine étant pris en charge par des grosses entreprises qui les poussent à dépenser toujours plus !

Dans la spiritualité orientale, accomplir des tâches qui doivent être sans cesse recommencées aide à prendre conscience des cycles naturels, de l'ordre dynamique du cosmos. En Occident, au contraire, les travaux qui jouissent de plus de considération sont ceux qui créent quelque chose de durable, par exemple la construction d'un pont, d'un gratte-ciel. Les plus bas sont ceux qu'il faut toujours recommencer, les travaux ménagers, le nettoyage, les repas, l'agriculture... La nature du travail est profondément dégradée. Il y a quinze ans, Toffler prédisait que, dans l'avenir, il y aurait deux sortes de travaux, ceux impliquant les technologies liées à l'électronique et les autres, l'immense domaine des services. La revue *Fortune* a consacré récemment un numéro à la nouvelle économie, l'économie générée par la révolution informatique, dans lequel elle soutient que les compagnies, étant toutes équipées de supports électroniques similaires, ceux de l'informatique, de la robotique et de la télématique, ce sont les services offerts et non les biens de consommation qui deviennent les plus importants[5]. En d'autres mots, qu'à produits égaux, c'est le service qui compte ! Et qui dit « services », dit « différenciation dans la façon d'approcher la clientèle », et donc nécessité d'innover dans les rapports avec la clientèle, de devenir plus créatif. Cette valorisation de la notion de service renferme une mini-

4. R. Stobough et D. Yergin, *Energy Future : report of the Energy Project at Harvard Business School*, New York, Ballantine, 1979.
5. « Guide to the New Economy », revue *Fortune*, New York, Time and Life, 27 juin 1994.

révolution : elle amène à repenser les entreprises en termes de créativité de chaque employé. Une société où c'est le service qui prime a le devoir de donner à chacun un travail intéressant où sa créativité intervient. Et cela ne peut être fait qu'en décentralisant les instances décisionnelles, en donnant à chacun une plus grande autonomie, en régionalisant, en créant un grand nombre de petites communautés où les gens se sentent solidaires en même temps qu'indépendants !

Le récit du prochain siècle

Le deuxième mot de ma vision du futur est *interconnexion*. La télématique relie toute la planète. D'ici 2020, tous les pays du monde auront au moins dix téléphones par cent habitants, seuil au-delà duquel, selon Thierry Gaudin, aucune économie n'est plus contrôlable par une bureaucratie centralisée[6]. On n'arrête pas la technique. On l'oriente. Gaudin travaille avec plus d'une centaine de chercheurs au GRET (Groupe de recherches et d'échanges technologiques). Cet organisme s'occupe de veiller à l'implantation d'équipement technologique convenant à chaque pays en voie de développement et de futurologie. Ses deux livres[7] sur le prochain siècle nous donnent des scénarios très détaillés des futuribles. Il divise le prochain siècle en trois étapes : 1980-2020, la société du spectacle ; 2020-2060, la société d'enseignement ; 2060-2100, la société de création. Évidemment, cela n'exclut pas que des groupes ou des individus partagent déjà les valeurs des sociétés d'enseignement et de création. Durant la première période, les médias de masse zombifient les gens et génèrent de nombreux affrontements sociaux. Durant la deuxième, on en arrive à la conclusion que, pour éviter la violence, il faut systématiquement apprendre aux masses les nouvelles technologies, et cela implique une décentralisation des pouvoirs et une multiplication des petites entreprises. Cette période est très normative : il faut se conformer aux apprentissages des nouvelles

6. Thierry Gaudin, *2100, Odyssée de l'espèce*, Paris, Payot, 1993, p. 86.
7. Thierry Gaudin a publié près d'une dizaine de livres. Ses deux principaux ouvrages synthèses sur le XXIe siècle sont celui déjà cité et un autre intitulé *2100, récit du prochain siècle*, Paris, Payot, 1990.

technologies. Aussi, à la suivante, on cherche à s'en libérer : c'est le temps de l'éducation par le jeu, des thérapies par la créativité et de la maîtrise des techniques de survie individuelle pour tous. Les populations, n'ayant plus de lieux fixes obligatoires de travail, explorent maintenant la planète, en migrations perpétuelles, selon leurs désirs et leurs besoins : on rejoint ainsi les rêves de la *New Babylon* de Constant[8] et des *Living-Pods* d'Archigram[9] !

Thierry Gaudin voit l'évolution de la société de la façon suivante :

1. Déclin des États-nations ;
2. montée des multinationales, apogée, puis déclin ;
3. multinationales dépassées par la cohorte des petites entreprises, souvent fondées sur un seul talent (on peut être multinationale sans grosse structure) ;
4. montée des organisations non gouvernementales (ONG) telles que Greenpeace ;
5. démantèlement des structures étatiques : marchés mondiaux.

Gaudin est un polytechnicien sérieux. Il a proposé à la communauté scientifique treize grands plans mondiaux pour le prochain siècle qu'il faudrait commencer à développer dans l'immédiat. Il serait trop long de les exposer ici, mais ces plans servent d'« interconnexions » entre toutes les petites communautés régionales[10].

Voici ce que je retiens principalement de ces enseignements. J'en livre ici une sorte de paraphrase de morceaux de citations que j'ai prises à différents endroits de ses livres et auxquelles je souscris entièrement : Nous sommes à une époque critique de l'exploitation de l'homme par l'homme. Aucun système vivant ne se laisse dégrader

8. Nous avons déjà parlé de Constant Nieuwenhuis, né à Amsterdam en 1920, cofondateur du Mouvement Cobra (1948), du mouvement de l'Internationale Situationniste (1957), et mentor des Provos. Il sera question plus loin des maquettes de son projet de la New Babylon.

9. Archigram est ne nom d'un groupe de six architectes londoniens ayant existé de 1960 à 1973 ; ils s'étaient spécialisés dans la conception d'équipement environnemental pour mode de vie nomade. Ils ont publié une dizaine de bulletins intitulés *Archigram*. Voir le livre de Peter Cook et associés, *Archigram*, New York, Praeger, 1973.

10. Ces treize plans font l'objet de son livre *2100, l'Odyssée de l'espèce*.

jusqu'à être menacé dans sa survie. Lorsqu'il perçoit que les limites de sécurité sont atteintes, il réagit. La technique reflète l'ordre intérieur de l'homme et cet ordre intérieur cachait un désordre, une démesure. Un mouvement dans l'autre sens doit s'accomplir. L'homme doit intérioriser les contraintes et les lois de la nature et s'autodiscipliner en conséquence. Il doit quitter le statut de prédateur, d'exploitant des richesses de la Terre et devenir gardien de la vie. Déployer la technonature jusque dans les étoiles en respectant les écosystèmes, tel est notre destin ! Il faudra mettre l'argent au service des hommes et non le contraire, en finançant, entre autres, les treize grands plans mondiaux. Il faudra donner du travail à tous, redonner un sens au travail, c'est-à-dire qu'il soit valorisant et créatif. Ce sont les petites entreprises qui créent le plus d'emplois et non les grandes qui stagnent ou régressent. Préparons aujourd'hui la société de création, en commençant d'abord par douter du pouvoir. La création procède du jeu, dans son essence gratuit. Le seul vrai pouvoir est le pouvoir sur soi-même, géniteur de talent. *Trouver un sens à ce qu'on fait, c'est cela créer !* La création n'est pas seulement un acte isolé, individuel ; elle peut se déployer dans des institutions, des entreprises, des associations, des organisations de toute nature.

Nationalisme et fin du système artistique

Pour Campbell, ai-je déjà dit, « le seul mythe qui vaille la peine qu'on y réfléchisse dans un futur proche est celui concernant la planète, non pas la ville et ses habitants, mais toute la population de la planète[11] ». Il est évident que, dans toutes les grandes villes d'Occident, il y a un plus grand mélange de races, je dis bien *races*, noire, blanche, jaune, rouge, et qui ont chacune leurs qualités propres. Cette idée du mélange futur des races fait partie de la sagesse de la roue de médecine amérindienne. Le multisocial, le multiethnique sont des réalités auxquelles nous avons à nous adapter. Que deviennent les nationalismes dans ce contexte ? Je soutiens que toute ethnie vivante qui a été brimée dans ses aspirations par une entité politique qui la desservait va chercher, si elle n'a pas été décimée, à manifester

11. Campbell, *idem*, p. 73.

son énergie vitale et reconquérir sa souveraineté. On le voit avec les Amérindiens et l'éclatement de l'URSS. Le nationalisme n'est pas un concept périmé et fasciste. S'il n'est pas exclusif, c'est l'essence même de la vie qui veut éclore. Le problème pour un regroupement majoritaire de gens d'une ethnie est de se donner un projet de société moderne qui garantisse l'éclosion de ses aspirations en incluant celles des autres ethnies qui doivent non seulement se sentir libres, mais créatives de ce projet de vie commune. C'est le défi de notre époque en ce sens que la décentralisation des pouvoirs, l'autonomie de chaque système et l'interconnexion entre ces derniers nous amènent à imaginer ensemble des arrangements entre les communautés. Il faut, dans une perspective systémique, partir des interrelations pour élaborer un système plus global. En décembre 1976, au cours d'une conférence donnée à la galerie Média à Montréal, j'affirmais que le nationalisme en arts plastiques n'avait rien à voir préalablement avec les choix des images produites par les artistes, mais que c'était d'abord une question de contrôle économique de nos institutions qui décident quels artistes sont valables. Dans mon texte sur le système artistique québécois, écrit en 1987, je terminais en disant : « Le paradoxe, au Québec, c'est que, pour démythifier l'art, il faut d'abord consolider le système artistique[12] ! » Cela veut dire que je croyais encore en la toute-puissance du système artistique avec ses trois couples d'intervenants. Ce système est encore internationalement très fort dans la situation actuelle, mais qu'en sera-t-il dans un futur très proche ? Je crois que nous entrons dans un type de société qui n'a plus besoin du mythe de l'art pour se justifier, et donc que l'art comme valeur absolue va subir une débâcle. Cela ne touche pas les chefs-d'œuvre des maîtres anciens, qui seront toujours considérés comme des objets rares, et d'importants documents anthropologiques. Cela veut surtout dire qu'on regardera une œuvre pour l'effet qu'elle produit sur nous et non pour la survalorisation liée au fait qu'elle soit un Picasso ou un Rothko ! Ramon Kubicek écrit que

> notre approche dualiste de la réalité nous fait réserver l'enthou-siasme intellectuel pour le grand art et l'enthousiasme émotif pour

12. Plusieurs copies de ce texte inédit ont circulé parmi mes collègues de département d'Histoire de l'Art de l'UQAM, et certains étudiants.

la culture populaire. L'émotion est en général synonyme d'excitations et du caractère superficiel de la sociabilité [...] [les hystériques de la *Beatlemania*]. L'émotion « correcte » de l'élite de notre société est difficilement séparable de jouissances intellectuelles. [...] Pourtant, les sentiments profonds que l'on peut avoir devant une œuvre ont un effet sur le corps et la mémoire qui sont très différents d'une stimulation intellectuelle[13].

C'est depuis la survalorisation de l'artiste au détriment de l'œuvre qu'il en est ainsi. Une société sans le mythe de l'art va redonner droit de cité à cette vie des sentiments qui est une des caractéristiques du plaisir esthétique. Quel est le rapport entre le mythe de l'art et le système artistique ? Le système maintient vivant le mythe. Si l'artiste est celui qui incarne le mythe, ses parents sont le collectionneur et le muséologue. Sans eux, il n'y aurait pas de bébé. Les autres intervenants sont ceux qui l'éduquent. Comme je l'ai souvent écrit :

> Ce n'est pas l'artiste qui fait l'art, mais l'art qui fait l'artiste. L'art est avant tout le produit du système social, qui délègue ses pouvoirs à un groupe d'intervenants privilégiés que j'ai couplés de façon suivante : l'artiste et le critique, le marchand et le collectionneur, l'historien et le muséologue, tous ces gens dépendant du politique, lui-même dépendant, en grande partie, de la finance[14].

L'art, fondamentalement, dépend des institutions de la structure sociale qui le génère et, conséquemment, des idéologies y prévalant. Une société qui n'a plus besoin du mythe de l'art, et donc du système artistique, implique qu'il y ait des liens de plus en plus intimes entre les œuvres faites par les artistes et les communautés qui les reçoivent.

13. Ramon Kubicek, *Returning to the Source : Recent Transformative Art*, inédit. Ramon Kubicek enseigne à l'Emily Carr Institute of Art and Design de Vancouver.
14. On trouve cette définition du système artistique dans mon texte intitulé « Lettre au collectif de la revue *Intervention* », publié dans les *Actes du colloque Événement Art/Société*, Québec, éditions Intervention, 1981. On le trouve aussi dans mon texte intitulé « Art, musée et parc d'amusement, des institutions d'une autre époque », publié dans *Cahier d'Histoire de l'Art*, collectif des professeurs du département d'Histoire de l'Art de l'UQAM, Montréal, 1990.

Les galeries, des maisons de mode ?

Je vois de moins en moins de grands collectionneurs d'art actuel. En transformant ses artistes en sortes de vedettes rock, Castelli et ses acolytes, tout en orientant inconsciemment le cours de l'histoire de la fin d'un mythe, ont transformé l'art en modes de la *Consumer Culture*, le dévaluant ainsi auprès de leurs clients. L'objet d'art aujourd'hui est de moins en moins rare et précieux. Le marché est douteux et le musée en crise. Quant au marché corporatif, les administrateurs vont faire comme au temps des princes, c'est-à-dire choisir selon leur goût ce qui convient mieux à l'image de prestige qu'ils veulent se donner ! Il y aura toujours des galeries où l'on vendra des œuvres pour décorer les maisons. Mais les grandes galeries internationales d'art actuel vont changer de vocation et ressembler de plus en plus aux grandes maisons de mode avec succursales pour écouler les sous-produits, chemises, t-shirts, cravates, montres, bijoux, assiettes, comme on le fait déjà avec les œuvres de nombreux artistes : Keith Haring, Richard Max, Mark Kostabi, Ben, Morisseau, Alex Janvier, Glena Matoush... produits que l'on voit dans les boutiques de musée. Il est possible aussi que les galeries deviennent des agences de placement d'artistes ; c'est d'ailleurs l'une des principales fonctions que j'entrevois pour les galeries dans le futur : au lieu de chercher à placer des œuvres chez des clients, elles vont chercher des contrats pour leurs artistes. Les petites galeries d'art actuel vont devoir se jumeler à une autre activité lucrative pour pouvoir continuer à exister. Dans cet esprit, il est possible que l'on voit apparaître une formule nouvelle liant atelier-école-galerie-musée d'une forme d'art particulière, peinture ou autres : c'est une façon originale de s'autofinancer. L'expérience de l'atelier-école-musée-théâtre-concert de la peintre Claude Gagnon à Rougemont, au Québec, va dans ce sens.

Les musées sont-ils périmés ?

Un grand nombre de musées ont été construits, au Québec et dans le monde, depuis une vingtaine d'années. Cela correspond au phénomène de la *Consumer Culture* (tout devient culturel). Hélas, les

États pourront de moins en moins aider ces musées en raison de l'insécurité financière actuelle qui touche la grande majorité des pays du monde. Nous sommes à l'ère des privatisations ! Cela veut dire non seulement que les budgets d'acquisition des musées vont être réduits, mais que ceux-ci devront s'autofinancer par des programmes très alléchants pour le grand public. Le premier projet du Musée d'Orsay à Paris suggérait de présenter les œuvres d'art dans le contexte de leurs époques, avec les inventions technologiques et les divers objets du décor quotidien. Ce type d'exposition devenait une sorte de mélange de musée d'art, de civilisation, et de sciences et technologies. Je trouve que cette voie est la bonne et qu'en plus ces lieux devront être amusants et participatifs (apprentissage par le jeu) ! Je me rappelle, par exemple, une salle du Musée Métropolitain de New York où il y avait, sous verre, une maison funéraire égyptienne que l'on pouvait visiter sans pouvoir y toucher. Dans l'une des chambres, il y avait différents meubles, tous d'époque et très protégés. Mais à côté, on avait fait des répliques parfaites que les gens pouvaient manipuler. S'asseoir et se coucher à l'égyptienne étaient des expériences que personne ne voulait manquer. Dans la partie des musées réservée aux enfants, ces principes sont appliqués depuis longtemps ! Que deviendront le MOMA (Museum of Modern Art de New York) et le Centre Pompidou ? Cette formule mixte pourrait être également appliquée dans les musées historiques des maîtres du XXᵉ siècle. D'ailleurs, le Centre Pompidou a déjà réalisé une exposition dans cet esprit. Le musée et le parc d'amusement, tous deux des institutions du XVIIIᵉ siècle, donc du début de la société industrielle, sont en crise aujourd'hui, le parc thématique devient éducatif (EPCOT, Futuroscope) et le musée doit divertir. En émerge un nouveau concept, celui des « nouveaux lieux de loisirs éducatifs ».

L'art actuel, pour quel public ?

Y aura-t-il encore des musées d'art actuel ? Je l'espère ! Mais ils devront eux aussi beaucoup se transformer. Je privilégie la formule « Institut d'art actuel » avec trois fonctions spécifiques. La première est celle d'être un centre d'information sur tout ce qui se passe sur

le territoire (concept élargi de l'art, incluant le design, l'illustration, l'artisanat, par le moyen de vidéoconférences interactives, d'une audio-diapo-vidéothèque et d'une bibliothèque. Le pavillon INS-NTC (la télévision d'État du Japon), à l'Exposition internationale de Tsukuba en 1985, avait une salle interactive. On y trouvait une centaine de moniteurs-écrans individuels et trois grands écrans sur un mur. Les gens votaient pour l'artiste qu'ils désiraient rencontrer à partir du catalogue sur les moniteurs. L'artiste désigné apparaissait alors sur les petits écrans et demandait de choisir trois volontaires dans la salle à qui il enseignerait sa façon de procéder. Ces trois personnes recevaient l'équipement nécessaire et apparaissaient chacune sur un des trois grands écrans, tandis qu'on voyait le maître sur les petits écrans converser avec elles et leur dire comment procéder. Plusieurs de ces artistes-maîtres au Japon sont considérés comme « personnes patrimoine » et sont payés pour enseigner de la sorte ! Imaginons Hubert Reeves montrant à trois personnes dans une salle semblable comment trouver Sirius et l'étudier de façon précise, pour le bénéfice de tous ! La technologie existe certes pour ce genre d'expérience. La deuxième fonction de l'Institut est d'être le lieu d'un centre permanent de débats (genre commission parlementaire permanente) sur divers enjeux esthétiques et différentes façons de rejoindre la majorité des gens puisque l'Institut devra s'autofinancer. Enfin, je vois très bien l'Institut organiser des fêtes et événements spéciaux qui s'intégreraient à la dynamique globale de l'environnement social (y compris avec ses relais télévisuels) dans lequel il est situé. Le Centre Pompidou organise souvent des événements de la sorte sur sa piazza en pente et dans le grand hall du rez-de-chaussée. De sa fonction traditionnelle de Musée d'art contemporain, on peut supposer que l'Institut aurait aussi à organiser des rétrospectives de grands maîtres. Ce dernier terme peut surprendre venant de quelqu'un qui semble vouloir abattre les génies ! Le mythe du génie et le contact avec des êtres exceptionnels sont deux choses. Dans le manifeste *Fusion* de 1969, j'écrivais : « L'expression individuelle en tant qu'expression de la façon dont un individu voit le monde est cependant capitale. [...] De ce fait, il existera toujours des personnes qui proposeront à leurs contemporains des expériences inédites. Mais il n'est pas dit que ces personnes soient de celles qu'on

appelle actuellement artistes ou vedettes[15]. » Le grand maître est celui qui, tout en maîtrisant les outils dont il se sert, réussit à exprimer quelque chose de solide pour sa communauté et témoigne d'une grande sagesse, ou tout au moins d'une immense passion. Ces gens-là sont rares. Ils travaillent souvent dans des domaines qui ne nous intéressent pas. Quand on les découvre, ils deviennent pour nous espoir et émulation.

Les marchés de l'artiste

Et quand il n'y a plus de bourses, plus de budget d'acquisition des musées et des grandes collections, que deviennent les artistes ? Il y aura toujours des édifices qui auront besoin d'être ornés de peintures et de sculptures, et des gens pour acheter des gravures. Mais il est certain que le marché de l'art devra s'orienter autrement... vers des projets pratiques où les artistes seront alliés ou les concurrents des décorateurs d'intérieur et même des designers. Ce domaine est très vaste : il touche l'aménagement des lieux publics, comme la Place Desjardins, les vitrines, les grands magasins, centres commerciaux, cafés, bars, restaurants, festivals, salons, scénographie, muséographie, lieux de loisirs, vieux ports, marchés, centres d'interprétation, terrains de jeux, parcs, jardins, illustration, affiches, bijoux, vêtements, jouets... C'est ce qu'a fait Jean-Paul Mousseau toute sa vie ! Bien peu savent que ses derniers travaux étaient des diaporamas sur Montréal présentés dans toutes les ambassades et tous les consulats du monde ! Il y a aussi l'univers des nouvelles technologies et les découvertes qui lui sont liées générant toutes sortes de nouveaux produits et d'utilisations qu'on commence à peine à entrevoir. Il y a tout le domaine des services qui va devenir de plus en plus important dans la nouvelle civilisation informatisée : animations, cours, art-thérapie destinés à toutes sortes de clientèles et de milieux de vie. Ramon Kubicek[16] a beaucoup écrit sur « l'art de guérison », sur une

15. Yves Robillard et coll., *Quebec Underground*, Montréal, Médiart, 1973, tome I, p. 283.
16. Ramon Kubicek, ouvr. cité.

pratique artistique en accord avec les découvertes des savants holistiques, Bohm, Prigogine, Pribram, Mandelbrot, Bentov, Lovelock, Sheldrake, etc., un art de transformation, un art qui implique ce que l'historien d'art Jose Arguilles, nous expliquait déjà en 1975, dans son livre *The Transformative Vision*[17]. Dans « Planet Art Report », publié dans son livre *Earth Ascending*[18], il soutient : 1) que l'art — je traduis par « produit esthétique » pour démythifier — est un catalyseur de l'énergie émotionnelle biopsychique d'un individu ou d'un groupe à travers l'organisation de formes, couleurs, sons, rythmes, lumière, mouvements ; 2) que cette énergie émotionnelle esthétisée est directement reliée à l'établissement d'un équilibre dynamique avec les autres forces du monde phénoménal, de niveau microscopique à celui du galactique, et 3) qu'il ne peut y avoir d'organisation propre de l'énergie dans l'Univers sans le propre déploiement du système énergétique de l'objet esthétique (puisque, et c'est moi qui l'ajoute, selon Geoffroy Chew, l'observateur fait partie du système et transforme l'objet observé). Suzi Gablik, dans son livre plus récent de 1991, *The Re-enchantement of Art,* en donne de nombreux exemples[19]. J'ai visité, il y a une dizaine d'années, l'environnement permanent d'Yvette Bisson, à l'Université d'Edmonton, qui invitait à prendre un bain de couleurs, à s'imprégner de chacune d'elles. On nous demandait de demeurer seul au moins douze heures dans l'une des six chambrettes en tissu, chacune d'une couleur différente et dans laquelle on entrait avec un vêtement de la même couleur. Tout dans la chambrette, lit, chaise, table, lumière, objets pratiques, crayons, papier était de la même couleur. Il y a aussi dans ce domaine de « l'art de guérison » tous ceux qui animent des « rituels de réconciliation », très différents des performances axées sur l'ego de l'artiste, Anne Halprin, Hélène Dylan, Guillemo Gomez-Rena, Rachel Rosenthal, Dominique Mazeaud, ainsi que plusieurs Québécois qui le pratiquent sans chercher une reconnaissance artistique. Dans ce domaine des services, on retrouve aussi l'artiste polyvalent qui fait toutes sortes de métiers, selon les besoins de la communauté. Cela

17. Jose Arguilles, *The Transformative Vision,* Fort Yates, Muse, 1975-1992.
18. Jose Arguilles, *Earth Ascending,* Santa Fe, Bear and co., 1984, p. 147.
19. Suzi Gablik, *The Re-enchantment of Art,* New York, Thames and Hudson, 1991.

se pratique beaucoup chez les Amérindiens. Sallie Benedict, une artiste mohawk d'Akwesasne, fait de la peinture, de la sculpture, des affiches, des illustrations, des décors pour toutes sortes d'événements. Elle a souvent été conservatrice pour diverses expositions dans des musées. J'ai organisé avec elle et Louise Fournel l'exposition « Art Mohwak 1992 » au centre Strathearn de Montréal. Elle écrit des contes, des pièces de théâtre, des chansons et, évidemment, elle connaît tous les métiers artisanaux traditionnels de sa nation. Ce n'est pas un cas unique chez les Amérindiens : au contraire, cette façon d'agir est très répandue ! Il existe enfin un troisième secteur d'interventions pour les artistes : tout ce qui a trait aux projets de recherche avec des équipes s'occupant de sciences cognitives. D'après Gaudin, ce domaine de recherche sera très populaire au XXIᵉ siècle.

Que devient l'art québécois quand il n'est plus soutenu par le système artistique ? J'ai écrit il y a quelques années qu'il fallait renforcer ce système. J'étais inconscient que, ce faisant, je renforçais l'art comme mythe. Heureusement ou ironiquement, le système québécois n'a jamais vraiment bien fonctionné. Nous avons toujours eu tellement de rattrapage à faire pour créer des infrastructures qu'il était très difficile d'être attentif à la fois aux activités du centre et des régions. C'est le Conseil des Arts du Canada, avec sa façon de penser à l'américaine, qui a entrepris de calfeutrer très, très minimalement les failles de notre système artistique. Aussi, il ne devrait pas être trop difficile pour l'artiste québécois de se trouver sans système artistique. En a-t-il d'ailleurs jamais été conscient ? L'important est qu'il accepte de ne plus compter sur les autres. Dans une société sans système artistique, le rôle du public devient déterminant de même que le jugement de l'ensemble des chercheurs scientifiques. Les différents rôles de l'ancien système doivent s'ajuster à cette réalité. Pour être reconnu, le plasticien québécois devra créer dorénavant sa propre maison de production — ou s'affilier à une déjà existante —, comme le font les artistes plus près du public, le Cirque du Soleil, L'Écran humain, Robert Lepage, Michel Lemieux et Victor Pilon…

Denys Tremblay, un sculpteur de Chicoutimi, très conscient des problèmes du marché de l'art, a ironisé sur les faiblesses de notre système artistique, en enterrant en grande pompe au Centre Pompidou, le 12 avril 1984, en présence de nombreux critiques et

amateurs d'art français (Pierre Restany, Hervé Fisher, etc.), « L'histoire de l'art métropolitain », et en créant le « Mouvement pour l'Internationale périphérique », et l'« Ordre de l'illustre Inconnu ». Tremblay a d'abord été connu par ses environnements dénonciateurs de la société capitaliste, tels « le Salon funéraire » (1970), « Obsession Beach » (1976), « le Salon de l'automobile énergétique » (1981)... En 1980, il organise à Chicoutimi le 1er Symposium international de Sculpture environnementale, en tant qu'artiste, c'est-à-dire en orchestrant la mise en scène, à l'échelle d'une région, d'œuvres environnementales d'autres artistes de manière à produire une méta-œuvre. Entre 1984 et 1986, on lui connaît de nombreuses publications qu'on peut se procurer au département des arts et lettres de l'Université du Québec à Chicoutimi où il enseigne : *La Fin de la Mort, inventaire raisonné et illustré des documents, preuves et reliques de la mort et de l'inhumation définitive de l'histoire de l'art métropolitaine, Le début de la vie, une histoire de really-made, Guide protocolaire à l'usage des hôtes de l'illustre Inconnu de l'Internationale périphérique, Impouvoir périphérique, condition et structure de l'Internationale périphérique, Illustrissime Rôle, les prérogatives héréditaires (...), et la monnaie périphérique.* L'illustre Inconnu fait de nombreuses visites protocolaires, décorant de l'insigne de l'ordre de nombreux autres illustres inconnus. En 1986, il conçoit le projet P.O.R.T. pour donner une nouvelle fonction à l'édifice principal du Vieux-port abandonné de Chicoutimi. Le mot P.O.R.T. veut aussi dire « Pavillon des œuvres et recherches thématiques » pour une région. Ce projet, même s'il ne vit pas le jour, lui permettra de sauver de la destruction la maison du peintre primitif Arthur Villeneuve, en la faisant déménager et classer patrimoine culturel. Le 3 octobre 1992, en visite à l'University of Western Ontario, à London, l'illustre Inconnu prononce son discours intitulé *La Déclaration de London,* jeu de mots évoquant le caractère insidieux du rapatriement de la Constitution canadienne de Londres en Angleterre. Le sous-titre de cette déclaration est : « l'Avenir post-référendaire : le rôle de la monarchie dans la libération périphérique du Québec ». Denys Tremblay vit dans une région que l'on appelle communément « le Royaume du Saguenay », référence lointaine à une époque durant laquelle vivaient des géants de race rouge qui hantent encore les lieux. Ce royaume existerait

toujours pour ceux qui savent en syntoniser les vibrations. Aussi n'est-il pas étonnant que l'illustre Inconnu en 1997 ait réellement été élu par référendum, Roi de la région de l'Anse-Saint-Jean, avec comme mission de mener à bon terme le projet « Saint-Jean-du-Millénaire ». Il s'agit d'une immense mosaïque végétale, en flanc de montagne, donnant une image de 1000 pieds de hauteur, soit 16 acres de plantation sélective avec essences évoquant traits, ombres et lumières aux couleurs changeantes au gré des saisons. Cette sculpture écologique environnementale gigantesque aura la forme de la tête et de la main droite de Saint-Jean-Baptiste, pointant vers l'est. Pourquoi ce thème ? Saint-Jean-Baptiste est le patron des Québécois. Et il annonce un événement à venir, peut-être « une ère nouvelle où les peuples de la terre apprendront à vivre harmonieusement avec la nature et leurs semblables », m'affirme une source digne de foi du Cabinet des Aisances Protocolaires. Le soleil se levant à l'est, c'est le lieu d'où, selon les Amérindiens, vient l'illumination !

Anthropologie et éthologie

Les historiens de l'art dans l'avenir vont-ils avoir encore une place ? Il est certain que les phénomènes d'art et d'esthétique captiveront toujours les chercheurs. Je recours aux idées de Hans Belting et de Thomas McEvilley pour imaginer quelle tangente prendra la profession. Pour ces derniers, l'analyse stylistique est le sujet principal de l'histoire de l'art, même si tout le livre de McEvilley vise à discréditer l'approche formaliste au profit du contenu. Il affirme :

> Les historiens d'art postmodernes réécriront l'histoire de l'art en termes de contenu, sachant que jusqu'à présent ils ne se sont préoccupés que de la forme. Cela permettra d'élucider le problème crucial entre forme et contenu, à savoir si certains contenus entraîneraient certaines formes à leur suite ou l'inverse[20].

20. Thomas McEvilley, *Art, contenu et mécontentement*, Nîmes, Jacqueline Chambon, 1991, p. 152.

Autoportrait de Vasari en Saint Lazare. Détail du tableau *Sainte Madeleine et Saint Lazare*, conservé à la Badia di Santa Flora e Lucilla d'Arezzo, en Italie.

Hegel par Sebbers, vers 1820.

Vue générale des Jardins Vauxhall de Londres. Gravure de Samuel Wale, vers 1751, 25,5 x 39,1 cm.

Constant Nieuwenhuis, maquette de New Babylon, le secteur jaune, 1958-1961. Métal, plexiglass et bois, 90 x 84 x 24 cm.

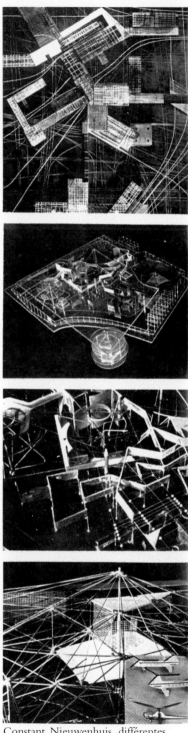

Constant Nieuwenhuis, différentes
vues de la New Babylon.

MONNAIE PÉRIPHÉRIQUE

Reproduction d'un billet de banque de 7 (sept) NIEUWENHUYS de la première émission monétaire de la Périphérie.

Suivant le taux de changement de l'imagination mondiale, le cours moral de cette coupure monétaire est garantie par la Banque Muniverselle. L'avers présente l'effigie du Suprême Chef d'Etat d'esprit périphérique et le blason de l'Internationale Périphérique. Le revers montre une vue partielle de New Babylon dessinée par son architecte situationiste Constant A. Nieuwenhuys.

L'Internationale Périphérique a choisi New Babylon comme siège banqueroutier de sa Banque Muniverselle et elle a retenu le nom du créateur de cette ville pour désigner son unité de valeur nominale de base.

Denys Tremblay, *Monnaie périphérique*, 1985. Détail d'une sérigraphie de 51 cm x 72 cm.

Denys Tremblay, détail de l'environnement *Obsession Beach*, 1976. Personnages en latex, grandeur nature, avec mécanisme à l'intérieur, bande sonore et programmeur électronique. Photo : Johan Kriéber.

Pierre Restany, l'Illustre Inconnu (Denys Tremblay), et Hervé Fisher, procédant à la levée du cercueil contenant le corps de sa Majesté l'Histoire de l'Art Métropolitaine à Paris, le 14 avril 1983.

Denys Tremblay, photo-maquette du projet Saint-Jean-du-Millénaire, 1993. Image infographique.

Francine Larivée, *La Chambre nuptiale*, pavillon thématique de 40' de diamètre par 19' de hauteur, présenté une première fois à la Place Desjardins de Montréal en 1976. Vue de l'extérieur.

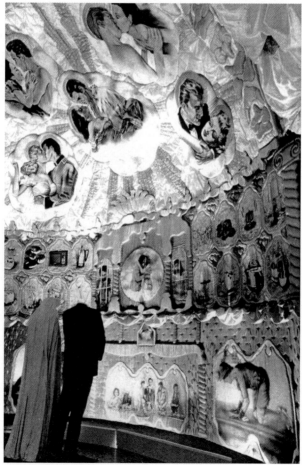

La Chambre nuptiale, vue d'une portion de la salle centrale, l'autel du couple. Photo : Marc Cramer.

La Chambre nuptiale, vue d'une portion de l'intérieur du corridor, entourant la salle centrale.

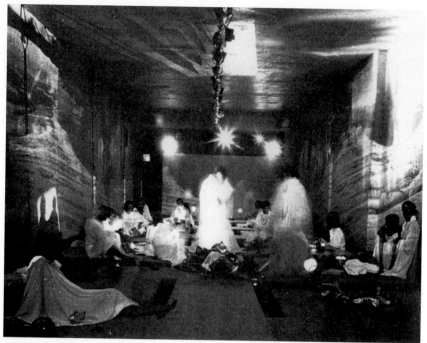

Intérieur de *Cerebrum* à New York, en 1969 : les projections enveloppantes.
Photo : Ferdinand Boesch.

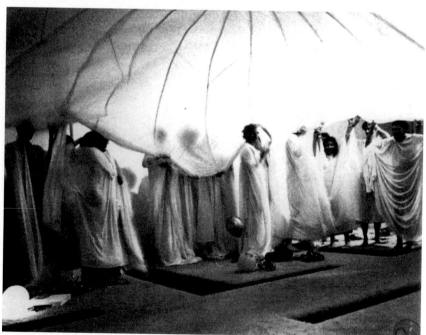

Intérieur de *Cerebrum* à New York, en 1969 : jouer avec le parachute.
Photo : Ferdinand Boesch.

Rituel de passage à la nouvelle année à Granby, le 4 janvier 1998 : à l'intérieur.
Photo : Christiane Berthiaume.

Claude Desjardins durant le rituel.
Photo : Christiane Berthiaume.

Rituel du 4 janvier 1998, organisé par Claude Desjardins : l'abandon des vieilles écorces.

José Arguelles vers 1995.

Dreamspell Totem, 1991. Peinture de José Arguelles devant être lue de bas en haut.

Anna Halprin et Paul-André Fortier au pavillon de danse de
l'Université du Québec à Montréal, en juillet 1994.
Photo : Michèle Febvre.

Anna Halprin à Montréal en 1994.
Photo : Michèle Febvre.

Anna Halprin à Montréal
en 1994.
Photo : Michèle Febvre.

Fig. 1 "INS TSUKUBA" system configuration

Mobile "INS TSUKUBA" earth stations travel the nation

Communications vehicle

Performance vehicle

TV camera

Digital facsimile

Communications satellite "CS-2"

Inuishi earth station

Earth circuits

Local images are shown on the large 3-surface screens in real time

INS hall

Le système de télé-conférence du pavillon INS of NTT (Information Newtwork System of Nippon Telegraph and Telephone Corporation), à l'Exposition internationale de Tsukuba, au Japon, en 1985.

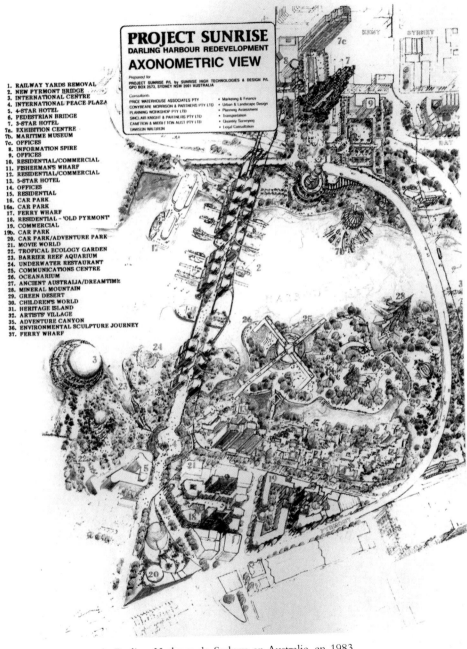

1. RAILWAY YARDS REMOVAL
2. NEW PYRMONT BRIDGE
3. INTERNATIONAL CENTRE
4. INTERNATIONAL PEACE PLAZA
5. 4-STAR HOTEL
6. PEDESTRIAN BRIDGE
7. 3-STAR HOTEL
7a. EXHIBITION CENTRE
7b. MARITIME MUSEUM
7c. OFFICES
8. INFORMATION SPIRE
9. OFFICES
10. RESIDENTIAL/COMMERCIAL
11. FISHERMAN'S WHARF
12. RESIDENTIAL/COMMERCIAL
13. 5-STAR HOTEL
14. OFFICES
15. RESIDENTIAL
16. CAR PARK
16a. CAR PARK
17. FERRY WHARF
18. RESIDENTIAL - "OLD PYRMONT"
19. COMMERCIAL
19b. CAR PARK
20. CAR PARK/ADVENTURE PARK
21. MOVIE WORLD
22. TROPICAL ECOLOGY GARDEN
23. BARRIER REEF AQUARIUM
24. UNDERWATER RESTAURANT
25. COMMUNICATIONS CENTRE
26. OCEANARIUM
27. ANCIENT AUSTRALIA/DREAMTIME
28. MINERAL MOUNTAIN
29. GREEN DESERT
30. CHILDREN'S WORLD
31. HERITAGE ISLAND
32. ARTISTS' VILLAGE
35. ADVENTURE CANYON
36. ENVIRONMENTAL SCULPTURE JOURNEY
37. FERRY WHARF

PROJECT SUNRISE
DARLING HARBOUR REDEVELOPMENT
AXONOMETRIC VIEW

Prepared for
PROJECT SUNRISE P/L by SUNRISE HIGH TECHNOLOGIES & DESIGN P/L
GPO BOX 2573, SYDNEY NSW 2001 AUSTRALIA

Consultants
PRICE WATERHOUSE ASSOCIATES PTY • Marketing & Finance
CONYBEARE MORRISON & PARTNERS PTY LTD • Urban & Landscape Design
PLANNING WORKSHOP PTY LTD • Planning Assessment
SINCLAIR KNIGHT & PARTNERS PTY LTD • Transportation
CAMETON & MIDDLETON AUST PTY LTD • Quantity Surveyors
DAWSON WALDRON • Legal Consultation

Project Sunrise pour le Darling Harbour de Sydney, en Australie, en 1983.
Conception : Creative Design and Technologies Group, directeur : Luqman Keele.

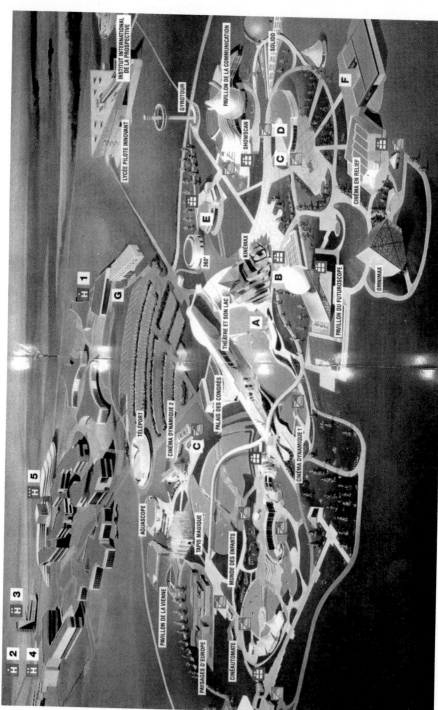

Le *Futuroscope* de Poitiers en France, ouvert en 1987. Plan d'un dépliant publicitaire de 1994.

Ils conviennent tous deux qu'il est indispensable de s'intéresser à la fonction sociale de l'art, à son histoire sociale et à l'art dans son contexte. Rappelons qu'Hervé Fisher, le créateur de l'art sociologique, a identifié neuf sous-fonctions de l'art : la fonction magique et religieuse, la fonction politique, la fonction psychique, la fonction cathartique, la fonction euphorisante, la fonction transformatrice, la fonction interrogative, la fonction éthique et, enfin, la fonction perceptive[21]. Pour Belting, « le dialogue des sciences humaines devient progressivement plus important que l'indépendance de chaque discipline[22] » et il insiste aussi sur l'apport des sciences du langage, « les systèmes de communications symboliques inscrits dans les formes elles-mêmes[23] ». Aucun des deux ne parle du mythe de l'art. J'ai déjà cité Régis Debray qui dénonçait le mythe de l'art pour parler plus adéquatement des images. Belting n'est pas clair là-dessus. Il affirme que l'œuvre d'art est une image, que l'histoire de l'art est l'histoire des solutions aux problèmes toujours renouvelés de ce qui constitue une image, et qu'on doit s'intéresser à « la nature et la fonction de l'art ou plutôt des images produites par l'homme, investies de la dignité qu'on donne habituellement à l'art[24] ». Belting insiste sur l'esthétique de réception des œuvres, ce qui est tout à fait nouveau. Quant à McEvilley, il propose d'étudier l'histoire de l'art « sous l'angle de sa discontinuité, des ruptures, ou des négations capitales » et sous l'angle de la notion de valeur, c'est-à-dire de « ses qualités à différentes époques et différents lieux[25] ». La grande innovation à retenir : l'histoire de l'art va devenir une anthropologie de l'art. McEvilley est clair là-dessus, Belting plus nuancé. C'est évidemment aussi mon opinion. Et j'ajoute que cette anthropologie pourrait devenir partie de l'éthologie, qui va prendre de plus en plus d'importance au XXIe siècle, définie comme la science historique des comportements et faits moraux de diverses communautés.

24. *Ibid.*, p.71.
25. Thomas McEvilley, ouvr. cité, p. 152.
21. Hervé Fisher, *L'histoire de l'art est terminée*, Paris, Balland, 1981, p. 147-159.
22. Hans Belting, *L'histoire de l'art est-elle finie ?*, Nîmes, Jacqueline Chambon, 1989, p. 44.
23. *Ibid.*, p. 46.

L'esthétique, nouvelle science cognitive

L'importance des idées en art aujourd'hui est tellement grande que l'émotion, l'intuition, les habiletés kinesthésiques sont considérées comme « essentialistes », « auratiques » et rapidement évacuées. C'est là le signe d'une société qui survalorise encore l'esprit critique. L'esthétique de la réception des œuvres par le public est d'une importance capitale. Dans une société où le mythe de l'art n'existe plus, c'est l'esthétique, la science du sentiment qui va prendre la relève. Et je la vois très bien comme une des branches importantes des sciences cognitives. En 1961, j'écrivais un texte sur la peinture de Riopelle qui évoquait pour moi « la cristallisation des mille feux de la lave volcanique ». Quinze ans plus tard, je découvre un catalogue d'exposition *Art et Nature*, dans lequel les auteurs comparent une quarantaine d'œuvres abstraites d'artistes différents à l'image agrandie au microscope de différents éléments de la nature. Et à une œuvre de Riopelle est accolée une image de lave volcanique. Cela m'a rappelé un texte de Roger Caillois, *Esthétique généralisée,* dans lequel il disait, en parlant de l'art de construction des artistes, différent de l'art d'imitation, que dans ce cas « l'artiste accède à l'innocence absolue et ombrageuse des formes fondamentales[26] ». On dirait aujourd'hui que, inconsciemment, Riopelle avait retrouvé l'archétype du feu volcanique. L'intérêt du texte de Caillois tient à la comparaison entre la beauté que l'on trouve dans la nature et celle des objets d'art, et à l'une de ses conclusions : que l'homme « est lui-même nature : matière et vie soumises aux lois physiques et biologiques de l'Univers[27] ». Penser esthétique au lieu de s'accrocher à une vision mythique de l'art implique une multiplication des champs de recherche englobant non seulement les œuvres d'art, interreliant bien des domaines au lieu de les séparer.

Dans un texte intitulé « Quand y a-t-il art ? »[28], Nelson Goodman avance l'idée qu'il y a « cinq symptômes de caractère esthétique dans une œuvre d'art » :

26. Roger Caillois, *Esthétique généralisée*, Paris, NRF, 1962, p. 38.
27. *Ibid.*, p. 20.
28. Nelson Goodman, « Quand y a-t-il art ? », *Philosophie analytique et esthétique*, Paris, Klincksieck, 1988.

1. La densité syntaxique : les différences les plus fines constituent une différence entre des symboles ;
2. La densité sémantique : la densité des symboles féconde des différences plus fines ;
3. La plénitude relative : un nombre comparativement élevé d'aspects d'un symbole est significatif ;
4. L'exemplification : le symbole signifie en servant d'échantillon des propriétés qu'il possède d'une façon ou d'une autre ;
5. La référence multiple et complexe : le symbole remplit plusieurs fonctions internes et interactives.

Quand y a-t-il art ? est une question qui me semble donc s'imposer clairement en termes de fonction symbolique.

Pour Campbell, ce n'est pas le cerveau qui sécrète la conscience, le cerveau ne fait que l'infléchir, que l'orienter. Pour lui, « le corps a une conscience, et le monde entier, et tout ce qui vit a une conscience[29] ». Plusieurs savants holistiques partagent ce point de vue. Imaginons un moment qu'une belle pierre ait une conscience et que ce qu'elle projette soit symbolique. Tout peut être symbole pour celui qui le désire ! Reprenons alors les cinq caractéristiques de Goodman et vous verrez qu'elles s'appliquent à notre pierre. Comme quoi l'esthétique est un domaine à peine exploré. L'art n'est pas une fin en soi : il célèbre la relation avec l'inconnaissable. L'art n'est pas pour les entrepôts des musées, mais pour les gens. La nouvelle vision de la réalité, je le répète, se fonde sur l'interdisciplinarité (non pas la multi, la pluri, mais l'inter) de tous les systèmes. J'ai créé en 1973 avec une équipe d'une trentaine de personnes un projet d'édifice qui relierait tout ce qu'on trouve dans les diverses sortes de musées et de parcs thématiques. Depuis ce temps, je travaille au fonctionnement symbolique de chacune des parties, dans un esprit de participation active du public. L'art et le mythe qui le soutient empêchent les gens d'être créatifs. J'ai connu une femme qui avait un réel talent de couturière et qui fréquentait les musées. Avec un soupçon de « touche personnelle », elle aurait pu créer des chefs-d'œuvre, mais elle était certaine de n'être faite que pour suivre le *patron* (dans tous les sens du terme) ! Les humains sont la seule ressource dont nous disposions à profusion. Aider par tous les moyens les gens à découvrir leur créativité me semble la fonction la plus importante que nous ayons aujourd'hui.

29. Campbell, ouvr. cité, p. 45.

Vers la société de création

S i mon texte sur le mythe de l'art peut paraître négatif à certains, celui-ci en est la contrepartie positive. J'y affirme que le mythe de l'art-génie sera remplacé au xx1ᵉ siècle par le mythe de la société de création et que l'importance accordée aux œuvres d'art sera transférée aux « ateliers d'éveil à la créativité ». Le premier texte concernait le passé. Cela me permettait d'être strict et précis ; le second en est un de prospective. Cela donne lieu à des propos libres, plus émotifs, remplis d'espoir, mais néanmoins fondés.

Voici d'abord un résumé de la première partie. Ainsi donc, je crois que l'art n'est pas une réalité transhistorique. C'est une nécessité sociale du xviiiᵉ siècle qui n'aura plus de raison d'être au xxiᵉ siècle. L'art est la quintessence de l'expression du génie. Celui-ci est la biface ou le côté pile du grand mythe de l'époque industrielle, l'esprit critique qui fonde l'esprit scientifique. Quand la science n'a pas de réponse à donner à un problème, c'est le génie qui la trouve ! L'art est une invention du capitalisme qui avait besoin de justifier l'aliénation du travail à la chaîne et sa non-moralité. L'artiste est le surmoi du « gros méchant capitaliste ». La véritable fonction de l'art est d'être dans les caves des musées et de servir de garantie pour l'émission des images saintes dans les livres d'art, de la même façon que les lingots d'or dans les coffres des grandes banques internationales garantissent l'émission des billets de banque. L'art est l'idéalité du matérialisme.

Le mythe du génie tend à être remplacé de nos jours par son corollaire, celui de la liberté d'expression — le génie n'est pas soumis aux règles —, dans la mesure où la croyance en la toute-puissance de l'esprit scientifique tend à s'amenuiser. La physique quantique

démontre que l'observateur fait partie du phénomène observé. Un mythe de remplacement de celui de l'esprit critique est en train de naître, celui de l'être humain pleinement réalisé, esprit et matière. L'importance de l'art dans ce contexte diminuera pour laisser place à la biface de ce nouveau mythe, la nécessité pour chaque individu de manifester sa créativité. Les nouveaux lieux de loisirs éducatifs illustrent ce changement et nous préparent à la transformation des mentalités.

L'esthétique, pour Hegel, est la science du beau artistique. On doit à ce philosophe de nous avoir habitués à lier de façon indivisible art et esthétique. Or, le jugement esthétique peut être appliqué à toutes sortes d'autres phénomènes. Distinguer l'art et l'esthétique est essentiel aujourd'hui. L'art n'a souvent plus rien à voir avec l'esthétique (Kosuth). Il est devenu un concept fourre-tout ne devant son existence qu'à sa désignation, c'est-à-dire uniquement en vertu du fait que les spécialistes le désignent comme tel (Danto). *Je propose de réserver le terme* art *uniquement à la nécessité sociale historique impliquant le mythe du génie. Je suggère de remplacer le terme* art *par celui d'« expression esthétique »*, sans confondre art et esthétique, pour désigner, entre autres, quand cela convient, les travaux de ceux qu'on appelle les artistes, en étant bien conscient que l'esthétique implique beaucoup plus que les qualités expressives des produits d'une certaine catégorie d'individus. L'appréciation esthétique est infiniment plus que ce qu'on définit habituellement comme sentiment esthétique, appréciation de la beauté, etc. Elle implique la conscience ressentie dans notre corps de tout ce qui existe et des rapports de ce tout avec la structure même de notre conscience. David Bohm exprime cela en parlant de « paradigme holographique ». Le cerveau est un hologramme interprétant un univers holographique. Le sentiment esthétique comprend ce tout de différentes façons ; il générera un grand nombre de champs de recherche reliant et interreliant, au lieu de les isoler, un grand nombre de domaines encore insoupçonnés.

Nouvelle approche esthétique

Ma collègue, Nycole Paquin, professeure au département d'histoire de l'art de l'UQAM, s'intéresse aux rapports entre le jugement

esthétique et les sciences de la cognition. Cela ne pouvait manquer de me rejoindre. Je considère, comme l'a déjà dit Thierry Gaudin, que les sciences de la cognition seront celles qui seront le plus en vogue au XXIᵉ siècle. Je l'ai donc interviewée. Je ne partage pas toutes ses opinions, mais son point de vue témoigne, à sa façon, de la nécessité de redécouvrir l'esthétique pour aller plus loin. Il m'a paru intéressant de vous présenter comment elle organise son champ de recherche. Nycole Paquin, en début d'entrevue, précise qu'elle ne travaille pas d'un point de vue ontologique : « Je ne définis rien, ni l'art, ni l'esthétique, ni l'histoire de l'art, ni la sémiotique : je m'intéresse à « comment » tout cela fonctionne ! »

Dans un premier livre[1], elle a tenté de construire une systémique de la cognition des images au moyen de la sémiotique, pour en arriver à la conclusion qu'au-delà de tous les rapports établis il y avait un métasystème faisant le lien. C'est pour approfondir ce concept qu'elle est allée voir du côté des sciences neurobiologiques Elle a pu ainsi préciser l'action des différents agents cognitifs, tels les neurones spécialisés pour la couleur, la forme, le mouvement... les systèmes procéduraux, les différentes sortes de mémoires, etc., et elle en est arrivée à la constatation — et c'est là, je crois, son premier paradigme —, qu'on ne se souvient pas d'abord des choses, mais de soi versus les choses. En d'autres mots, cela voulait dire que nous avons un besoin fondamental de nous mesurer, de nous situer dans nos sensations par rapport à ce que nous voyons, à l'« objet » en dehors de nous. Et se situer dans nos sensations notre ressenti implique tout le domaine de ce que traditionnellement on appelle l'esthétique.

Une deuxième hypothèse de Nycole Paquin est qu'on ne peut séparer culture et nature : « Nous ne vivons pas dans une culture, nous vivons notre culture. » Nous intégrons des schèmes socio-culturels, puis les convertissons individuellement. Nous n'avons pas le choix d'assimiler ou non ces schèmes. Cela est fait automatiquement par des mécanismes procéduraux qui commandent. Une partie de ceux-ci sont génétiques, les autres créés dans la première enfance par le langage, les attitudes corporelles des parents et les coutumes du milieu. Le choix, affirme-t-elle, vient au niveau de la « conversion » :

1. Nycole Paquin, *L'objet-peinture, pour une théorie de la réception,* Montréal, HMH, 1990.

on convertit ce qu'on a assimilé. La conversion, c'est le choix de reprendre ou non certaines valeurs assimilées, pour les magnifier ou dénoncer, pervertir ou sublimer dans la création de notre mode de vie individuel et les productions qui en découlent. Or, si nous avons un besoin inné de nous situer dans nos sensations par rapport à ce que nous sentons, à ce que nous voyons, et que, d'autre part, on ne peut séparer ces sensations des schèmes socioculturels assimilés, il en découle peut-être — et c'est là l'hypothèse de base qu'elle veut démontrer dans son prochain livre — que tous nos jugements sont esthétiques.

Un troisième concept important pour Nycole Paquin est celui de cadrage. La conversion s'effectue par le moyen du cadrage. La création de notre mode de vie individuel vient du fait que nous choisissons de nous cadrer dans tel ou tel système de valeurs, créé par soi-même et les autres. Si nous choisissons un cadrage particulier, la nécessité de se cadrer, par contre, constitue en elle-même un autre paradigme qu'on pourrait appeler « la nécessité du cadre maître ». L'artiste est celui qui choisit de se cadrer dans le champ des arts, d'œuvrer dans une optique particulière, le champ artistique. « Moi, dit Nycole Paquin, je peux organiser des roches dans mon jardin, et mon projet ne sera pas de relier cet agencement à une fonction artistique, même si l'agencement pourrait être le même. Par contre, dans mon jardin, la dimension esthétique demeure très forte. J'ai créé un certain ordre. Nous sommes toujours en train d'esthétiser pour nous situer dans l'éco-système, c'est-à-dire dans le monde qui nous entoure. »

Les observations de Nycole Paquin sont à situer dans le cadre des recherches actuelles visant à dépasser l'opposition sujet-objet. Et dans ce but, elle a senti la nécessité de réintroduire le jugement esthétique, qu'elle examine à l'aide des sciences de la cognition. L'avenir de la discipline histoire de l'art irait-il dans le sens d'une ouverture à une approche esthétique globale menant à une anthro-pologie de l'art ? Elle acquiesce, mais tient à préciser qu'elle ne se pose pas ces questions. Elle ne s'oppose à aucune mode artistique puisqu'« il semble nécessaire à l'être humain de trouver avec des semblables des points de repère par rapport à ce qui l'entoure ». Elle est consciente de la responsabilité des historiens de l'art dans l'orien-tation des productions artistiques, mais considère que cela concerne

le sens éthique de chacun d'entre eux. Je crois que Nycole Paquin va beaucoup nous apprendre sur les rapports entre l'esthétique et les sciences de la cognition. Personnellement, je pense que l'esthétique expérimentale est appelée à devenir la science centrale liant entre elles chacune des sciences de la cognition, l'intelligence artificielle, les neuro-sciences, la psychologie cognitive et la linguistique.

Qui influence qui ?

Peut-on imaginer une société sans art ni artistes ? La réponse problable de tous et chacun est : « Certes non, car ce serait terriblement ennuyant ! » Mais à partir de là, les opinions varient sur le genre d'art nécessaire : les belles du Lido ou les demoiselles d'Avignon ! Dans les années soixante, j'ai assisté consciencieusement à presque tous les concerts du Domaine Musical, cette Mecque parisienne de la musique d'avant-garde. Et j'arrivais à me persuader que j'aimais cela, alors que c'était la plupart du temps franchement inaudible. Je désirais m'ouvrir au plus grand nombre possible d'expressions artistiques ! Heureusement qu'il y a eu les Beatles pour m'en sortir... et les Pink Floyd à Pompéi, etc ! J'entends certains me dire : « Mais les Pink Floyd sont très influencés par le Domaine Musical ! » C'est l'argument classique : il y a ceux qui font de la recherche, et les suiveurs, dit-on.

Vers 1965, la mode des posters se répandit. Les concepteurs de pochettes de disques de musique psychédélique semblaient souvent trouver leur inspiration dans les courants artistiques à la mode. Je me suis demandé s'il y avait vraiment influence, en d'autres mots, « qui influençait qui ». Les posters « artistiques » les plus vendus à l'époque étaient ceux de Picasso, de Dali et de Magritte. On achetait une femme à trois yeux et à la bouche croche de Picasso pour se positionner au XXᵉ siècle : pour la majorité, cela voulait dire inconsciemment s'approprier l'expression moderniste ! Mais Picasso n'influençait pas les concepteurs de pochettes de disques. Je me suis demandé si c'était le milieu artistique, l'histoire de l'art ou les tableaux de Dali qui l'avaient rendu si célèbre. Et la réponse fut : sa célébrité lui vient de ses créations spécifiques pour les médias : couvertures de revues, vitrines, pavillon à l'Exposition universelle de

New York de 1939, scandales à la une, et bijoux de luxe s'harmonisant aux robes des grands couturiers ! Quant à Magritte, son succès vient du fait que, ayant travaillé une grande partie de sa vie dans une fabrique de papiers peints, il lui importait que ses « ambiguïtés picturales » soient évidentes pour tout le monde. Magritte est un super-illusionniste. Il s'agissait donc de deux artistes soucieux de la réaction du public, et c'est à cause de leur désir de rejoindre le grand public que le surréalisme fut connu, et non le contraire, c'est-à-dire qu'ils furent connus grâce au surréalisme. Il est certain que le mouvement surréaliste aimait le scandale, mais c'est grâce à des artistes comme Dali et Magritte qu'il a tant troublé l'opinion publique. Aussi ai-je commencé à douter de l'influence des mouvements artistiques sur les « arts mineurs » et à me demander si ce n'étaient pas plutôt les concepteurs de pochettes et d'affiches qui influençaient les artistes, comme les panneaux-réclame de Time Square avaient influencé les artistes pop. Je sais bien que James Rosenquist a lui-même peint des panneaux-réclame et que, dans ses tableaux, il avait des intentions plus « subtiles », mais il reste que la question des influences n'est pas facile à trancher. Constatons que dans les années soixante s'est effectué un mélange de l'art élitiste et de l'art populaire.

La question de « qui influence qui » est toujours pertinente parce que, avec ma mise au pilori de la valeur transhistorique de l'art, je semble vouloir évacuer l'acquis des « grands maîtres », c'est-à-dire les nouvelles façons de voir la réalité qu'ils nous ont permis de découvrir. Je pense que le concept d'avant-garde, qui n'a plus aucune valeur aujourd'hui, a bien rempli sa fonction. Les différents mouvements artistiques, de l'impressionnisme à l'*arte povera*, ont en général bien exprimé les découvertes et les préoccupations de leur temps dans le cadre social que leur ménageait une société matérialiste. Mais avant cette période, j'ai des doutes sur la manière de comprendre les œuvres. Peut-être irais-je jusqu'au *Sturm und Drang*, mais pas antérieurement. Au moment de la Révolution française, il y a eu rupture avec des valeurs qui n'ont absolument aucune signification pour nous. On me dit souvent : « L'art, on s'en fiche, ce sont les œuvres qui nous intéressent ! » Et je réponds : « Attention : c'est justement l'idée qu'on se fait de l'art qui oriente notre perception des œuvres. » Personne ici ne doute de la richesse de l'œuvre de Michel-

Ange, par exemple. Mais la perception que lui et ses contemporains avaient de son œuvre diffère grandement de la nôtre. Même si Michel-Ange avait vibré à l'idéal de l'artiste-démiurge énoncé par Marsile Ficin, c'est avant tout l'expression de la grandeur divine qu'il voulait manifester dans son plafond de la Sixtine. Pour nous, c'est celle du génie de l'homme qui en ressort !

Je connais des musiciens qui, en groupe, mettent toute leur énergie à ressusciter la façon précise dont Bach interprétait ses œuvres. Cette démarche leur permet de mieux connaître sa musique, mais cela me paraît utopique. Un jour, Rodin a offert à Brancusi de le prendre comme assistant. Et ce dernier aurait répondu que rien ne poussait à l'ombre d'un grand arbre. Au lieu de se restreindre à des activités déterminées par le mythe du génie, il me semble beaucoup plus sage de prendre sans scrupule ici et là tout ce dont nous avons besoin pour créer notre propre réalité. Certes, j'aimerai toujours les œuvres d'un grand nombre d'artistes qu'il me fera plaisir de revoir, mais je choisis d'affirmer que ma vision prime la leur, et mes nécessités intérieures, les leurs… à moins d'avoir le goût de jouer à l'historien. J'aime toujours sonder les cœurs en disant : Que feriez-vous si on vous donnait le choix entre écarter d'un bûcher un très important tableau de Rembrandt et sauver la vie d'un assassin ?

Peut-on vraiment concevoir une société sans art ni artiste ? Dans le contexte actuel, c'est quasiment impossible. Nous avons toujours besoin de penser que de grands artistes sont là pour nous consoler des horreurs de la guerre… parce que nous sommes toujours dans la société du spectacle. L'art a remplacé le spirituel. L'existentialisme athée repose sur l'archétype du héros qui nous donne notre raison d'être. L'artiste, pour la société industrielle, est un des avatars de cet archétype. Il est significatif que Malraux ait délaissé le Tchen de *La condition humaine* au profit des grands maîtres du « Musée Imaginaire ». L'art et les artistes rassurent sur la condition humaine. Et pourquoi changer nos mentalités ? Heureusement qu'il y a l'art et les artistes ! Il faut changer parce que ça ne va pas bien dans le monde : crise économique mondiale, pollution, chômage, atrocités et ce sentiment d'impuissance qui fait grand déplaisir. Et les artistes, qui dénoncent cet état de fait pour se donner bonne conscience, accrois-sent encore plus notre sentiment d'impuissance ! J'ai besoin d'un art ou de formes d'expression qui me fassent vibrer émotivement, me

permettant d'échanger avec mon voisin, et qui amorcent des rituels collectifs de réconciliation, d'espoir et de guérison. Cet art-là, dans le sens « d'habileté à », existe, mais il n'est pas dans les musées et les livres d'art. Je privilégie les formes d'expression où le message, à différents niveaux, peut être compris par tout le monde. Les croquis d'un artiste ne devraient jamais sortir de son atelier : c'est de l'idolâtrie ! À quand le prochain disque des répétitions de l'Orchestre symphonique ! Faut-il continuellement s'ouvrir à n'en plus finir aux différentes formes d'expression des artistes présentés dans les musées et les galeries à la mode pour se donner l'impression d'être honnête et rigoureux ?

Quand l'artiste et moi-même savons pertinemment que telle ou telle œuvre est ratée, la recherche d'une signification à la bavure est-elle à ce point impérative ? Le délire d'interprétation des critiques et des historiens d'art, à moins d'être reconnu comme tel, est absurde. La compréhension à tout prix des œuvres des artistes est souvent un marché de dupes. On a le droit et même le devoir de se questionner sur l'ensemble du système artistique. Il sera toujours naturel d'être touché par les diverses expressions de la sensibilité humaine, mais cela n'a rien à voir intrinsèquement avec les « œuvres des grands maîtres » en tant que modèles de créativité... J'aimerai toujours personnellement me plonger dans les univers de Bosch, d'Archimboldo et autres maniéristes, mais j'apprécie tout autant mon livre de photographies de masques mortuaires. La comparaison des têtes moulées d'Aménophis III, de Laurent de Médicis, de Pascal, de Beethoven, d'Édith Piaf, etc. me transporte dans un ailleurs où j'ai vraiment l'impression de toucher une réalité transhistorique.

I

Critique de la société du spectacle

La société du spectacle est le titre d'un livre de Guy Debord, directeur de la revue *Internationale Situationniste*. Les situationnistes sont à l'origine de la grande fête de mai 68 à Paris durant laquelle les citoyens prirent la parole en dehors des cadres déterminés par les institutions de la société capitaliste. L'idée principale de Debord peut être résumée dans cette phrase : « Le spectacle en tant qu'indispensable parure des objets » de consommation « est la principale production de la société » capitaliste, en d'autres mots, toute la vie sociale se résume à un spectacle dans lequel nous paradons avec des objets de consommation.

Il faut remonter à l'origine de la société industrielle pour comprendre cet énoncé. L'entraide est à la base des sociétés agraires, et l'artisan, à ces époques, a des rapports directs avec ses clients. Encore aujourd'hui, si vous vivez à la campagne et qu'il y a menace de pluie en temps de fenaison, votre aide sera très appréciée ! Et chez les chasseurs-cueilleurs, la survie du groupe dépend des actions de chacun. Je connais un Indien montagnais accusé de « mal mort » par les siens pour avoir été négligent au cours d'une randonnée de chasse où l'un des leurs a péri. L'anonymat des individus est une des caractéristiques des sociétés industrielles. La production de masse pour la consommation de masse crée cette situation. D'abord, la division des tâches et la mécanisation du travail condamnent l'ouvrier à devenir un robot (voir Chaplin dans *Les temps modernes*). Deuxièmement, des milliers de gens qui ne se connaissent pas arrivent des campagnes pour s'entasser en ville autour des usines, dans des quartiers où les

habitations qu'ils peuvent se payer se ressemblent toutes. Et troisiè-
mement, une fois leur salaire gagné, ils vont le dépenser dans des
magasins offrant tous à peu près les mêmes produits. Ce qui distin-
guera l'individu sera uniquement son pouvoir d'achat. L'individu ne
sera plus apprécié pour ses qualités intrinsèques, mais pour son pou-
voir d'achat. C'est cela l'aliénation capitaliste.

Cet anonymat, en germe au XVIIIe siècle, s'établit et se répand
tout au long du XIXe siècle : on habitue l'individu à penser qu'il n'est
plus qu'un pion sur l'échiquier de l'histoire ; une grande partie se
joue et il en est le pion spectateur. C'est Huygens (1629-1695) qui
invente l'horloge à balancier. Elle permet une connaissance abstraite
de la répétition des cycles, qui sont réduits à des unités de secondes,
de minutes et d'heures, au lieu d'être vécus biologiquement. Au
XVIIIe siècle, le rythme des premières machines des fabriques donne
naissance au vieil adage *Le temps, c'est de l'argent.* L'idée de progrès est
liée à cette conscience abstraite du temps qui permet de mesurer le
rendement à la minute près. De l'idée de progrès découle le concept
du sens de l'histoire. Montesquieu et Voltaire ont sensibilisé leurs
contemporains à la nécessité de l'histoire. Winckelman et la passion
des ruines après 1750 intensifieront ce goût qu'Hegel érigera en
dogme. L'idée du progrès dans l'histoire va devenir la justification
philosophique suprême. Il faudra dorénavant aller dans le sens de
l'histoire : c'est là une nécessité historique. Les romantiques vont
inventer le drame historique, repris dans les théâtres de foire et les
cirques, où l'on pourra voir la reconstitution des grands faits histo-
riques avec plus de trois cents figurants. Les gens vont s'habituer à
vivre leur histoire en spectacle, ou plutôt à la légimation de celle-
ci, car elle aura toujours été décidée par les dirigeants.

Comment la société industrielle a-t-elle réussi à nous faire vivre
notre vie sous la forme d'un spectacle ? Par le sens de la nécessité
historique, mais aussi par des moyens concrets comme l'invention des
parcs d'amusement. Le sens de la fête change au XVIIIe siècle. La fête
payante va supplanter la kermesse ou fête de quartier. À une société
de masse vont peu à peu correspondre des loisirs de masse, organisés
par des spécialistes. L'Angleterre a connu la république du temps de
Cromwell. Des seigneurs vont mettre en location leurs jardins. Un
des premiers est le Vauxhall Gardens de Londres, ouvert au public

vers 1670 et décoré par Hogarth et ses amis vers 1730. Le terme *vauxhall* va devenir générique : le Tivoli de Copenhague, ouvert en 1843, est un *vauxhall*. C'est dans les *vauxhalls* que s'établit le mélange des classes. En réalité, c'est là où la bourgeoisie veut en mettre plein la vue à l'aristocratie ! Le paraître devient très important ; les gens fréquentent ces lieux pour montrer leurs beaux costumes et se faire remarquer. Le décor des lieux est aussi très important : il crée l'ambiance. On y trouve un kiosque central pour l'orchestre entouré de cabinets particuliers, ouverts à la vue de tous, où l'on sert les repas. Il y a aussi les allées pour se pavaner, divers lieux de spectacles, une salle de danse, une galerie de peintures et de sculptures, et des emplacements pour des boutiques d'objets de luxe. Le public adore les bals masqués, où l'on peut jouer les rôles qu'on désire. Les *vauxhalls* de Londres sont les ancêtres des jardins d'illusion si populaires dans la seconde moitié du XVIIIᵉ siècle. On a besoin d'y jouer sa vie en terre d'illusion, comme Marie-Antoinette dans sa bergerie, puisque la réalité quotidienne est devenue si... matérialiste !

Dans la galerie d'art du Vauxhall de Londres, il y avait un grand tableau (12' x 14') représentant la reddition de Montréal devant le général Amherst. Au début du XIXᵉ siècle se répand la mode des panoramas et dioramas. Un grand nombre de ceux-ci représentent des batailles et autres moments historiques. Au Surrey Gardens de Londres, comme décor de feux d'artifice, on construit des reconstitutions tridimensionnelles presque grandeur nature du Vieux-Londres, du Vieux-Rome, etc., que le public peut admirer de loin mais qu'il ne peut visiter. Puis, apparaîtront des reconstitutions dans lesquelles le visiteur pourra se promener : la rue du Caire, les quartiers de la Cashba, le palais du Bey de Tunis, l'histoire de l'architecture de Charles Garnier, des troglodytes aux jardins d'illusion, les Venise d'Imre Kiralfy à Londres, à Paris et à Vienne, les Vieux-Vienne, Vieux-Bruxelles, Vieux-Paris de Robida à l'Expo 1900, etc.

Publicité et lieux thématisés

Cette mise en situation dans des ambiances de rêve est le principe même de la publicité. Plusieurs de ces environnements sont créés à l'occasion des expositions universelles. Celles-ci ont pour

fonction première de publiciser les produits des industries de chaque pays qui y participe. Et c'est la zone d'amusement, faite avant tout de reconstitutions historiques, qui permet à ces expositions de ne pas faire faillite. Les affiches et les panneaux publicitaires vont s'inspirer de ces décors de rêve, les étalages et les vitrines des magasins aussi ! Le principe de la publicité est simple : Vendez du rêve en même temps que le produit ! L'acheteur arborant les produits achetés signifie à autrui qu'il a acquis aussi une partie du rêve annoncé. Et c'est pourquoi on s'ennuie quelquefois des bonnes annonces publicitaires. C'est le pouvoir d'achat qui détermine l'apparence sociale et les lieux de rencontre deviennent souvent des scènes où l'on se donne en spectacle et où l'on exhibe son pouvoir économique. Dans une société de consommation de masse, nous sommes devenus des éléments quantifiables. J'ai demandé à John Powles, commissaire du pavillon du Canada à l'Expo internationale de Tsukuba en 1985, comment il avait conçu son pavillon. Après m'avoir vanté son studio de télévision et son salon des VIP, il me dit : « L'Expo attend 20 millions de visiteurs. Je dois en attirer 10 %, soit 2 millions. L'Expo dure 184 jours de 12 heures, soit 2 208 heures. Je dispose d'un espace de X pieds carrés et dois donc imaginer un système qui permette à 9 000 personnes à l'heure de circuler dans cet espace. »

Ce genre de lieux thématisés et publicitaires trouve sa quintessence au West Edmonton Mall en Alberta, cette fausse ville destinée à l'amusement et à la consommation. Construit en périphérie de la ville, le *Mall*, inauguré en 1984, a eu comme premier effet de réduire à néant les activités du centre-ville, attirant chez lui toute la clientèle. À l'intérieur de cet édifice de 5 millions de pieds carrés, on trouve : 400 magasins, 40 restaurants, un lac dans lequel circulent 4 sous-marins, 1 zoo et plusieurs volières, 1 parc d'amusement, 1 parc aquatique avec des vagues de 6 pieds de hauteur, 1 golf, 1 patinoire pour professionnels, la reconstitution d'un quartier de La Nouvelle-Orléans, la « Bourbon Street » avec ses 23 clubs de nuit, l'« Europa Boulevard » avec ses 23 boutiques de luxe les plus renommées au monde, etc. Il y a aussi le *Fantasy Land Hotel* avec chambres et étages thématisés : Empire romain, Japon, Polynésie, Hollywood 1950, Safari texan, etc. L'Edmonton Mall a très vite pénétré l'imaginaire collectif. On y tourne des films et il a servi de cadre à l'action

des héros d'*Alpha Flight*, une bande dessinée du Marvel Comics Group.

L'esthétique généralisée

J'ai écrit en mai 1989 (voir annexe B) que le Edmonton Mall pouvait être considéré comme un nouveau lieu de loisirs éducatifs, comme le Gateshead's Metro Center de Londres, le Forum des Halles de Paris, les places Alexis Nihon, Complexe Desjardins et Montréal Trust à Montréal, etc. Pour expliquer cela, il me faut revenir sur le concept de culture du consommateur décrit par Michael Featherstone. Celui-ci assimile ce concept au postmodernisme et le voit comme la logique culturelle du troisième stade du capitalisme. Pourquoi troisième stade ? À cause des nouvelles possibilités technologiques ! Au Japon, un client peut se dessiner un vêtement à l'aide d'un logiciel : il choisit ses tissus, une machine prend ses mesures, coupe, assemble, coud les morceaux et lui livre le produit fini en une heure. Un tailleur est là pour les petites retouches ! Fiction ou réalité ? On n'achète plus des jeans, de nos jours, mais des Levi's, des Lee ou des Buffalo. Nous achetons d'abord des marques ! Les grands magasins sont devenus des espaces de location pour les divers produits des compagnies de renom. La production de masse s'est diversifiée pour combler le plus grand nombre de besoins du consommateur suscités par les médias de masse, la publicité, la télévision, le cinéma. On peut dire que tout est culturel parce que tous les gens de la planète — à part un tout petit nombre d'aborigènes — sont rejoints par la publicité.

La multiplication des produits de consommation, des lieux pour les écouler et l'omniprésence de la publicité dans nos vies créent la culture du consommateur, grâce aux nouvelles technologies et aux systèmes d'information. Mais en résulte-t-il, comme le prétend Featherstone, l'effacement des frontières entre art et vie de tous les jours, l'écroulement des distinctions entre culture élitiste et culture populaire, et l'esthétisation généralisée de la vie ? Cela est difficile à affirmer pour le moment ! Dans un avenir rapproché, je dirais : « Oui ! » D'une part, les œuvres ou événements artistiques qu'on

publicise à la télévision laissent dans la mémoire le souvenir de modes passagères. D'autre part, chaque individu, y compris le clochard, devient de plus en plus soucieux de son *look*, ce qui veut dire sentiment de la nécessité d'une forme d'esthétique personnelle. Il demeure certain que l'élite cherchera toujours à se distinguer, mais pour ce faire, au lieu de valoriser l'art, elle désirera s'approprier la toute fine pointe des richesses et de l'équipement technique en réalité virtuelle.

Cette esthétisation généralisée est-elle profonde ou factice ? Elle est profonde dans la mesure où elle transforme la vie des gens, factice dans la mesure où il y a toujours des modèles imposés par des producteurs de marques. Nous évoluons dans les environnements artificiels de la société du spectacle, qui dispose d'une pléthore de moyens techniques dont l'usage se généralise. Il suffit de penser aux attractions du Futuroscope de Poitiers, en France, et à celles des multiples expositions thématiques au Japon depuis Tsukuba. Mais par contre, l'intérêt de cet équipement est qu'il requiert une grande variété de savoirs et un travail d'équipe où les cadres hiérarchiques traditionnels sont abolis. Y a-t-il, dans cette déhiérarchisation, cette démonopolisation des savoirs, une plate-forme pour de nouvelles aventures culturelles ? Je le croirais !

Le loisir éducatif

L'idée d'accoler les mots *loisir* et *éducatif* vient du fait que nous disposons de moins en moins de temps et qu'il faut joindre l'utile à l'agréable. La première étape de la civilisation des loisirs est le chômage forcé et ce qui en résulte, le travail au noir et le prosumérisme. Le travail est maintenant morcelé en un très grand nombre de petites tâches qui nous prennent du temps. Durant les années soixante, on opposait loisir et travail. On ne le fait plus, depuis la redécouverte du jeu comme outil indispensable d'apprentissage. À Silicone Valley, on paie les employés pour qu'ils jouent afin de donner un meilleur rendement. L'attitude ludique est le moteur de la prochaine civilisation.

J'ai créé l'expression *nouveaux lieux de loisirs éducatifs* pour montrer que, au-delà des musées et parcs d'amusement, institutions toutes

deux créées avec l'avènement de la société industrielle, il existait une sorte de zone expérimentale où prenaient place de nouvelles formes d'acquisition des savoirs. J'ignorais alors que les Américains l'appelaient — ou allaient l'appeler — l'« *edu-leisure* », l'« *edu-tainment* » (de *educational leisure* et *educational entertainment*). Mais ces termes, pour un grand nombre d'entre eux, désignent avant tout une nouvelle façon d'aborder le marché. Une partie de mon travail consiste à concevoir de nouveaux lieux de loisirs éducatifs. On me demande de concevoir une aire d'amusement pour un futur centre commercial. On m'explique que toute l'Amérique est quadrillée et que, à chaque intersection, il y a un centre commercial, et que ce quadrillage est de plus en plus petit, et qu'il faut trouver du nouveau pour attirer la clientèle, thématiser de façon différente, inventer des jeux, etc. Le West Edmonton Mall a été conçu avec la conviction que l'attitude ludique pouvait devenir la base d'une nouvelle forme de mise en marché.

J'imagine les nouveaux lieux de loisirs éducatifs comme des laboratoires-écoles destinés à stimuler l'expression de la créativité populaire. Je sais bien que, dans un centre commercial, celle-ci est orientée vers un but bien précis et que, dans les musées de sciences, technologies et/ou civilisations, nous sommes plus libre, même si on tente encore d'y faire passer certains messages. Mais je crois, comme Nycole Paquin, que nous sommes *notre* civilisation, même si chacun de nous n'y a pas le même pouvoir d'intervention. Nous en sommes, et il faut voir comment on peut y interagir et nous y sentir en accord avec nous-mêmes.

J'ai choisi de travailler sur le plan des moyens d'éveil de la créativité populaire. Très critique par rapport à l'esprit matérialiste de notre société, je me dis que les sociétés, comme les humains, ont les qualités de leurs défauts, et vice versa. Aussi, je recherche tout ce qui peut stimuler mes aspirations dans ce qui existe... et je trouve ! Par exemple : les gens de Disney World, dans le dernier pavillon construit au EPCOT Center, celui de la Santé, ont intensifié comme jamais la participation active des gens. Vous pédalez sur une bicyclette fixe et, devant vous, un grand écran incurvé vous donne l'impression d'y pénétrer. Vous disposez d'un grand nombre de programmes. Vous choisissez la ville que vous désirez visiter, et les rues défilent selon la façon dont vous conduisez la bicyclette. Vous voulez plus de

fantaisie ? On vous offre de traverser un immense labyrinthe rempli de surprises ! Et il y a, toujours dans ce pavillon, les jeux de perception incluant plusieurs personnes, que l'on retrouve dans les musées de science, mais que l'on a dramatisés et perfectionnés grâce à des moyens financiers dont ne disposent pas les musées. Les thématisations aussi sont intéressantes à examiner et à travailler, toujours dans cet esprit de participation du public.

Tout le domaine du virtuel est à explorer. Par exemple, ce spectacle multimédia de Michel Lemieux et Victor Pilon, *Grand hôtel des étrangers*, présenté au Musée d'art contemporain de Montréal, en septembre 1995. On y voyait le corps astral d'un individu sortir de son corps charnel et prendre les formes des méandres de sa pensée. Il revit sa vie. C'est un tout petit enfant qui peu à peu devient immense, occupe toute la scène, en trois dimensions, d'une façon hallucinante. Inspiré d'une technique de jeux de miroirs utilisée au XIXe siècle appelée *Pepper's Ghost*, combinée à la précision d'une projection cinématographique assistée par ordinateur, on trouve dans ce spectacle des effets encore inégalés ! Cette technique, utilisée par Bob Rogers dans son *Spirit Lodge*, a été la raison de l'immense succès du pavillon GM à l'Expo 1986 de Vancouver. Comment pourrait-on combiner ce savoir à des environnements où le visiteur pourrait interagir avec l'image, comme pour l'immense visage de Catherine Ikam (*L'autre*, 1992), vu à l'expo Images du Futur 1993, dans le Vieux-Port de Montréal ? Certains prétendent que le virtuel sera l'aliénation suprême, la nouvelle drogue qui nous fera perdre le contact avec la réalité. Cela est possible, mais je crois par ailleurs que le virtuel nous sensibilisera à la conscience de l'immatériel, à de nouvelles façons de percevoir qui vont modifier, à la longue, les fondements de notre société matérialiste. Le West Edmonton Mall est un nouveau lieu de loisirs éducatifs dans la mesure où je le conçois comme un laboratoire expérimental d'apprentissage par le jeu.

La créativité populaire

Constant Nieuwenhuis, avec son projet de la *New Babylon*, a été un maître à penser pour moi, comme je le laissais entendre au tout début du présent ouvrage. Constant a d'abord été connu dans les

milieux artisti-ques comme fondateur, en 1948, avec Corneille, Appel et d'autres du « Groupe expérimental » d'Amsterdam, qui devait devenir en 1949 l'« Internationale des artistes expérimentaux », COBRA (COpenhague-BRuxelles-Amsterdam). Dans le manifeste qu'il écrivit en 1948 dans le premier numéro de la revue *Reflex*, organe officiel du groupe, Constant proclamait la nécessité d'un art populaire en soulignant qu'un « art populaire n'est pas nécessairement un art qui réponde aux normes établies par le peuple parce que le peuple ne s'attend à rien d'autre que ce avec quoi il a été élevé ». L'art populaire était pour lui « cette expression de la vie qui est nourrie exclusivement par un élan naturel à exprimer la vie ». « L'art populaire, écrivait-il, ne résout pas le problème de mettre de l'avant un concept préexistant de beauté et ne reconnaît d'autre règle que l'expressivité qui crée spontanément ce que l'intuition dicte. » Il ajoutait :

> La masse [...] ne connaît pas encore ses propres possibilités créa-
> trices [...]. Le spectateur, dont le rôle dans notre culture jusqu'à
> maintenant a été exclusivement passif, se verra impliquer doré-
> navant dans le processus même de la création. Et l'échange entre
> le créateur et le spectateur influencera l'art de notre époque d'une
> manière puissante qui stimulera la naissance d'une créativité popu-
> laire [où] l'acte créateur sera beaucoup plus important que le
> produit final.

Constant devait par la suite participer à la fondation du mouve-ment de l'« Internationale Situationniste ». On le considère aussi comme le mentor des Provos d'Amsterdam (1965-1967). Durant les années soixante et soixante-dix, tous ceux qui travaillaient à l'éclo-sion de la créativité populaire souhaitaient avant tout laisser le spec-tateur libre de ses choix. Le groupe anglais Archigram avait conçu, pour son projet d'animation des villes de régions « Instant City » (1969), de l'équipement dotant le public de tout ce dont il avait besoin pour s'exprimer et communiquer. À Paris, un tel équipement fut installé de façon permanente dans les infrastructures des aires de loisirs de la Place de la Défense. Malheureusement, à peu près personne ne s'en est servi, ce qui confirmait, comme l'avait écrit Constant, que « le peuple ne s'attend à rien d'autre que ce avec quoi il a été élevé » ! Il semblait que le « peuple » avait besoin de théma-tiques pour réagir.

C'est dans cet esprit que j'ai conçu et réalisé l'environnement-spectacle *Vive la rue Saint-Denis !* en 1971 comme proposition à laquelle les gens pourraient réagir. Je voulais sensibiliser les gens de chaque quartier à leur environnement pour qu'ils interviennent à l'intérieur des comités de citoyens. Nous (avec mes amis et étudiants) avions pris en photos, diapos et film 16 mm toutes les habitations, commerces et panneaux publicitaires de la rue Saint-Denis à Montréal. Dans une première salle, un diaporama était projeté sur cinq écrans, puis les gens passaient par un labyrinthe où il y avait un jeu de reconnaissance des coins de rues au moyen de grandes photos, et débouchaient dans une troisième salle où un film relatait l'histoire d'une vie sur la rue Saint-Denis, de la naissance à la mort. Ensuite, les gens étaient interviewés sur vidéo pour s'exprimer sur ce qu'ils aimaient et détestaient de la rue Saint-Denis. Nous souhaitions présenter de nouveau l'environnement-spectacle dans d'autres centres communautaires, puis un autre, en en modifiant chaque fois le contenu selon les observations des gens, créant ainsi une sorte d'animation globale. Malheureusement, les rapports avec la Ville et la commission scolaire (CECM), qui géraient conjointement les centres communautaires, furent à ce point difficiles que nous avons dû abandonner. Par contre, la formule de l'« œuvre dite d'animation » eut du succès. Plusieurs groupes y recoururent, dont celui de Francyne Larivée et sa *Chambre nuptiale* présentée durant 56 jours au pavillon « Québec, arts et société » à Terre des Hommes en 1977[1]. Cette fois-ci, le thème — la dénonciation de l'aliénation de la femme au foyer — était volontairement provocant et il a suscité toutes sortes de réactions chez les 20 000 visiteurs. En 1979, cette œuvre fut représentée au Musée d'art contemporain de Montréal, en même temps que le *Dinner Party* de Judith Chicago et une exposition de peintures et de sculptures de femmes organisée par Rose-Marie Arbour. La *Chambre nuptiale* était isolée, à l'étroit dans une petite salle — même si l'esthéticien français Mikel Dufrenne, de passage à Montréal, avait affirmé que c'était l'œuvre la plus importante — et l'on avait donné à Judith Chicago la place d'honneur !

1. Pour la définition de l'œuvre dite d'animation, voir mon article « La chambre nuptiale, une œuvre d'animation », paru dans le journal *Le Jour*, Montréal, 9 septembre 1977.

Encore une fois, l'œuvre d'art, extérieure au spectateur, triomphait sur celle qui voulait l'impliquer, et nous étions revenus à la contemplation de l'œuvre géniale à « voir ». Il n'est pas question ici de discréditer les qualités du *Dinner Party*, mais de constater qu'au musée le mythe de l'art est plus fort que toutes les recherches tendant à l'abolir.

Retrouver l'esth-éthique

L'art brime la créativité des gens. Les artistes sont tenus d'obéir à certaines modes. Ils en sont plus ou moins conscients, car cela veut dire obéir à l'état actuel des recherches sur le « *statement about forms* » et ses corollaires. Et les spectateurs doivent adopter les vues de l'élite s'ils ne veulent pas être « déclassifiés », considérés comme béotiens, incultes ou bornés. Pourtant, l'essentiel n'est-il pas de ressentir avant de juger ; le sentiment avant le rationnel. Et cela est vrai pour tout dans la vie. Avez-vous déjà remarqué que le *Je pense, donc je suis* de Descartes ramène toujours à l'ego de l'individu, alors que le ressenti implique d'abord une communication avec ce qui nous entoure ?

Le mot *art* est entré dans nos mœurs. Je ne crois pas qu'il disparaîtra du jour au lendemain, mais qu'il va peu à peu reprendre son sens originel, celui d'une habileté particulière concernant tous les domaines de la vie. Quand on parle du « Grand Art », on pense tout de suite aux chefs-d'œuvre incontestés du génie humain. Cela vient de notre éducation depuis trois siècles. En réalité, selon moi, ce n'est pas principalement aux chefs-d'œuvre de certains grands maîtres qu'on se réfère dans ces moments-là, mais à l'incroyable faculté d'abandon de l'esprit humain à… l'intuition, à ce qui peut nous bouffer pour nous ressusciter, à l'« imagination mystique » (sans connotation religieuse), selon Gilbert Durand. C'est cela qui nous enchante, parce que accepter de vouloir s'abandonner consciemment est ce qui semble le plus difficile aux humains actuels. Et nous entrons alors en contact avec des archétypes qui nous dépassent et qu'on ne peut encore rationaliser, comme des sortes de grandes lois de l'Univers, nous incluant, semblant venir du plus profond de nous-mêmes et de l'espace intersidéral en même temps. David Bohm donne l'exemple d'une boule de papier chiffonné qui s'élargit et

tend à se déployer pour retrouver sa forme de départ. C'est une allégorie de sa théorie de l'univers en expansion (*unfolding*). La feuille de papier est remplie de messages : ce sont les lois cosmiques régissant le chaos, un Univers de significations bien constitué qui se révèle peu à peu à mesure qu'il se déploie. Ainsi en est-il de l'intuition : tout est déjà là. Il n'y a qu'à s'abandonner pour que ça se déploie ! L'art pris dans ce sens (ou les œuvres d'expression esthétique) résulte avant tout d'un travail énergétique cosmique ne pouvant exister que s'il y a transformation de soi, c'est-à-dire de la conscience ressentie de la relation entre les différentes vibrations des qualités énergétiques de celui qui donne et de celui qui reçoit.

Il s'agit de *transformer l'esthétique en esth-éthique*, dit Roberto Barbanti, de faire en sorte que l'éthique prime l'esthétique, c'est-à-dire que la recherche de la beauté soit primordiale[2]. Il cite Beuys : « La beauté, c'est l'éclat du vrai. » Il nous invite à reconsidérer les transcendantaux de saint Bonaventure (1250), l'unité, la vérité, la bonté, la beauté, à la lumière des découvertes de la physique contemporaine, nous rappelant que le beau est le substrat des trois autres. Et cela devrait nous amener — c'est moi qui l'ajoute — à reconsidérer aussi les principes de la géométrie sacrée !

Barbanti est farouchement opposé la « mégalomanie improductiviste » du système actuel.

> L'art est synonyme du faire, et le faire est à son tour synonyme d'œuvre [...]. À cet axiome, rien n'échappe. Il n'y a pas de critique ou d'historien de l'art [...] qui ne fasse pas de l'œuvre, du produit, le centre de son univers [...] *Une position qui propose une attitude radicalement antiproductiviste ne peut même pas faire scandale : elle est tout simplement inconcevable.* [...] La productivité créatrice de l'artiste aujourd'hui n'est rien d'autre que la mauvaise copie de l'obtuse productivité sociale : enlisée dans une consommation pathologique et sans autre fin qu'elle-même. [...] Ce que les artistes doivent faire aujourd'hui, c'est apprendre à écouter le monde pour nous le faire à nouveau entendre. Rien d'autre. [...] Réussirons-nous dans ce défi : être à même de ne pas laisser

2. Roberto Barbanti, « Saint François d'Assise, Marcel Duchamp et l'art contemporain », *Ligeia, dossiers sur l'Art,* Paris, n°ˢ 15-16, octobre 1994-juin 1995, p. 7-28.

de traces ? En nous redécouvrant contemplatifs et non pas actifs.

Barbanti est compositeur. Il dénonce les théoriciens de l'esthétisation généralisée de la vie comme Michel Maffesoli, Gianni Vattimio, Luc Ferry, Michel Onfray, et j'ajoute Michael Featherstone. Il leur reproche de ne pas dépasser la « spectacularisation » de la société, décrite par Debord. Et je suis d'accord ! Si je m'intéresse aux environnements simulés des parcs d'amusement et des centres commerciaux, c'est uniquement parce que je les considère comme des laboratoires, des formes expérimentales de théâtre à participation active du public, qui incitent les spectateurs à devenir acteurs ou « viveurs », même s'il s'agit d'acheter du loisir empaqueté et des biens de consommation. Je me veux réaliste. Je considère qu'il y a là un champ d'action provisoire, que les excès de la société du spectacle vont entraîner sa propre perte, et qu'on arrivera à cette époque de la société de création aux actions esthétiques éphémères dont rêve Barbanti, et auxquelles s'affairent déjà un bon nombre de pionniers.

II

Pour une société de services

Pour bien situer l'aventure du futur, il convient de considérer dans quel genre de société on désire vivre, d'envisager comment pourrait être cette société de création. Les individus sont la seule ressource dont nous disposons à profusion, ai-je déjà affirmé en reprenant Fritjof Capra. Il faut utiliser cette énergie. Cela veut dire une pratique de plein emploi. L'éthique sociale actuelle veut que les gouvernements se préoccupent d'augmenter le nombre d'emplois disponibles, mais sans s'occuper de savoir si ces emplois sont productifs ou non. Le travail productif est celui qui satisfait les besoins de l'ensemble de la population. Cela n'a rien à voir intrinsèquement avec l'augmentation du produit national brut. Serge Mongeau écrit : « Le travail qui produit des biens de consommation superflus ou des armes de guerre est mauvais et inutile. Le travail qui s'appuie sur des besoins faux, qui manipule, exploite ou dégrade est mauvais ou inutile. Le travail qui blesse l'environnement et rend le monde laid est mauvais et inutile[1]. » Et j'ajoute : le travail dont le seul but est l'accroissement du capital sans préoccupations écologiques et sociales est mauvais et inutile. Le travail productif doit avoir un sens pour celui qui le fait. La créativité, c'est avant tout trouver un sens à ce qu'on fait. Et chacun devrait avoir le droit et la liberté d'être créatif s'il veut être heureux. Dans nos cités dont la puissance et la fierté se calculent au nombre de gratte-ciel, il faudra redéfinir complètement

1. Serge Mongeau, *La simplicité volontaire,* Montréal, Québec/Amérique, 1985, p. 94.

ce qu'on appelle le travail productif. Vœux pieux, direz-vous ? Non, dans la mesure où l'on a le libre choix de ne pas entrer dans le jeu de la société de consommation, en adhérant aux principes de la « simplicité volontaire ».

La simplicité volontaire

Cette façon de vivre, énoncée dès 1936 par Richard Gregg, un disciple de Gandhi, correspond aux aspirations d'un grand nombre de gens aujourd'hui. Plusieurs auteurs ont écrit là-dessus : E. F. Schumacher[2], Duane S. Elgin[3], Serge Mongeau, Malie Montagutelli[4], etc. Il s'agit tout simplement de se libérer du superflu pour accéder à l'essentiel. Malie Montagutelli écrit :

> Nous sommes tous des consommateurs, la simplicité de vie affecte en premier lieu la consommation. Elle établit un niveau de consommation. La consommation est le moyen par lequel chaque individu peut affecter la vie économique de la société [...] La première chose que je peux faire pour diminuer ma participation à l'exploitation des gens est de vivre simplement[5].

Mongeau, pour sa part, propose quatre principes de base : la qualité versus la quantité, la solidarité versus l'individualisme, la participation versus la compétition, l'autonomie *versus* la dépendance, principes qu'il applique aux domaines suivants : consommation générale, alimentation, travail, santé, logement, loisirs, transport et recyclage. Pour savoir où l'on se situe dans la perspective de la « simplicité volontaire », Montagutelli propose de répondre aux quatre questions suivantes :

> 1. Mon cadre de vie, ce que je possède et ce que j'achète tendent-ils à développer l'activité, la participation, l'autonomie, ou bien plutôt la passivité et la dépendance ?

2. E. F. Schumacher, *Small is Beautiful : une société à la mesure de l'homme,* Paris, Stock, 1978.
3. Duane S. Elgin, *Voluntary Simplicity,* New York, W. Morrow, 1981.
4. Malie Montagutalli, *La simplicité volontaire*, Paris, Chiron, 1986.
5. *Ibid.,* p. 18.

2. Mes achats, ma consommation dans son ensemble sont-ils destinés à satisfaire des besoins réels, ou bien est-ce que j'achète souvent sans besoin précis ?

3. Dans quelles proportions mon activité professionnelle et mon style de vie sont-ils dépendants du crédit et des dépenses d'entretien et de réparation, et liés aux autres en général ?

4. Est-ce que je m'inquiète de l'impact que peut avoir ma consommation sur les autres et sur la planète[6] ?

Est-ce dire que je ne pourrai plus louer des cassettes vidéo, aller dans des centres commerciaux ou visiter Euro-Disney ? Il ne faut pas délirer ! Il s'agit des principes généraux d'une « ascèse joyeuse ». La vie est ce qu'elle est. L'important est de comprendre qu'une transformation des mentalités est en train de se faire et qu'on peut participer à cette transformation. Pour satisfaire les besoins fondamentaux des êtres humains, le travail doit répondre aux trois règles suivantes : être utile à la société ; contribuer à l'épanouissement de chaque travailleur ; s'intégrer harmonieusement dans l'écosystème. L'artiste plasticien est souvent une personne qui a choisi de vivre modestement afin de préserver sa liberté. Il est en général un bon bricoleur qui n'a pas de difficultés à s'autosuffire. Le problème est que, sans le savoir, il vit le mythe du génie, c'est-à-dire qu'il s'attend à être reconnu et à ce que l'État et les collectionneurs lui achètent ses œuvres. Si la véritable fonction de l'art est d'être dans les caves de musées, il y a peut-être lieu qu'il s'interroge sur la pertinence de son apport social et de ses aspirations. Chaque artiste doit trouver son équilibre dans le rapport qu'il entretient avec la société dans ce contexte de remise en question de ladite « société de consommation ».

Rendre service est honorable

Alvin Toffler dit aux gouvernements : Cessez d'entretenir les entreprises moribondes de la société industrielle ; les emplois aujourd'hui sont générés par des technologies impliquant l'informatique et l'immense domaine des services. Le mot *service* est issu du latin

6. *Ibid.*, p. 56.

servitium qui veut dire « condition d'esclave ». C'est sans doute la raison pour laquelle, en Occident, on a toujours dévalorisé les gens de service. Il est évident qu'il faudra tout faire pour que dans nos esprits l'idée de service soit valorisée, car dans l'avenir immédiat l'essentiel des rapports humains sera (et est déjà) déterminé par la qualité des services que les gens se rendront entre eux. Les médecins sont des êtres de service qui n'ont pas encore compris la nature psychologique de leur fonction ! *Il n'y a pas de service dans lequel on ne puisse être créatif.* Cela s'exprime dans la joie manifestée par l'individu qui exécute un travail choisi ou accepté. Les gens recherchent les hommes ou les femmes joviaux et fonctionnels. Et tout le monde est heureux au restaurant quand le serveur ou la serveuse crée par son esprit une ambiance de gaieté. C'est notre attitude de morosité à l'égard du travail, conséquence de l'époque industrielle, qu'il faut changer, et notre attitude de supériorité (la conscience de notre pouvoir d'achat) par rapport aux gens qui exécutent ces tâches. Dans les sociétés tribales africaines, les travaux de groupe sont faits en chantant, et les Bretons nous ont laissé un grand nombre de chansons de marins. Le travail peut devenir un jeu. Le travail est un jeu pour l'esprit créatif.

La créativité pour Thierry Gaudin n'est pas uniquement le fait d'actes individuels. Elle doit se développer dans de nouvelles institutions, entreprises, associations ou organisations de toutes sortes. Gaudin croit que l'avenir est à la multiplication des petites entreprises basées sur un ou deux talents novateurs et associées à des infrastructures les rendant multinationales. Il croit que les grandes multinationales vont tôt ou tard être remplacées par la cohorte de ces petites entreprises et que les nouvelles technologies (automation et communication) vont ramener l'industrie à son sens originel, soit d'être un mode d'organisation sociale permettant à la créativité de chacun de donner sa pleine mesure. Il soutient que ces petites entreprises seront les prochains lieux de socialisation de l'avenir. Et dans l'immédiat, pour aider à leur établissement, il propose un « programme d'humanisme industriel » à deux volets favorisant l'accès au financement et à l'information. Pour le financement, il donne l'exemple de la Banque Grameen du Bangladesh, et dans le second cas, celui des « 165 laboratoires régionaux japonais, qui ont pour

préfecture, [de donner] l'information et le soutien technique aux petites entreprises[7] ».

La créativité, on la trouve aussi dans les « communautés intentionnelles[8] ». Dans nos sociétés occidentales, il est de plus en plus difficile de développer un sentiment d'appartenance à une communauté et l'assurance de pouvoir compter sur les gens qui nous entourent. C'est pour y remédier qu'un nombre grandissant de gens se regroupent pour vivre ensemble certaines expériences et créer de nouveaux modes de vie qui leur conviennent. Les formes de ces communautés peuvent varier à l'infini selon les intentions de ceux qui les fondent, de la commune où l'on partage tout à la coopérative d'alimentation, ou la compagnie de troc par laquelle on échange marchandises et services.

On peut dire que de telles pratiques ont toujours existé parmi les insatisfaits de l'ordre social prédominant. Jean-Jacques Wunenberger[9] en énumère un grand nombre qu'il qualifie d'« utopies d'alternance » : les communautés pythagoriciennes, stoïciennes, cyniques ; les Esséniens, les groupements charismatiques des premiers temps de la chrétienté, les ordres religieux du Moyen Âge ; les Levellers, Ranters, Quakers du XVIIe siècle en Angleterre. On peut y ajouter les différentes communautés des colons qui émigrèrent en Amérique, les pèlerins de Plymouth, les communautés de Plockhoy et de Labadie, les Eiphrataus, les utopistes du XIXe siècle, la New-Harmony de Robert Owen, les Nouvelles-Icaries d'Étienne Cabet, Oneida, Zoar, Amana, Brookfarm, Hutterian, North American Phalenx, Modern Times, Utopia, etc., et les groupements anarchistes dérivant du socialisme de Proudhon.

David Spangler, un des pionniers de la communauté de Findhorn en Écosse, écrit :

> La quête moderne de la communauté est une quête de notre individualité [...]. L'essence de la communauté est la plénitude.

7. Thierry Gaudin et coll., *2100, récit du prochain siècle*, Paris, Payot, 1930, p. 251.
8. Pour les communautés intentionnelles, voir Corine MacLaughlin et Gordon Davidson, *Les bâtisseurs de l'Aube : des communautés dans un monde en tranformation*, Barret-le-Bas, Le Souffle d'Or, 1985 ; Laird Sandhill, *Communities Directory, a Guide to Cooperative Living, Fellowship for Intentional Community*, Langley (Washington), 1995.
9. Jean-Jacques Wunenberger, *L'utopie ou la crise de l'imaginaire*, Paris, Delarge, 1979.

C'est l'occasion de créer ensemble un art de vivre qui répond à mes besoins et à ceux de l'ensemble plus vaste dont je fais partie. La communauté est une réalité plus profonde au sein de laquelle j'évolue et où j'ai mon être. La communauté est le don que je fais de moi-même, ma participation infinie au monde[10].

Si plusieurs considèrent Findhorn comme la grand-mère des communautés actuelles — en excluant les différents ashrams (Auroville, Puena, Ananda, etc.) et mouvements religieux (Abode, Fondation Lama, etc.) —, le grand-père est peut-être l'Institut Esalen de Big Sur en Californie. « Esalen est un accident, écrit Bryan Lyke, il n'a pas été conçu pour être une communauté, mais quelque chose de merveilleux s'est passé[11] ! » Bryan Lyke est une des 35 personnes qui travaillent et vivent en permanence à Esalen. Fondé en 1962 pour y tenir des conférences, des séminaires et des ateliers touchant au développement du potentiel humain, l'Institut a fait s'y rencontrer de grandes personnalités et généré un nombre imposant de groupes désireux de développer ce qu'ils y avaient appris.

Les communautés intentionnelles se constituent pour inventer de nouvelles pratiques, pour réinventer les usages dans les domaines de l'agriculture, l'alimentation, la santé, l'habitation et l'architecture, le travail et les différents métiers, le transport, l'éducation, la spiritualité et diverses formes d'expression esthétique, etc. On trouve des communautés rurales et urbaines, celles qui vivent sous le même toit ou dans des maisons disséminées sur un terrain commun. Il y a les villages écologiques où chacun a son propre lopin de terre ou, dans les villes, les agglomérations de maisons, les voisinages de quartier ou les édifices à appartements, comme les coopératives d'habitation. Pour la plupart, ces gens vivent selon les principes de la « simplicité volontaire ». Ils constituent la vague de fond de ce que Marilyn Ferguson a nommé en 1980 la « Conspiration des enfants du Verseau » et Paul H. Ray en 1996 les « Créatifs culturels »[12]. On les retrouve dans tous les pays du monde, y compris en Chine et au

10. Corine MacLaughlin et Gordon Davidson, ouvr. cité, p. 25.
11. *Ibid.*, p. 249.
12. Paul H. Ray, *The Integral Culture Survey : a study of the emergence of transformational Values in America*, Sausalito, Institute of Noetic Sciences, 1996.

Japon. Ils ont horreur d'être assimilés au Nouvel Âge, terme à la mode créé par les intérêts mercantilistes de l'économie capitaliste.

Les communautés intentionnelles sont semblables à celles des utopistes du XIXᵉ siècle, dans leur souci du respect de l'autre, de l'égalité, de la non-violence, de la coopération, des relations d'amour et de générosité, de la recherche d'une vie plus simple, proche de la Terre et en harmonie avec la nature. Elles en diffèrent sur le plan de la moralité, des structures juridiques et de l'organisation en un réseau planétaire. Les communautés actuelles témoignent d'une grande souplesse quant aux façons d'aborder la moralité. Les découvertes des spiritualités orientales et des thérapies psychologiques ont remplacé la rigueur des pratiques religieuses du XIXᵉ siècle. L'importance de la structure juridique dans chaque groupe est primordiale pour que personne ne soit lésé. Nous sommes loin du temps des communes hippies (1960-1970), de la génération du *Me, Myself and I*. Un équilibre s'est établi entre les besoins individuels et ceux du groupe. L'expérience des 30 dernières années fait que les groupes sont de mieux en mieux structurés juridiquement, compte tenu de la grande variété des formes d'organisation. Les communautés intentionnelles ne sont pas des sectes. Le respect de la liberté des individus est primordial. Si certaines communautés peuvent avoir été créées autour d'un maître spirituel, il faut se rappeler que le vrai maître respecte la volonté de chacun et encourage avant tout le disciple à être lui-même ! Les communautés intentionnelles ont ceci de différent de toutes celles du passé : elles sont ouvertes à la conscience planétaire. Elles se voient comme autant de petits villages planétaires du « grand village planétaire » dont parlait McLuhan. Elles sont organisées en réseaux branchés sur Internet. Certaines d'entre elles ont longtemps été virtuelles avant de se constituer dans un lieu physique particulier. La circulation de l'information les rend conscientes de ce qui se passe dans les différents groupes ailleurs dans le monde et, de ce fait, on peut considérer qu'elles vont constituer, en étant de plus en plus nombreuses, une solution de rechange solide et structurée au mode de vie de l'hyperconsommation.

Redécouvrir le jeu

Les technopoles sont constituées en général de trois parties : les entreprises *high-tech*, le complexe éducatif et la zone d'habitations et de loisirs. Dans les communautés intentionnelles comme dans les technopoles, on joue beaucoup. La meilleure manière de savoir si on va être bien ensemble, c'est de jouer. Quand on a du plaisir avec des gens, on sait alors qu'on peut s'associer à eux. L'interdisciplinarité réelle ne s'installe que par des expériences de vie commune. On joue à la fois pour se détendre et pour apprendre comment on interagit avec les gens. Richard Schechner[13] énumère trois sortes d'attitudes ludiques : la *maya-lila*, le jeu noir et le jeu performance. Dans le premier cas, il se réfère à l'attitude philosophique des Hindous, pour qui la vie est un grand jeu d'illusions (*maya* : illusion ; *lila* : jeu) avec lesquelles il ne faut pas avoir peur de jouer. Le vivant ne peut être détruit ; il renaît sous de multiples formes. Le jeu noir est celui des névrosés et des délinquants, le jeu avec la mort, jeux de bravade, comme les courses de démolition d'autos, ou inconscients, l'état compulsif du drogué. Enfin, le jeu performance, qui est en tout et toujours une forme d'expression esthétique, est le jeu conscient durant lequel on crée de nouveaux rapports avec ce qui nous entoure.

Le jeu est l'élément clé de la société de création. Il est considéré aujourd'hui comme futile, parce que la société industrielle a eu besoin de faire du travail une vertu cardinale pour justifier l'aliénation des ouvriers. « Le meilleur usage qu'un enfant puisse faire d'un jouet, c'est de le détruire », a déjà écrit Hegel. Selon Jean Piaget, spécialiste des phénomènes d'apprentissage chez l'enfant, le jeu contribue d'une manière importante à la réalisation des opérations mentales chez l'enfant, mais il n'intervient pas au cours de la dernière phase de la pensée, la constitution des opérations formelles. Je suis convaincu qu'on pourra un jour démontrer le contraire. L'attitude ludique est avant tout un état d'esprit d'ouverture qui dispose en même temps à la concentration ! M. Pariset[14], spécialiste

13. Richard Schechner, *The Future of Ritual,* New York, Rutledge, 1993, p. 27-44.
14. M. Pariset et J. M. Albertini, *Jeux et initiations économiques,* Paris, CNRS, 1980, p. 82-84.

des jeux de simulation pour l'initiation aux structures économiques, fait la critique de ses propres méthodes. Il écrit :

> L'efficacité du jeu est particulièrement remarquable au cours d'une séance de formation. Les blocages [...] disparaissent, mais la mémorisation qui en résulte est faible [...] Le joueur a une perception synthétique et globale qui rend malaisés la classification, les découpages plus analytiques et la présentation logique.
> [...]
> La deuxième déficience est relative à sa capacité d'ouverture. À tout moment, il peut fort bien se fermer sur lui-même.
> [...]
> À l'intérieur du jeu, les joueurs progressent dans le sens désiré [...] Mais, une fois le jeu terminé, ils peuvent fort bien reprendre leurs anciens comportements et se révéler incapables d'utiliser leur nouvel acquis dans leurs pratiques.

Le jeu comme mode d'apprentissage va continuer à rencontrer un grand nombre de réticences liées à la philosophie et aux considérations économiques de la société industrielle. Mais cette étape va être dépassée : l'ordinateur nous y conduit. On peut objecter à M. Pariset qu'il existe plusieurs types de jeux stimulant les analyses et les présentations logiques, et son deuxième argument, la fermeture sur soi, peut survenir avec n'importe quel système d'enseignement. D'ailleurs, lui-même donne des éléments de solution : le recours à l'audiovisuel dans le premier cas, et en ce qui concerne le passage avec la vie « réelle », le fait de prévoir une étape particulière où ce passage est envisagé, comme « dans les jeux Éco-firme et Éco-circuit ».

La mode actuelle de recourir au jeu pour la formation remonte à la guerre de 1939-1945 : les pilotes d'avion apprenaient à voler sur le *Link Trainer*, une cabine de pilotage simulé. Le simulateur de vol pour les *Boeing 727* a coûté un million et demi de dollars en 1969. L'ATS Aerospace de Saint-Bruno, près de Montréal, est une des plus importantes compagnies au monde de conception et de fabrication de simulateurs de tours de contrôle pour les apprentis contrôleurs aériens. Quant aux jeux de tactique, ils sont très anciens. Le *Wei-Hai* (encerclement) est un jeu de guerre chinois du troisième millénaire avant J.-C., l'ancêtre du jeu de *Go*. On sait que Napoléon et les

Prussiens utilisaient des jeux de simulation avec des cartes et des pions pour élaborer leurs stratégies. En 1963, il y avait 200 schémas de manœuvres opérationnelles répertoriées au Pentagone, écrit Andrew Wilson dans son livre *War Game*[15] et ce chiffre devrait doubler tous les deux ans, selon lui. Pour la majorité des Nord-Américains, la guerre du Golfe a semblé avoir été une sorte de grand jeu d'arcades !

L'industrie s'est intéressée très tôt aux jeux de simulation. Dès 1956, l'American Management Association demande à F. M. Riccardi de concevoir le premier « jeu d'affaires », le *Top Management Decision Simulation* sur IBM 650. Dans le domaine des affaires, il y a deux types de jeux de simulation : les jeux théoriques s'appuyant sur les calculs d'un ordinateur et les jeux pratiques, avec participation physique des acteurs, comme les simulations boursières. Les simulations de gestion pour le perfectionnement des cadres ont toujours eu beaucoup de succès. Le jeu *Esso* servait, en 1968 aux État-Unis, à initier tous les étudiants des écoles commerciales aux différents types de transactions. Considérons aussi l'impact qu'a eu sur la majorité d'entre nous, à un moment donné de notre vie, le *Monopoly* de Charles B. Darrow, créé en 1935 pour redonner confiance aux investisseurs. C'est, dans les sociétés capitalistes, le premier de tous les jeux de société. En 1964, 20 millions d'exemplaires avaient été vendus et il était traduit en 17 langues[16]. C'est en 1962 qu'en éducation, on vit apparaître le premier jeu destiné aux administrateurs d'école, le *Jefferson Township School District* de J.K. Hemphill de l'Université de Columbia et le premier jeu destiné aux enseignants, le *Classroom Simulator*, de B.Y. Kersh, en Oregon, avant d'en arriver aux jeux pour les élèves vers 1967. En géographie, urbanisme et relations internationales, il existe, depuis 1963, un grand nombre de jeux de simulation. Gary Shirts et Clark Abt sont les concepteurs des jeux de simulations les plus connus en Amérique de 1965 à 1975[17].

15. Andrew Wilson, *War Gaming*, Paris, Laffont, 1970.
16. René Alleau, *Dictionnaire des jeux,* Paris, Tchou, 1964.
17. Pour les jeux de simulation en éducation, voir : P. S. Tansey, D. Unwin, *Simulation and Gaming in Education*, London, Methuen, 1969 ; J. L. Taylor, *Les jeux de simulation à l'école*, Tournai, Casterman, 1976.

World Game et jeux coopératifs

Plusieurs ont oublié le *World Game* créé par Buckminster Fuller en 1969, « la première tentative de résolution des problèmes de toute la planète », écrit Gene Youngblood[18]. Pendant 50 ans, Fuller s'est ingénié à constituer « l'inventaire mondial des ressources, la collection d'informations concernant la planète la plus intelligible du monde ». Fuller croyait qu'il y avait assez de richesses matérielles et humaines sur la Terre pour que tout le monde vive correctement. Le problème venait de leur mauvaise répartition. Il imagina un jeu dont les règles de base étaient « Restons unis : personne ne perd » et « Faire toujours davantage avec moins ». Il y avait aussi les leitmotives suivants : « Faire fonctionner le monde, pour une humanité à 100 %, le plus rapidement possible, à travers la coopération spontanée, sans dommage écologique, sans désavantage pour quiconque. » D'après Youngblood, le quartier général devait être situé à l'université Southern Illinois de Carbondale et compter sur l'information fournie par une vingtaine de filiales en Amérique et en Europe. Imaginez, sur le sol d'un aréna, une carte du monde électronique de la grandeur de la patinoire qui révèle à la minute près l'état et la situation des données globales concernant le monde (politiques, économiques, sociologiques, écologiques, etc.). Des panneaux indicateurs complètent l'information. À la place des gradins, dans des balcons superposés, sont installées des consoles avec ordinateurs pour les joueurs. Le coût de l'ensemble dépassait 16 millions de dollars. L'idée était de publiciser au maximum les solutions trouvées durant les joutes. Henri Strub a été le consultant du *World Game* à Montréal. Il a créé à la Lake Shore Unitarian Church le *World Game Pointe-Sainte-Claire* (1971) pour trouver des solutions à deux problèmes locaux : la densité de la population et la pollution par le bruit. Les résultats de la joute furent présentés au Stewart Hall[19]. J'ignore si le centre de Carbondale a bien fonctionné. Il faut constater que le but implicite du jeu — influencer la politique — n'a pas été atteint. Mais

18. Gene Youngblood, « *World Game* : l'Univers, un jeu », Montréal, *Médiart,* mars 1972.
19. Chantal Pontbriand, « *World Game* à Montréal », Montréal, *Médiart,* mars 1972.

le travail se continue. Il existe actuellement un World Game Institute à Philadelphie[20].

La philosophie de Fuller a été adaptée pour les publics de tous les âges et tous les genres, de l'élève du primaire aux politiciens. On a varié aussi les possibilités de participation, offrant des ateliers sur mesure où vous le désirez, fournissant des logiciels de toutes sortes et même des jeux en boîte semblables au *Monopoly*. On trouve de nombreux renseignements sur le *World Game* et la banque universelle des données (Global Data Manager — GDM) sur Internet à http :/ /w.w.w.netaxs. com/people/cjf/fuller. faq. html.

Dans un esprit également non compétitif, il y a aussi les *New Games*, appelés également « jeux coopératifs ». On les doit à Stewart Brandt, l'éditeur du *Whole Earth Catalog*[21], et à Georges Leonard. Ils ont organisé en octobre 1973, dans le parc de Gerbode, près de San Francisco, le premier tournoi des *New Games*. Le mot d'ordre était : Apportez chacun un jeu de compétition que vous aurez modifié. Exemple, la « tag amoureuse » : la seule façon de ne pas être celui qui doit donner la « tag » est de se coller à quelqu'un, mais l'accolade ne peut durer plus de 5 secondes ; une accolade à 3 personnes donne droit à 10 secondes, à quatre, 15 secondes, etc. Six mille six cents personnes ont participé au tournoi. Une équipe d'animateurs, sous la direction de Pat Farrington, a été constituée pour répondre aux demandes de plus en plus nombreuses d'organiser des ateliers. Le deuxième tournoi a eu lieu au même endroit, en mai 1974. Il a été couvert par les réseaux de télévision CBS et ABC. Le troisième tournoi, en mai 1975, a attiré 10 000 personnes au San Francisco Golden Gate Park. Enfin, en 1976, paraît le premier des *New Games Book*, édité par Andrew Fluegelman pour la New Games Foundation.

Il existe des centaines de jeux coopératifs. Les plus spectaculaires sont ceux utilisant des gros ballons de six pieds de diamètre représentant la Terre et des parachutes. Terry Orlick, de l'Université d'Ottawa, les a popularisés au Canada avec son *Cooperative Sports and*

20. World Game Institute, 3215, Race Street, Philadelphie, PA, 19104-2597. Tél. : (215) 387-0220 ; téléc. : (215) 387-3009.
21. Stewart Brandt, *The Next Whole Earth Catalog,* Sausalito, Point, 1981.

Games Book paru en 1978. Enfin, plusieurs Québécois s'y sont intéressés et ont publié à leur tour leurs livres de jeux : Pierre Provost et Michel-José Villeneuve[22], Robert Crevier et Dorothée Bérubé[23], Robert Blais et Paul Chartier[24], ces derniers étant les instigateurs et directeurs du « SOS Labyrinthe » dans le Vieux-Port de Montréal.

Les trois grands types de jeux de simulation sont les suivants : les jeux de rôles, les jeux de tactique et le calcul des probabilités sur ordinateur. Les jeux varient selon les thèmes et leurs axes. Je désire souligner l'importance des jeux de rôles. Dans ceux-ci, il s'agit de comprendre l'intervention des partenaires, de se situer par rapport à eux et de prendre conscience des interactions qui se développent au sein du groupe. C'est le psychiatre J. L. Moreno qui, le premier, en 1917, ressentit l'importance de ce genre de travail de groupe et développa une sorte de théâtre de relations interpersonnelles qu'il appela le *psychodrame*. Son travail préfigure les expériences de l'Institut Esalen. Ce qui a été vécu là-bas entre 1960 et 1975 constitue l'essence même de l'esprit de jeu que l'on trouve dans toutes les communautés intentionnelles, où *l'esprit de jeu est l'essence même de la créativité*.

L'Institut Esalen

L'Institut Esalen, pour plusieurs, c'est la Mecque des thérapies psychologiques alternatives. L'« alternatif », c'est l'autre dimension d'une problématique, en l'occurrence des méthodes différentes de celles de Freud et de Jung. L'emploi du mot *thérapie* laisse à désirer. Il implique un moyen de guérison et nécessairement quelqu'un de malade. Pour beaucoup, les théraphies psychologiques ne concernent que les malades. Cela vient de Freud, qui considérait la vie psychologique avant tout comme un ensemble de frustrations. Or, la psyché est en même temps le lieu où l'on puise toute notre énergie. La

22. Pierre Provost et Michel-José Villeneuve, *Jouons ensemble : jeux et sports coopératifs*, Montréal, Éditions de l'Homme, 1980.
23. Dorothée Bérubé et Robert Crevier, *Le plaisir de jouer*, Rivière-du-Loup, Institut du Plein-Air québécois, 1987.
24. Robert Blais et Paul Chartier, *Jouer pour rire,* Montréal, Louise Courteau, 1989.

théraphie n'est pas uniquement destinée aux malades. Pour un grand nombre de gens, il s'agit avant tout d'ateliers d'éveil de la conscience, de croissance dans la connaissance de nous-mêmes et de ce qui nous entoure. L'Institut Esalen n'a jamais été un centre psychiatrique de traitement des psychoïdes, mais un lieu d'études et d'ateliers expérimentaux pour élargir le champ de la conscience et découvrir en même temps comment on peut mieux vivre en société.

Pour simplifier, je dirais qu'il y a eu à Esalen deux grands courants : le travail sur les relations humaines et celui qui s'intéressait à l'aspect sensoriel et à l'usage des drogues hallucinogènes. En 1946, Kurt Lewin va créer au MIT le Research Center for Groups Dynamics avec son outil, le *T-Group* ou *Training Group*. En Californie, l'expérience des *T-Groups* va être reprise dans le sens de l'évolution individuelle par rapport à la communication entre les participants : on a appelé cela les *group encounters* ou « groupes de rencontre ».

Voici quelques chercheurs qui sont passés par Esalen : Carl Rogers s'est passionné pour les groupes de rencontre. Il a introduit la notion d'animation non directive. Gregory Bateson s'est intéressé à une certaine forme de thérapie familiale de courte durée (10 séances) mettant en évidence les règles du jeu familiales destinée à les modifier selon des prescriptions appliquées entre les séances. Son apport particulier tient à la découverte du message-ordre à double contrainte (*double bind*) ; l'individu ne peut faire les deux en même temps : par exemple, « Sois spontané », « Il est interdit d'interdire » ! Fritz Perls et Abraham Maslow, eux, ont travaillé plusieurs années à Esalen. Le premier est connu pour sa « gestalt-thérapie », le second, pour sa « psychologie existentielle ». Il s'agit dans les deux cas d'approches intégratives et non analytiques de la personnalité. On travaille avec le corps et les sentiments dans l'ici et maintenant, sans chercher à rationaliser les souvenirs. L'important, pour Maslow, est de découvrir sa nature profonde et de l'actualiser. Quant à Perls, il utilisait une technique assez proche du psychodrame, celle de la « chaise vide » : par exemple, si j'ai quelque chose à dire à mon père dans ma tête, une chaise fera figure de ce dernier et je changerai de chaise selon que c'est moi ou mon père qui parle. Il s'agit de faire s'exprimer les différents personnages à l'intérieur du moi, et les autres participants à la thérapie de groupe servent de soutiens, de protagonistes, de stimulants ou de catalyseurs.

William Schultz est cofondateur de l'Institut Esalen. Spécialiste des groupes de rencontre, il s'est particulièrement intéressé à l'expression corporelle des émotions. On lui doit de nombreux exercices favorisant l'expression non verbale et l'expression physique des sentiments. Il a introduit à Esalen le travail sur le corps avec les « massages en profondeur » d'Ida Rolf, le « *Rolfing* », et la technique du « massage californien » tout en douceur de Bernard Gunther et Molly Day qui stimule l'éveil et la prise de conscience sensorielle (*sensory awareness, body awareness*). L'accent est mis sur la qualité du toucher, les sensations qui en résultent, la sensualité et le contact interpersonnel. Le travail avec les drogues hallucinogènes a été introduit à l'Institut par Timothy Leary, Carlos Castaneda et John Lilly. Dès 1955, Lilly s'est intéressé à la communication avec les dauphins, qui ont un cerveau 40 % plus gros que le nôtre[25]. Ses recherches l'ont mené à la conception des « caissons d'isolation » ou « bains flottants » dans lesquels on se trouve dans le noir et en état d'apesanteur. De 1965 à 1970, il décide de faire lui-même une série d'expériences en caisson d'isolation sous l'effet du LSD. Cela a donné le livre *The Center of the Cyclone*[26], qui a inspiré Ken Russell pour son film *Altered States* (1980).

Art de participation

L'expérience psychédélique et le travail d'éveil à la conscience du corps de l'Institut Esalen ont inspiré plusieurs artistes durant ces années. Deux exemples me semblent encore utiles pour ce que nous vivons aujourd'hui. Le premier est la « Tente de méditation » ou « *Caverne Tie-Dye* » (lien teint, 1966) du groupe USCO. Ce terme est un jeu de mots entre « US COmpany » et « Unified States of Consciousness (Notre Compagnie des États-Unis et états unifiés de la conscience) ». Les membres de ce groupe ont toujours tenu à garder l'anonymat. Réunis autour d'un maître hindou, ils affirmaient

25. John Lilly, *Les simulacres de Dieu*, Chamarande, Groupe de Chamarande, 1956, traduction 1984, p. 212.
26. John Lilly, *The Center of the Cyclone*, New York, Julian Press, 1972.

pouvoir atteindre l'expérience psychédélique sans l'usage de drogues. La tente était une enceinte circulaire d'environ 12 pieds de diamètre et 9 pieds de hauteur. On y entrait pieds nus pour y passer une quinzaine de minutes. Tout l'intérieur, y compris le plancher, était peint de motifs violets et bleus répétés à l'infini et rappelant les taches du test de Rorschach. Sur le sol, au centre, il y avait une forme tridimensionnelle évoquant un rocher sur laquelle on avait collé des morceaux irréguliers de miroir. Ce rocher tournait sur lui-même et renvoyait les rayons d'un stroboscope installé au plafond. Après cinq minutes, le spectateur commençait à halluciner et son imagerie mentale se superposait aux formes des taches. Puis, peu à peu, il découvrait qu'elles étaient organisées en trois formes de *mandalas*[27].

Le deuxième exemple est la discothèque Cerebrum à New York, en 1969-1970. Le mot *discothèque* convient mal. Il s'agissait plutôt d'un lieu permanent d'expérimentation de la conscience du corps (*body awareness*). On entrait dans une salle vide de 40 pieds de longueur sur 25 pieds de largeur et de 20 pieds de hauteur. Le sol était recouvert de moquette pour éviter les blessures. Le plancher sur lequel on marchait était fait de plates-formes élevées à 1 pied au-dessus du sol. Il était constitué d'un corridor central de 4 pieds de largeur et, de chaque côté, de 5 îlots de 6 pieds de largeur sur 8 pieds de profondeur, séparés les uns des autres, uniquement au niveau du sol, par des fossés en forme de L de 1 pied de largeur. Il fallait regarder où l'on posait les pieds.

Chaque îlot était conçu pour recevoir quatre personnes séparées des autres uniquement par le fossé. On nous recevait dans un portique où l'on nous remettait une toge en soie semi-transparente, nous demandant de la revêtir et de nous déchausser. Une fois entrés dans la salle, on nous invitait à enlever nos vêtements en dessous et à ne garder que la toge — pour la sensation de la soie sur la peau —, mais sans nous l'imposer. L'aventure durait trois heures. Durant la première demi-heure, on s'adaptait à l'environnement. Des jeux de lumières étaient reflétés sur le plafond et les murs, et l'ambiance sonore était variée : polka, swing, raga, classique, rock... Puis les animateurs, deux jeunes filles et deux garçons, distribuaient

27. Yves Robillard, « Le groupe USCO cherche à explorer les techniques de conditionnement », *La Presse,* Montréal, 4 mars 1967.

à ceux qui en voulaient des tambourins, gongs, triangles, flûtes pour accompagner la « muzack ». Et chacun y allait de son petit psycho-drame, se sentant plus ou moins rassuré.

Puis, dans un enchaînement qui paraissait irréel, éthéré, les deux garçons passaient parmi les gens, leur effleurant les lèvres avec des glaçons aux saveurs différentes, suivis des jeunes filles qui appli-quaient du bout des doigts sur le front de chacun une crème odo-rante, en demandant de quels parfums il s'agissait. On nous plaçait alors en cercle, par groupes de six personnes, les mains tendues vers le centre comme les rayons d'une roue. On nous demandait alors de fermer les yeux puis, après nous avoir enduit les mains de crème, on nous demandait de nous masser mutuellement les mains. Ensuite, on nous faisait coucher sur le dos, les pieds vers le centre, et l'une des jeunes filles nous massait les pieds et faisait des orteils une grappe, en liant les nôtres à ceux des voisins. C'était très sensuel !

Durant la deuxième heure, l'espace se remplissait d'un nuage de vapeurs parfumées sur lequel étaient projetés des petits personnages se dandinant. Plusieurs boules de miroirs fractionnés, descendues du plafond, étaient bombardées de rayons lumineux, pendant qu'on jouait au tir à la corde. Puis, un immense parachute en soie descendait sur nous et les gens, en deux équipes, à tour de rôle, le faisaient monter et descendre, une en dessous, et l'autre en dehors alternati-vement. Peu à peu, au cours des différents jeux, de nouveaux groupes se formaient selon les affinités qui apparaissaient entre les personnes. On nous invitait, durant la troisième heure, à nous asseoir pour échanger et on nous servait différents jus et morceaux de fruits. Puis, au centre de la pièce, un immense ballon d'au moins 10 pieds de diamètre était gonflé lentement avec un bruit de sifflement. Un spectacle sons et lumières était projeté sur le ballon et dans la pièce. Nous étions enveloppés : c'était cosmique, comique et politique. Puis, on nous demandait de faire un cercle autour du ballon qui était devenu la Terre et qui, peu à peu, se dégonflait, et le spectacle se terminait dans un grand sentiment de paix. Voilà ce qu'on pouvait vivre au Cerebrum en 1970. J'imagine qu'avec tous les moyens techniques actuels l'expérience pourrait devenir encore plus intense[28].

28. Pour la description et des photographies du Cerebrum, voir Gene Youngblood, *Expanded Cinema*, New York, Dutton, 1970, p. 359-364.

La communauté intentionnelle de Findhorn

Comment vivront les gens dans une société de création ? Et d'abord qu'est-ce qu'une société de création ? Il s'agit d'une société organisée de façon à permettre à chacun de réaliser son potentiel créateur, une société dont les structures tendent vers ce but, une société où est favorisé l'épanouissement du talent naturel de chacun. Évidemment, nous nageons en pleine utopie, mais pourquoi pas ? Quand on n'oublie pas le côté irréaliste de certaines utopies, cela aide à élargir les points de vue ! Beaucoup de gens ignorent quels sont leurs talents naturels ! Il existe pour eux un très grand nombre de thérapies individuelles ou collectives et d'ateliers d'expression dont nous reparlerons.

Évidemment, le système actuel d'éducation publique, avec ses groupes cours de 70 étudiants et plus, ne favorise pas l'éclosion de la créativité de chacun. Et c'est pourquoi je recommande à mes étudiants d'aller vers la création de petites compagnies ou vers les communautés intentionnelles, où l'on joue beaucoup.

La communauté de Findhorn, en Écosse, regroupe 200 résidants permanents. Elle possède un territoire de 32 acres dont 9 sont consacrées à l'agriculture. Elle reçoit des milliers de visiteurs par année, pour lesquels elle organise des ateliers de sensibilisation au mode de vie de Findhorn. Elle a fait l'acquisition d'un très bel hôtel à Forrès pour les loger. Le village communautaire de Findhorn comprend plusieurs maisons et des édifices offrant différents services, comme le café-restaurant, le centre communautaire, le centre de méditation, le centre de santé holistique, le centre éducatif, et le Performing Art Center. Vingt-huit domaines différents de travail étaient répertoriés dans la communauté en 1990 : agriculture, pêcheries, entretien, alimentation (cuisine, boulangerie, épicerie), architecture, design et environnement, artisanat (menuiserie, meubles d'art, céramique, verrerie, tissus, chandelles), imprimerie et librairie, design graphique, édition de livres, de la revue *One Earth*, de calendriers, affiches, cartes postales, boutique d'apothicaire, une compagnie de conception de logiciels, une autre de systèmes de chauffage par énergie solaire, une compagnie de commerce pour l'exportation, etc. Certaines de ces entreprises sont privées. Les autres fonctionnent au

consensus. Et le tout est regroupé en trois sphères d'activité : politique, économique et socioculturelle. L'ensemble des résidants élisent un comité de coordination de huit membres. Pour l'éducation des jeunes, on recourt à la méthode pédagogique de Rudolf Steiner, axée sur la créativité. L'école Moray-Steiner est ouverte à tous les gens de la région.

Les groupes de rencontre sont essentiels, à Findhorn. On y a développé plusieurs pratiques nouvelles, comme la « coupure des liens », « le jeu du dragon », « les couleurs sacrées », etc., et des jeux de société semblables au *Monopoly*, comme le « Jeu de l'argent », le « Jeu de la transformation », etc., qui sont publicisés et exportés. Au Centre de santé holistique s'exercent un bon nombre de médecines douces. Les jeux coopératifs, le taï chi et autres exercices d'énergisation et d'intégration sont pratique courante à Findhorn. Le Performing Arts Center peut recevoir 300 spectateurs. On y trouve différents studios dont un est consacré à l'enregistrement sonore professionnel. On y produit des spectacles de musique, de danse, de théâtre. Le Centre sert également de cinéma. Enfin, on peut s'inscrire à différents cours d'expression esthétique.

La *New Babylon* de Constant Nieuwenhuis

J'imagine deux scénarios pour le futur : l'un très pessimiste, et l'autre, utopiste. La réalité va probablement se situer entre les deux. Dans le très pessimiste, il y a des catastrophes écologiques planétaires, une crise économique mondiale et le chômage généralisé. Le recours à la simplicité volontaire et aux groupes intentionnels qui enseignent la maîtrise des techniques de survie est alors recommandé. Pour le scénario utopiste, je renvoie aux situationnistes et à la *New Babylon* de Constant Nieuwenhuis. La construction des situations, la dérive psychogéographique et le détournement des significations sont les trois principaux outils dont les situationnistes préconisaient l'usage durant les premières années d'existence du Mouvement. Guy Debord définit ainsi la « situation construite » : « Moment de la vie concrètement et délibérement construit par l'organisation collective d'une ambiance unitaire et d'un jeu d'événements. » Il s'agissait pour

lui de faire se rencontrer des personnes qui définiraient ensemble un projet de situation, suscitant la création d'un décor favorisant divers types d'actions destinées à satisfaire les désirs latents des participants. Debord écrit : « La situation [...] est faite de gestes contenus dans le décor du moment. Ces gestes sont le produit du décor et d'eux-mêmes. Ils produisent d'autres formes de décors et d'autres gestes. » Debord envisageait « une sorte de psychanalyse à des fins situation-nistes, chacun de ceux qui participent à cette aventure devant trouver des désirs précis d'ambiance pour les réaliser[29] ». Cette démarche est très proche de celle des concepteurs de *happenings*, de ce qu'on réalisera à Esalen quelques années plus tard et du travail de certains ritualistes comme Anna Halprin.

La *New Babylon* de Constant est la cité utopique du futur, à une époque où la Terre sera totalement urbanisée et l'automatisation des moyens de production généralisée. L'homme, n'ayant plus à travailler, sera libre d'aller où bon lui semble et la vie deviendra une sorte d'errance perpétuelle, comme celle des romanichels, une vie d'aven-tures faite de rencontres stimulantes. *New Babylon* est le village pla-nétaire de l'*homo ludens*. Constant l'a conçu sous forme de maquettes, de dessins et de textes explicatifs stimulant l'imagination du lecteur et du spectateur. Il écrit :

> *New Babylon* est construite à partir d'un certain nombre de secteurs (20 à 50 hectares) qui se trouvent à environ 16 mètres du sol, sont raccordés ensemble et s'étendent dans toutes les direc-tions, enfermant ainsi le paysage. De la sorte, naît une véritable métropole qui entoure la Terre comme un immense filet. Le sol reste libre pour fournir l'espace nécessaire aux grands axes de communication, à l'agriculture, aux parcs et réserves naturelles et aux monuments historiques ; les toits des secteurs servent de pro-menades et d'aérodromes[30].

Certains secteurs possèdent un ou plusieurs ensembles de logements ou d'édifices publics. On s'installe un de ceux-ci, le temps

29. *Revue Internationale Situationniste*, Paris, juin 1958, n° 1 : tous les numéros ont été réédités sous le titre *Internationale Situationniste*, 1958-1968, Paris, Champ libre, 1975.
30. H. Van Haren, *Constant*, Amsterdam, Éd. J. M. Meulenhoff, 1967, p. 14.

de vivre l'aventure que l'on désire vivre. On accorde de l'importance surtout aux espaces communautaires, aux axes sociaux favorisant les rencontres. Dans ces espaces, l'environnement tout entier peut être transformé à tout moment selon les besoins des gens qui s'y réunissent. Les maquettes de Constant nous permettent d'imaginer l'urbanisme symbolique annoncé par Gilles Ivain en 1953[31].

Il n'est pas question d'argent dans *New Babylon*. On peut supposer que nous sommes dans une société de troc au sein de laquelle les gens se rendent des services mutuels. Constant voyait son projet avant tout comme une sorte de provocation. Il donnait au mot *utopie* le sens de critique de l'idéologie dominante des urbanistes « réalistes ». Il nous faisait rêver et, quand s'éveillait notre esprit critique, il nous renvoyait aux solutions des urbanistes de l'époque, nous demandant d'identifier pour qui leurs solutions étaient si réalistes et intéressantes !

Constant le marxiste n'aimerait sûrement pas voir son nom accolé à celui de Nicolas Schöffer, homme de droite à l'esprit classificateur. Je le fais pour continuer la rêverie sur la société de création. Dans son livre *La ville cybernétique*, Schöffer imagine pour le futur différentes villes-loisirs spécialisées, des villes de loisirs intellectuels, spirituels, artistiques, de thérapeutiques psychiques, physiques, sportives, des villes de loisirs à proximité de sites et de monuments historiques et des « villes-loisirs dynamiques où l'homme pourra se familiariser avec ses conquêtes techniques et scientifiques les plus récentes[32] ». Force est de constater que certaines de ces villes existent déjà et que si les autres n'existent pas encore, leurs fonctions sont assumées par différentes technopoles, des parcs thématiques et autres nouveaux lieux de loisirs éducatifs.

Les constructions de matières vivantes

On voit actuellement apparaître de nouveaux lieux de loisirs pris en charge par de nombreux spécialistes et plusieurs types

31. Gerard Berreby, documents relatifs à la fondation de l'Internationale Situationniste, Paris, Allia, 1985.
32. Nicolas Schöffer, *La ville cybernétique*, Paris, Tchou, 1969, p. 125.

d'entreprises. Pendant ce temps, les grandes entreprises licencient leur personnel permanent pour embaucher des contractuels et multiplient les retraités et les chômeurs. Nous avons de moins en moins d'argent et de plus en plus d'endroits pour le dépenser.

La seule façon pour moi de rester en équilibre est de me planter les pieds dans le sol, de m'y enraciner comme un arbre et d'écouter ce que dit le vent, de revenir aux enseignements de la nature. Je rejette toute forme de violence et de domination. Il faut chercher l'harmonie avec la nature et non la dominer. Je suis pour une technologie du respect de soi-même, des autres et de ce qui nous entoure. Je suis très conscient de la vie qu'il y a dans le plus petit morceau de matière. Les Amérindiens nous ont appris à prendre conscience de cette vie. Je sais, pour l'avoir expérimenté, que la matière nous enseigne comment travailler avec elle, et que, dans ce domaine, nous sommes à l'aube d'une toute nouvelle civilisation, celle des constructions de matière vivante. Par ailleurs, l'observateur faisant partie du phénomène observé, comme le disent les physiciens, il est important de faire de l'introspection afin de connaître quelles sortes de vibrations nous véhiculons. Je suis vivement intéressé par ceux qui travaillent avec l'ancienne science chinoise du Feng-Shui (vent et eau : soit l'aménagement de sa demeure selon les énergies cosmiques)[33] et la géobiologie[34]. Il y a toute la tradition de l'architecture organique (Gaudi, Wright, Poelzig, Kiesler, etc.) qui mène à la bioconstruction (Pierre Le Chapellier[35], Peter Schmidt, le groupe allemand AGBW, Luc Shuiten, etc.).

Il y a la façon de construire du groupe Arkologie[36], né des enseignements d'Enel et de Jacques Ravatin-Rosgnilk. Le directeur de la revue, l'architecte Serge Henneman m'a présenté sur vidéo l'édifice qu'il a construit à Romanin dans le sud de la France comme cellier pour le vin Château de Romanin. C'est une cathédrale

33. Yannick David, *Une maison pour mieux vivre, de l'art du Feng-Shui à l'esprit organique,* Paris, Arista, 1992.
34. Institut de recherche en géobiologie, Château de Chardonne, 1803 Chardonne, Suisse, tél. : 021-51-76-04.
35. Pierre Le Chapellier, *La bioconstruction,* Paris, Trédaniel, 1993.
36. *Revue Arkologie,* 77, rue de la République, 93200 Saint-Denis, France, tél. : 42-43-05-14.

gothique en béton qui ressemble à un œil humain. La fermentation organique due aux « ondes de formes » de l'environnement a fait que ce vin a obtenu le prix d'excellence dès sa mise en marché. On trouve dans la revue du groupe Arkologie différents exercices permettant d'entrer en contact intérieur avec les matériaux, ondes de formes et esprit du lieu. Jean-Charles Fabre, qui ne fait pas partie du groupe, a exploité particulièrement ce dernier aspect pour son projet d'édifice « L'opéra des eaux[37] », en Bretagne, conçu pour le « Val sans retour », endroit réel où, selon les légendes, la fée Morgane retenait les chevaliers infidèles. Le Chapellier a aussi créé des bijoux qu'il qualifie de « bio-*high-tech* » à partir des ondes de formes et avec des matériaux réagissant à l'environnement. Les formes créées à partir des mouvements de l'eau et de l'air constituent une source d'inspiration pour bon nombre de peintres et de sculpteurs. C'est ce que désigne le titre du livre de Théodore Schwenk et John Wilkes, *Le chaos sensible*[38]. L'architecte Lawrence Halprin, le mari d'Anna Halprin, a créé à Portland, en Oregon, la magnifique fontaine de la Plaza Lovejoy, qui suggère le mouvement des chutes et des cascades de la rivière avoisinante, Columbia. Il existe un mouvement international d'« aquaformes ». Dans la région montréalaise, il y a l'atelier d'aquaforme dirigé par Marcel Dubuc[39].

J'aime aussi beaucoup le concept de lithopuncture du sculpteur yougoslave Marko Pogacnik[40] et l'aménagement du cratère Roden par James Turrell, près de Flagstaff, en Arizona[41].

J'ai rencontré, en 1987, Pierre Legrand, un peintre et sculpteur de la communauté d'Auroville, près de Pondichéry. Comment un artiste arrive-t-il à travailler dans un tel genre de communauté ? Il y vivait grâce à différents travaux d'entretien, à la fabrication d'objets d'artisanat, à la création de livres illustrés qu'il imprimait lui-même

37. Jean-Charles Fabre, *Maison entre terre et ciel,* Paris, Arista, 1987.
38. Théodore Schwenk et John Wilkes, *Le chaos sensible,* Paris, Triades, 1982.
39. Pour joindre l'atelier d'« Aquaformes » de Marcel Dubuc, téléphonez à Huguette Beauséjour : (514) 629-1546.
40. Marko Pogacnik, *Un espoir pour notre Terre, la lithopuncture appliquée à la nature dans le parc du château de Türnich,* Paris, Médicis, 1991.
41. Craig Adcock et James Turrel, *The Art of Light and Space,* University of California Press, 1990.

et à ses jardins de pierres. Il peignait pour son plaisir et, dans chaque tableau que j'ai vu, il y avait une grosse boule de lumières colorées irradiant d'un point central. Legrand venait à Paris, tous les deux ou trois ans, pour se tenir au courant de l'actualité artistique et pour exposer ses toiles, espérant en vendre une ou deux pour défrayer le coût de son voyage. Nous avons discuté du plan d'Auroville, conçu en 1967 par l'architecte Roger Angers et dont la maquette est reproduite dans plusieurs livres d'architecture. À part la sphère centrale (le Matrimandir), le petit amphithéâtre en plein air, le plan général et deux ou trois édifices, il semble que ce projet ne se réalisera jamais tel quel. J'ai appris que les résidants avaient préféré se construire des huttes vernaculaires plutôt que d'utiliser certains bâtiments trop fonctionnels.

Herbert Read disait que la fonction de la sculpture est d'être monument ou amulette et non simplement un « *statement about forms* ». Un monument, en principe, commémore l'esprit du lieu, ou les qualités d'un personnage qu'on veut honorer, ou le souvenir de l'intensité d'une action. Les échafaudages de Melvin Charney au carré Berri à Montréal constituent un antimonument. L'amulette est un objet magique qu'on veut garder près de soi, le souvenir d'un été, comme le caillou ramassé sur le bord de la mer, ou plus souvent le gadget qu'on fait rouler entre ses doigts pour distraire sa nervosité, comme le *KiiK* de François Dallegret. La fonction de la sculpture, de la peinture et de toute image est d'être intégrée à son environnement, de constituer en soi un environnement ou d'être reliée d'une façon ou l'autre, à une finalité de l'environnement psychique dans lequel on vit, et non d'être dans un musée. Le designer d'exposition doit d'ailleurs recréer un environnement fictif pour accompagner les objets exposés. Les connaissances relatives à l'environnement sont indispensables aux peintres et aux sculpteurs. Ces métiers vont devoir très bientôt s'intégrer à ceux du designer et du décorateur d'intérieurs. Il faudra redéfinir la nature du design pour inclure les qualités propres à ces formes d'expression. Les peintres, sculpteurs, graveurs, etc. pourront aussi choisir — et c'est depuis longtemps le cas de la majorité —, l'enseignement, c'est-à-dire amener les gens à découvrir leur propre créativité sans se prendre pour des artistes ! Et cette fonction sera très importante dans la société de création. L'expression

à la mode actuellement est *thérapie par l'art*. Encore une fois, si, au lieu de penser maladie, on pense élargissement de la conscience, et qu'on ne destine pas ces cours uniquement à des psychoïdes, le champ de la thérapie par l'art peut se révéler plus ouvert que celui de la traditionnelle pédagogique artistique. Tout cela va devoir se confondre par nécessité dans très peu de temps, s'ajuster, se redéfinir !

III

Les rituels de la société de création

J e vais maintenant parler du cours pratique que je donne sur la créativité, pour donner une image précise de ce que peut être un atelier d'éveil de la conscience. Cela me permettra de rendre hommage aux créateurs qui m'inspirent et qui, je crois, tracent le chemin menant à la société de création. Amener les gens à découvrir et à faire confiance à leur imagerie mentale, et leur montrer les rudiments des différentes formes d'expression sont les buts de ce cours. Je n'ai pas de grandes théories sur la créativité. La créativité est avant tout un état d'esprit, la conscience de l'état de générosité de la vie. Deux conditions sont requises pour développer la créativité : apprendre à s'abandonner à cette générosité et dénouer ce qui peut bloquer l'expression. Chaque individu a un talent particulier : une fois établi le contact avec sa propre créativité, ce talent se manifeste et s'épanouit naturellement.

Je commence par une bonne session de jeux coopératifs. S'amuser ensemble est la meilleure façon d'apprendre à se connaître. Puis, on passe à la danse libre d'expression corporelle. Le jeu des bandeaux musicaux[1] libère les inhibitions et permet le passage. Dans la mythologie hindoue, le cosmos est représenté comme un immense terrain de jeux où le divin s'amuse. Shiva, appelé Nataraja ou roi de la danse, crée tout ce qui existe en dansant. Et on refait cela en dansant. L'existence est une danse continue, la danse cosmique des molécules et des planètes. Danser, c'est activer l'énergie en nous. Le

1. Dorothée Bérubé et Robert Crevier, *Le plaisir de jouer*, Rivière-du-Loup, Institut du Plein-Air québécois, 1987, p. 80.

guide sprituel Bhagwan Shree Rajneesh (connu principalement sous le nom d'Osho), est mort en 1990 et son *ashram* principal est situé à Poona en Inde. Il y a plus de 500 groupes Osho dans le monde. À part le fait de blesser et de tuer, rien n'est interdit dans l'enseignement d'Osho. La mort est la suprême illusion et il faut profiter de tous les plaisirs et de toutes les joies de la vie. C'est la seule communauté à caractère spirituel que je connaisse qui valorise la liberté sur tous les plans et dans laquelle on ne ressent aucune structure hiérarchique. Osho a regroupé dans plusieurs livres les exercices spirituels et les enseignements pratiques de tous les maîtres qu'il connaissait. Son livre *Techniques de méditation*[2] en regroupe 215, dont une qui a pour nom *Nataraja*. Il écrit : « Oubliez le danseur, l'ego, et disparaissez dans la danse. Si vous dansez au point d'oublier que vous dansez, et commencez à sentir que vous êtes danse, vous serez en train de méditer[3]. » La *Nataraja* dure 65 minutes, divisées en 3 étapes : 40 minutes de danse libre, les yeux fermés, 20 minutes de repos, allongé et silencieux, à l'écoute de ce qui se passe à l'intérieur de soi, et 5 minutes d'une danse finale de célébration.

J'aime beaucoup aussi la « technique du charabia ». Cela veut dire baragouiner, produire des sons incohérents, dénués de sens. Il s'agit, durant une quarantaine de minutes, de faire sortir, d'expulser tout ce que vous ressentez, tout ce qui vous vient, en disant n'importe quoi, n'importe comment. « Tout est permis, écrit Osho, chanter, pleurer, crier, hurler, murmurer, parler. Que votre corps fasse lui aussi ce qu'il veut : sauter, s'allonger, piétiner, s'asseoir, frapper... Il ne doit pas y avoir de passages à vide. Si vous ne trouvez rien à dire, faites bla-bla-bla, mais ne vous taisez pas. » Puis, durant une deuxième phase d'une quarantaine de minutes, on reste calme, assis ou couché, en observant l'imagerie intérieure, le flot des pensées, les laissant dériver, sans jamais s'y fixer. Et durant quelques minutes, à la toute fin, on s'abandonne complètement en restant cependant « conscient de n'être ni le corps ni le mental, mais quelque chose d'autre, de séparé, de différent[4] ».

2. Osho Rajneesh, *Techniques de méditation, guide pratique*, Paris, Le Voyage intérieur, 1992.
3. *Ibid.*, p. 97.
4. *Ibid.*, p. 94.

Les psy-jeux

Et dans cet état, nous sommes maintenant prêts à passer aux psy-jeux. En 1966, Robert Masters et Jean Houston publient *The Varieties of Psychedelic Experience*[5], en 1968, *L'art psychédélique*[6] et en 1972, *Mind Games*[7], traduit en français par *psy-jeux*. Il y a une immense variété de psy-jeux hérités de l'enseignement des maîtres de toutes sortes de traditions spirituelles et des psychologues du XXᵉ siècle. Je les divise momentanément en trois catégories, les visualisations, les réflexions et les actions. Pour les visualisations, je commence par faire se détendre l'étudiant, puis lui raconte une histoire comme : « Vous êtes sur la rue Saint-Denis. Il fait beau. C'est l'été. Les gens sourient. Et vous marchez calmement. Soudain, arrivant d'on ne sait où, sur le trottoir devant vous, il y a un alligator qui s'avance vers vous. Que faites-vous ? Vous avez quatre minutes pour visualiser la scène ! » Cet exercice, « L'archéologie du moi » de Jean Houston, a cinq étapes. Chacune révèle à l'étudiant, selon ce qu'il a reçu, un aspect de sa personnalité. Il y a aussi des visualisations plus libres, comme celle-ci qui dure 15 minutes : « Vous êtes dans une caverne. Au fond, il y a un point lumineux, la sortie. Vous arrivez dans une forêt magique. Il y a là toutes sortes d'animaux qui vous attendent. L'un d'eux est là pour vous. Qu'a-t-il à vous dire ? Passez l'après-midi avec lui et racontez-nous ce qui vous est arrivé. »

Le jeu des formes primordiales (*Preferential Shapes Test*) d'Angeles Arrien[8] est un psy-jeu de réflexion. Vous dessinez sur une même feuille un cercle, un carré, un triangle, une spirale et une croix. Vous les numérotez par ordre de préférence de 1 à 5, le 1 étant ce que vous aimez le plus. Le cercle signifie l'unité et la totalité ; le carré, la stabilité ; le triangle, les rêves et les désirs ; la spirale, la croissance et les changements, et la croix, les rencontres et relations. Le 1

5. Robert E. L. Masters et Jean Houston, *The Varieties of Psychedelic Experience*, New York, Holt, 1966.

6. Robert E. L. Masters et Jean Houston, *L'art psychédélique*, Flemington, Balance House, 1968.

7. Robert E. L. Masters et Jean Houston, *Psy-jeux, explorons nos paysages intérieurs*, Montréal, Éditions du Jour, 1983.

8. Angeles Arrien, *Signs of Life*, Sonoma, Californie, Arcus, 1992.

indique qui vous pensez être, le 2, où se situe votre pouvoir, le 3, dans quoi vous êtes actuellement, le 4, quelles sont vos motivations, et le 5, les vieux problèmes non résolus. Il y a aussi les nombreux jeux de Sam Keen[9], comme : « Formez un groupe de cinq personnes. Prenez le temps de dessiner chacun le plan intérieur de la maison que vous avez le plus aimée quand vous étiez petit, en notant l'emplacement de chacun des meubles, des objets, etc. Puis, racontez-vous mutuellement comment était votre maison, ce que vous y avez vécu, en essayant par la suite de dégager les points communs qu'il y a entre les récits de chacun d'entre vous. » Un autre exercice simple consiste à prendre une image où il y a plusieurs personnes dans une revue et à coller une photographie de votre tête à la place de chaque figure. Vous écrivez alors tout ce que cette personne — qui est vous — vous dit. Faites la même chose avec chacun des personnages, puis imaginez et écrivez le récit de ce qu'ils vivent ensemble.

Je donnerai deux exemples de psy-actions. J'étais dans un groupe d'une vingtaine d'hommes qui avaient décidé d'échanger sur le plan de leurs sentiments à l'égard de tout. Nous étions assis en cercle. On nous demanda comme premier exercice de regarder, l'un après l'autre, profondément dans les yeux chacune des personnes, en disant chaque fois à voix haute : «Je suis Yves (ou Pierre, ou Jacques…) », sous-entendant : « Je veux que tu m'acceptes tel que je suis ». Les premiers à parler étaient les moins gênés, mais plus ça allait, plus l'émotion montait. Cet exercice, en apparence banal, s'est révélé être un déclencheur fantastique de la solidarité nécessaire pour passer ensemble la fin de semaine. Un autre exercice est celui-ci : Vous formez un groupe de cinq ou six personnes, et chacun à son tour va assumer un des deux rôles suivants, tandis que les autres servent de soutien : deux personnes se placent l'une en face de l'autre, à cinq pieds de distance, entourées par les autres. L'une d'elles dit à l'autre : « Je veux passer », et l'autre ne bronche pas, lui obstruant le chemin. Et cela se continue jusqu'à ce que la personne qui veut passer aille chercher en elle tellement d'énergie que l'autre ne peut faire autrement que de lui laisser le passage. Il n'y a, dans cet exercice, pas de violence autre que verbale. Les psy-jeux aident les gens à devenir

9. Sam Keen et Anne Valley-Fox, *Your Mythic Journey*, Los Angeles, Tarcher, 1973.

conscients des défauts et des qualités de chacun et à voir quelles sont les forces et les faiblesses du groupe.

L'art-thérapie

Dans les jeux d'expression plastique, on commence en général par la peinture primale. Faites, avec les couleurs, les collages, les graffitis, etc., tout ce dont vous avez toujours rêvé et que nous n'avez jamais osé faire ! Redécouvrez le petit enfant qui aime patauger et grandissez ! Ensuite, on passe aux exercices de Georges Brunon[10] liant l'expression graphique à la conscience du mouvement de chaque partie du corps dans l'*aïkido*, puis à ceux de la calligraphie japonaise. Une session est consacrée à la confection et à l'interprétation des *mandalas* intérieurs de chacun[11]. Puis, c'est le moment de créer son double, la silhouette de soi-même. Les étudiants sont invités à se coucher sur une immense feuille de papier. Ils prennent une position qui caractérise chacun d'entre eux et on trace le contour de leur corps. J'ai des étudiants de tous les âges et c'est très amusant. Ils découpent ce contour, le répètent une seconde fois et dessinent comment ils se voient par devant et par derrière. Les deux silhouettes sont assemblées, puis remplies de papier pour donner du volume et suspendues à différents endroits de la salle, de façon à créer une forêt de fantômes. On s'y promène un moment et chacun, rendu à sa propre silhouette, nous la présente en faisant un petit rituel de son invention. Cela nous mène à la peinture de corps (*body painting*) qui, en plus d'être très sensuelle, est révélatrice des archétypes individuels. Un visage maquillé dix fois de façons différentes et photographié chaque fois nous interroge sur notre véritable identité. La peinture de corps nous amène a revivre des expériences semblables à celles des aborigènes. À l'autre bout de la lorgnette, il y a la projection dans le futur, tout le travail que je n'ai pas encore

10. Georges Brunon, *L'art et le vivant,* Saint-Jean-de-Brayes, Dangles, 1982.
11. Au sujet des *mandalas*, voir les deux livres suivants : Rüdiger Dahlke, *Mandalas : comment retrouver le divin en soi*, Saint-Jean-de-Brayes, Dangles, 1988 ; F. S. Fincher, *La voie du mandala : comment créer et interpréter vos propres mandalas*, Saint-Jean-de-Brayes, Dangles, 1993.

développé avec les photons de la lumière vive, les rayons lumineux, le spectre des couleurs, les intensités et les rapidités d'émissions, et entre les deux, on trouve des gens comme Peter Mandel qui a développé sa technique de la « couleur-poncture », liant l'effet Kirlian aux méridiens d'acupuncture.

La musicothéraphie est très développée pour guérir les malades et accompagner les mourants, et non comme ateliers de conscientisation pour les gens normaux. Mon savoir là-dessus est avant tout pratique et peu orthodoxe : il me vient des Amérindiens. En général, je commence par une quinzaine de minutes de charabia pour libérer l'énergie. Puis, je demande aux étudiants de laisser monter les sons en eux, sans les forcer, d'accepter les bruits qui viendront sans jugement. Laurel Elizabeth Keyes, dans son livre *Toning, the Creative Power of the Voice*, appelle cela « l'intelligence du corps avant que le mental prenne le dessus[12] ». Chacun a les yeux fermés, mais entend les autres et, peu à peu, une sorte d'harmonie s'établit et ça devient très beau. On peut choisir aussi de se donner un thème (exemple : un orage) et une tonalité. Quelqu'un commence avec les sons qui lui viennent, puis les autres, sans se presser, ajoutent leur voix jusqu'au moment où la pluie s'arrête. Il y a aussi l'exercice de la mélopée solitaire d'une personne qui s'accompagne au tambour. Il y a l'harmonisation des tambours amérindiens de chacun et, quand cela est établi, la voix d'une personne qui émerge — en général, uniquement des voyelles qui s'organisent en mélodie — puis une autre, puis une autre, et cela jusqu'à ce que tous et chacun y répondent aux moments jugés opportuns. Tout cela est fait au niveau du ressenti : il n'y a rien de prévu. On recommence maintenant ce genre d'exercice avec des percussions et des pipeaux, des conques ou des instruments plus sophistiqués pour ceux ou celles qui savent en jouer.

On peut aussi diriger un son — celui qui vient à l'esprit de l'exécutant —, ou une série de sons vers une partie spécifique du corps d'une personne en plaçant les mains en cornet appliqué à cette partie du corps. Cela génère une vibration à l'intérieur du corps et

12. Laurel Elizabeth Keyes, *Toning, the Creative Power of the Voice*, Marina del Rey, Californie, Devorss, 1973.

c'est très efficace. On peut aussi le faire à distance sans toucher au corps. Trois femmes à 10 pieds de moi se sont concentrées sur mon abdomen, ont émis un son commun, et mon abdomen s'est mis à gargouiller.

Jonathan Goldman, dans son livre *Healing Sounds : the Power of Harmonics*[13], reprend les idées des différentes civilisations sur le pouvoir des *mantras* sur les *chakras*, les points centraux d'énergie de notre corps. À chacun de ceux-ci correspondent un son (en général, une voyelle) et une couleur, différents selon les traditions. On visualise le centre énergétique et la couleur correspondante en émettant le son convenu et on répète l'opération pour chacun des *chakras*. Cette pratique, appelée « nettoyage du canal énergétique », remplit peu à peu le corps de l'énergie de la *kundalini*. J'ai été très étonné de constater à quel point on devenait certain — et les gens autour de nous aussi — de la justesse d'un son quand la concentration y était. Il est intéressant de souligner que le mot *kundalini* veut dire la même chose en sanskrit et en maya[14]. Je désire rappeler que je suis un pragmatique. Ce que je dis n'est pas article de foi. J'y crois dans l'immédiat parce que j'en ai fait l'expérience. Et quand ça ne fonctionnera plus, je n'y croirai plus.

Le théâtre archétypal

Pour l'expression plastique tridimensionnelle, j'ai recours à la technique du théâtre archétypal de Laura Sheelen. Je demande aux étudiants de visualiser leur guide intérieur ou un *alter ego* qu'ils chérissent profondément. Puis, je les invite à reproduire cette figure en glaise, du même format que leur visage, en ayant les yeux bandés. Cela terminé, ils vont faire un masque en papier mâché à partir de cette forme en glaise. Et, pendant que le masque sèche, nous faisons un autre masque, cette fois-ci en plâtre, moulé sur leur propre visage. Cette opération éveille une certaine crainte : on a peur de ne plus pouvoir respirer. Mais quand on décolle le masque de plâtre du

13. Jonathan Goldman, *Healing Sounds : the Power of Harmonics,* Rockport (Mass.), Element, 1992.
14. Hunbatz Men, *Secrets of Mayan Science/Religion*, Santa Fe, Bear, 1990.

visage, c'est comme une seconde naissance. Nous plaçons alors les deux masques côte à côte et je demande aux étudiants, une fois qu'ils les ont bien en tête, de visualiser, en détente profonde, un « être de lumière », ou « monsieur Net », ou la « fée Clochette », etc. qui vient peindre leurs masques. Ils doivent demander à ces personnages la signification des formes et des couleurs aux différents endroits. Ils peignent alors leurs masques en demeurant le plus près de cette vision.

Et commence le jeu théâtral. Chacun doit venir sur la scène donner vie à son masque. « Personne, écrit Sheelen, n'a le droit de souffler dans un masque si le souffle de son créateur ne lui a donné vie préalablement[15]. » Chacun est sur la scène avec son masque sur le visage, 5 minutes seul, puis 5 minutes avec un autre, sans que les personnages interfèrent. Chacun exprime par des gestes, danses, sons, paroles et chants ce que le masque lui dicte. Et on recommence avec le second masque. Le masque de plâtre correspond en général à notre rationnel et l'autre, à l'émotionnel. Ensuite, tous les étudiants vont de nouveau revenir sur la scène par groupes de 3, chacun s'isolant durant 5 minutes, puis ils vont commencer à s'apprivoiser mutuellement durant 5 autres minutes, pour aboutir à une réelle interrelation durant 10 minutes, avec un ou l'autre de ces masques, ou les deux à la fois, les interchangeant, comme des sortes de Janus. Enfin, durant une autre séance, on va recommencer tout le stratagème, chacun choisissant le masque d'un autre, et cela, jusqu'au moment où plusieurs étudiants auront essayé plusieurs masques différents et qu'on soit rendu à une interrelation de 5 personnes sur la scène. Il est surprenant de voir comment une autre personne perçoit et donne vie à nos masques. Cela amène les gens à se découvrir des qualités insoupçonnées et à mieux se connaître mutuellement.

Nécessité du rituel

La dernière partie de cette série de cours d'« éveil à la créativité » est consacrée à la création d'un rituel collectif. L'intérêt pour

15. Laura Sheleen, *Théâtre pour devenir autre*, Paris, Éd. EPI, 1993, p. 20.

les rituels me vient des *happenings* auxquels j'ai déjà participé. Dès 1970, dans le cadre de mon cours « Art et anti-art », tous et chacun devions faire un rituel impliquant ou non les collègues. À l'automne 1975, un rituel a soudé deux groupes d'étudiants en arts plastiques entre lesquels il y avait de l'animosité. Le moment de la première neige au Québec plonge dans un état de douce fébrilité. C'est la fin d'une période et l'annonce de la prochaine, la préparation à l'hibernation, à la rentrée en soi-même. Les deux groupes s'étaient clairement exprimés et chacun connaissait maintenant ses forces et ses faiblesses. La trêve était imminente : nous cherchions un thème pour un rituel d'unification. Ce fut « L'enterrement de la mouche et la célébration de la première neige », l'hibernation des egos pour un travail en profondeur ! Dix ans après, j'ai recommencé à pratiquer des rituels avec des groupes de spiritualité amérindienne. Puis, j'ai senti la nécessité d'organiser à l'intérieur de chacun des cours qui s'y prêtaient un « Rituel de réconciliation ». Le dernier rituel collectif a eu lieu en avril 1996 avec une quarantaine de personnes y participant activement.

Les étudiants avaient décidé de se diviser en trois groupes : les exorcistes de la violence, les guérisseurs et les joueurs de tours. Les exorcistes extériorisaient à grands cris et gestes, au nom de tous, toutes les pulsions de destruction et de violence les habitant, jusqu'au paroxysme. Les guérisseurs commençaient par s'intérioriser pour trouver en eux-mêmes un état de calme profond. Puis, chacun, selon son impulsion, allait apaiser, réconforter les autres, ou chantait, distribuait des colliers, de la nourriture, etc., pendant que les joueurs de tours exprimaient l'énergie vitale, se manifestant par toutes sortes de grivoiseries et par tout ce qui pouvait nous amener à rire de nous-mêmes et des autres.

J'ai participé au rituel de *Passage à la Nouvelle Année*, organisé par Claude Desjardins, le 4 janvier 1998, à l'espace communautaire du Haut-Impérial de Granby. Des gens lui avaient commandé ce rituel. Claude Desjardins se définit humoristiquement comme une *artiste spirituelle à pratiques environnementales in situ* . En réalité, c'est une des très bonnes ritualistes que nous ayions au Québec. Le rituel se déroula principalement dans une grande salle sur le pourtour de laquelle étaient appuyés de morceaux d'écorce de différentes

grosseurs, et installées des œuvres de l'artiste, évoquant les cercles concentriques d'immenses troncs d'arbres. Le rituel commença à 13 heures pour se terminer vers 19 heures, incluant une période de repos d'une demi-heure.

Claude Desjardins invita le groupe — 26 personnes, dont 9 hommes — à s'asseoir par terre en cercle autour d'un chandelier rustique, fait d'une souche d'arbre, suggérant un feu de camp. Elle se présenta et demanda à chacun d'en faire autant, en insistant sur une qualité nous étant propre ou que nous voulions acquérir et que nous désirions partager avec le groupe dans l'énergie du feu. Puis, elle entonna un chant d'amour amérindien en l'honneur des 7 directions — points cardinaux, haut, bas, et canal central —, et fit brûler des herbes sauvages odorantes.. Elle nous expliqua que la première partie du rituel consistait à nous débarrasser des vieilles écorces de l'an passé.

Elle nous invita alors à aller chercher sur le pourtour de la salle chacun une vieille écorce que l'on porterait un bon moment, liée à nous par des fils, symbolisant notre attachement. Puis, à nouveau en cercle, elle nous demanda de nous questionner intérieurement, les yeux bandés, pendant qu'elle jouait du tambour, pour trouver de quelles vieilles écorces de l'année passée nous voulions nous débarrasser. Nous avons ensuite partagé avec notre voisin ce que nous avions entrevu, essayant de résumer le tout en deux mots que nous devions écrire sur un tout petit morceau d'écorce de bouleau, que nous sommes allés tremper dans la cire (exemple : témérité, orgueil).

Puis l'animatrice remit à chacun un morceau de glaise et des graines de sésame, symbolisant les espoirs pour l'année à venir. Elle nous demanda d'enfouir ces graines dans la glaise et, les yeux bandés encore une fois, d'y modeler nos aspirations sans réfléchir, avec l'intelligence des mains seulement. Une fois l'opération terminée, et la surprise de découvrir ce que nous avions fait, nous avons à nouveau partagé avec notre voisin ce à quoi cela nous faisait penser et chercher à formuler en une phrase-souhait l'aspiration ainsi manifestée. Mon objet ressemblait à une tresse ou à une sorte de caducée ; je décidai que ma phrase serait : « En ligne droite, de moi vers mille soleils. » Puis chacun planta une chandelle dans la glaise de son objet modelé. On retira du centre le chandelier-feu de camp, et l'un à la

suite de l'autre, nous allâmes y placer notre objet, de façon à ce que l'ensemble forme une sorte d'arbre-sculpture. Il était 17h30.

Il faisait noir ! Nous sommes alors sortis dehors avec nos écorces toujours attachées à nous, pour nous diriger vers une petite rivière. Rendus là-bas, chacun fit le même rituel : couper les fils, se servir de la grande écorce comme bateau sur lequel était déposée, enflammée, la petite écorce avec les deux mots, en disant : « J'abandonne à toi, rivière, ces vieilles écorces dont je veux me départir ! » Le moment était particulièrement magique, avec l'obscurité, les rapides de la rivière et les bateaux enflammés ! Enfin, de retour à l'intérieur, une chandelle, allumée au feu de camp de nos qualités respectives, circula de main en main pour que chacun aille allumer la chandelle de son objet modelé, en disant à haute voix sa phrase-souhait. Et l'arbre-sculpture devint illuminé du feu de tous nos espoirs. Claude Desjardins, pour terminer le rituel collectif, chanta une belle mélopée amérindienne pendant que chacun d'entre nous, dans le calme, intégrions ce que nous venions de vivre.

Pour Richard Schechner, les rituels sont nécessaires, que ce soit pour les insectes, les animaux ou les humains, quand il y a conflit potentiel avec autrui et l'environnement. La violence réelle, selon lui, menace toujours la vie d'un groupe. Et la violence engendre la violence. Il lui faut un substitut. Le rituel est homéopathique. « La fonction du rituel, écrit-il, est de rappeler par la redondance et l'exagération : « Il y a un problème, il y a un problème ; as-tu compris le message ? » On ritualise pour éviter une issue désastreuse dans la « vraie vie »[16]. Schechner croit que les problèmes exorcisés dans les rituels sont fondamentalement toujours du même ordre : hiérarchie, territoire, sexualité. Je trouve que c'est là un point de vue uniquement matérialiste. Je voudrais élargir le concept. La nécessité du rituel vient de notre conscience de la polarité, de notre sentiment d'être divisés d'avec la totalité et donc du sentiment de notre propre solitude et de notre fragilité. Le rituel est un acte de renforcement individuel de notre propre pouvoir sur nous-mêmes et sur notre environnement physique et social, mais aussi un acte d'échange, de rétablissement de l'unité avec cet environnement. Car

16. Richard Schechner, *The Future of Ritual*, New York, Rutledge, 1993, p. 230.

l'environnement n'est pas menaçant pour celui qui a fait la paix avec ses démons intérieurs.

Je pose au départ les pulsions archétypales de chacun, des besoins fondamentaux qui sont de deux ordres, matériel et symbolique, mais pouvant être interreliés. Les besoins non satisfaits immédiatement — et ce qui semble fragile par rapport à son entourage, le mariage par exemple —, deviennent les valeurs profondes de l'individu, ce à quoi il ne cesse d'aspirer, ses valeurs mythiques, sa mythologie personnelle. Et l'individu a continuellement besoin de réaffirmer ses valeurs par des actions les manifestant, les rituels. Chacun a ses petits rituels quotidiens : rituel d'ablutions matinales, façon de s'habiller et de manger, les petits pois avant les carottes, etc. À tout moment, on fait des gestes pour renforcer le sentiment de ce qu'on désire être. Le rituel individuel est ainsi une façon d'entrer en contact avec son environnement, en lui manifestant qu'on le respecte si on est bien avec soi-même, ou en le confrontant si on se confronte soi-même, à moins d'être en conflit forcé avec autrui (guerre). Les rituels sociaux constituent des façons stéréotypées d'aider les gens à entrer en contact avec leurs semblables (exemple : les disco-bars) ou permettent d'établir un contact avec l'esprit collectif du groupe. Un rituel collectif, consciemment voulu, n'est efficace que s'il permet d'intégrer les rituels individuels de chacun. Il y a certes une grande nécessité de créer de nouveaux rituels collectifs (exemple : les grands rassemblements, comme un festival de jazz, etc.) pour que les gens échangent. On ne doit pas réduire les rituels à des problèmes de hiérarchie, de territoire, etc., même si, pour certains, c'est leur seule façon d'exprimer leur personnalité.

La pensée d'Anna Halprin est pour nous source d'inspiration. Il faut découvrir dans notre propre corps l'expression de nos mythes pour intégrer par la suite notre vécu au mythe collectif, lui donnant ainsi sa force. « Dans mes ateliers et rituels collectifs, écrit Halprin, j'encourage les gens à travailler à partir de leur propre vécu, à utiliser des faits concrets de la vraie vie pour que la force du rituel collectif atteigne ce qu'il y a de profond en eux et rejoigne ainsi leurs communautés[17]. » J'ai découvert Anna Halprin, il y a deux ans, au

17. Anna Halprin, *Moving Toward Life, Five Decades of Transformational Dance,* Hanover, N.Y., Wesleyan University Press, 1995, p. 229.

cours d'une entrevue télévisée[18]. Elle parlait de son rituel « *Circle the Earth* » et le présentait. Ce rituel est né en 1980-1981, à l'occasion d'une série d'ateliers, « Recherche de mythes et rituels vivants à travers la danse et l'environnement », qu'elle donnait avec son mari dans la région de San Francisco. À cinq de ces ateliers revenait toujours en visualisation chez la majorité des participants un sentiment de frustration à l'égard du mont Tamalpais, près du pont Golden Gate. De 1979 à 1981, cinq femmes ont été assassinées sur le mont Tamalpais et personne n'osait plus s'y promener. Un désir collectif de reprendre pouvoir sur le mont était manifeste.

Cela donna naissance au rituel « *In and On the Mountain* » (1981), qui eut lieu à l'auditorium du Marin College à Kenfield et sur le mont Tamalpais, l'auditorium devenant symboliquement pour l'occasion la caverne primordiale, l'intérieur de la montagne. Il y avait 500 participants divisés en 3 groupes, les monstres (50), habillés de noir, les pacifistes (50), habillés de blanc, et les témoins, tous les autres. L'auditorium était aménagé comme pour un match de ballon-panier, un rectangle au centre et, sur chacun des longs côtés, les estrades. À un bout du rectangle, il y avait les monstres, à l'autre bout les pacifistes et, dans les estrades, les témoins. On pourrait les appeler spectateurs, mais Halprin s'y oppose. Le spectateur est celui qui est là pour se divertir et qui juge sans s'engager. Le rôle du témoin est de comprendre ce qui se passe et de soutenir moralement chacun des acteurs. D'ailleurs, chacun choisit son rôle dans les séances préparatoires. Les témoins sont confirmés dans leur rôle de participants actifs par le port obligatoire de masques blancs, ronds, carrés ou triangulaires. Ces masques représentent des qualités liées aux formes. Ils protègent symboliquement les témoins contre la violence des monstres, qui doivent aller chercher en eux tout ce qu'il y a de plus horrible pour l'exprimer. Et quand cela est assumé, quand le paroxysme collectif est atteint, à un signal donné, ils courent tous rejoindre les pacifistes, en méditation depuis le début, pour se faire réconforter. Tous ces gens ne sont pas des professionnels, mais des habitants d'une communauté comme vous et moi. Une fois cette

18. *The Power of Ritual*, une interview avec Anna Halprin par le Dr Jeffrey Mishloff, 1988.

violence exorcisée au fond de la « caverne », les 500 personnes, divi-
sées en 5 groupes, sortent pour reprendre possession de la montagne,
chaque groupe empruntant un chemin différent.

Une semaine après le rituel, le tueur était capturé ! « Y a-t-il une
relation de cause à effet entre votre rituel et la capture de l'assas-
sin ? » demande Richard Schechner à Anna Halprin. Elle répond :

> Je l'ignore, mais ça m'intéresse de le savoir. La fonction des rituels
> traditionnels est justement de créer pendant le rituel ce qu'on
> désire voir arriver dans la vraie vie ! La danse et le rituel sont
> toujours pour moi une prière. C'est le processus qui compte ! Est-
> ce que les Hopis vont arrêter d'exécuter leur danse du Serpent
> chaque mois d'août s'il ne pleut pas ? Non, ils recommencent
> chaque année[19] !

Je m'aperçois que la structure du rituel de réconciliation,
exécuté avec les étudiants en avril 1996, ressemble beaucoup à celle
du rituel de Halprin. Cela n'a jamais été voulu : c'est probablement
universel ! Après la capture de l'assassin, Don José Mitsula, un
chamane huitchol de 109 ans a rencontré Anna Halprin et lui a dit :
« Cette montagne est une des plus importantes places sacrées de la
Terre. Je crois en ce que vous avez fait. Mais pour la purifier de façon
vraiment efficace, vous devrez y retourner et faire votre danse durant
cinq ans[20]. » Ainsi fut-il fait et cela a mené à la création du rituel de
deux jours appelé « *Circle the Earth, a Dance in the Spirit of Peace* », en
1985, 1986, 1987, et à la « Danse planétaire pour la paix » à Pâques,
le 19 avril 1987, faite en même temps au mont Tamalpais et dans
63 villes de 37 pays. Et les gens continuent depuis ce temps à
exécuter en différents endroits au monde ce rituel du printemps.

Anna Halprin a fondé, en 1959, le San Francisco Dancers'
Workshop, un groupe multidisciplinaire réunissant des architectes,
des poètes, des musiciens, des danseurs, des gens de théâtre et des
psychologues. Elle désirait créer une sorte de théâtre total.
Son professeur de danse à l'Université du Wisconsin, Margeret
H'Doubler, a d'abord été biologiste. Elle enseignait la danse d'un

19. Anna Halprin, *Moving...*, ouvr. cité, p. 253.
20. Anna Halprin, *Circle the Earth Manual,* Ed. Anna Halprin, P. O. Box 794,
Kentfield, Ca. 94914, 1987, p. 5.

point de vue médical. Cela a évité à Halprin l'apprentissage du traditionnel langage des mouvements stylisés. L'Institut Esalen sera très important pour elle. Elle y a découvert les jeux psychologiques de groupe de Fritz Perls axés sur le ressenti du corps dans l'ici et maintenant. Ida Rolf et Moshe Feldenkrais lui ont apporté une connaissance approfondie des blocages corporels. Le D^r John Rinn lui fera découvrir la bio-énergie de Reich et Lowen. Et elle travaillera avec Rinn pour concevoir des exercices d'expression corporelle.

Son mari, Lawrence Halprin, un architecte préoccupé avant tout par l'environnement et le design urbain, publie en 1969 *The RSVP Cycles : Creative Processes in the Human Environment*[21]. Elle a toujours collaboré étroitement avec lui. Elle affirme lui devoir sa façon d'aborder la créativité applicable aux niveaux individuel et collectif. La connaissance des cycles RSVP ressemble à la pratique philosophique de la roue médicinale amérindienne. C'est un jeu d'interrelations entre les divers aspects du projet créatif. Voici la signification des lettres : R = ressources ; S = *score*, objectif ; V = *valu-action*, l'évaluation des actions; P = performance, accomplissement. L'objectif est d'être toujours à même de pouvoir évaluer clairement le processus d'évolution du but que l'on s'est fixé, par rapport aux ressources et aux effets rétroactifs.

Lawrence Halprin est l'architecte paysagiste de la fontaine de l'Embarcadero (1971), à San Franscisco, du sculpteur montréalais Armand Vaillancourt[22]. En 1977, dans le cadre de son rituel « *City Dance* », Anna organise une célébration populaire à la fontaine de l'Embarcadero. Dès 1967, elle s'intéresse aux mythes. Le jeudi soir, durant 10 semaines consécutives, elle organise, dans des décors de Patrick Hickey, une série de rituels intitulée « *Myths* ». Chacun concerne un archétype particulier : création, expiation, responsabilité, pertes, totem, labyrinthe, rêve, masque, histoire et le mantra OME. Son but est d'amener les gens à être créatifs, à exprimer leurs besoins par rapport à ces thèmes. En 1969, elle organise une série d'ateliers intitulée « Life/Art Workshop Processes », dans lesquels on s'intéresse

21. Lawrence Halprin, *The RSVP Cycles, Creative Processes in the Human Environment*, New York, Brazier, 1969.
22. Lawrence Halprin, *Cities*, Cambridge, Mass., MIT Press, 1963, p. 228.

avant tout à développer des techniques de créativité collective, pour en arriver à trouver des mythes communs qui puissent servir à la vie quotidienne. En 1978, elle fonde avec Daria Halprin le Tamalpa Institute, voué « à l'étude du mouvement, de la danse, des arts de guérison, du processus créatif, des mythes, des rituels et de l'art communautaire[23] ».

Grotowski et la formation chamanique

J'ai toujours été intrigué par le metteur en scène polonais Jerzy Grotowski. Il a eu la reconnaissance internationale en même temps que le *Living Theater* de Julien Beck et Judith Malina, entre 1965 et 1970. Il prônait un théâtre pauvre, visant à en éliminer tout le superflu. Et en 1970, les spectateurs vont être éliminés. Il abandonne le théâtre-spectacle pour se consacrer uniquement à des ateliers expérimentaux de formation de l'acteur, théoriquement, mais en réalité de formation chamanique. Richard Schechner écrit : « Les ateliers de théâtre et de danse expérimentaux de Grotowski sont en fait des laboratoires liminaux d'initiation psycho-physique. [...] Les « para-chamans » du théâtre et de la danse expérimentaux, comme Grotowski, désirent que leurs esthétiques rendent l'initiation permanente[24]. » Grotowski s'est placé volontairement en retrait des honneurs et de l'officiel. Ses ateliers sont très recherchés, mais très exigeants. Ils se tiennent en général dans des lieux désaffectés, hangars, vieilles granges, sans spectateurs, et ne comprennent jamais plus de 20 participants. Chaque session dure de 10 à 16 heures consécutives, sans avis préalable, la plupart du temps la nuit. Grotowski a travaillé dans les villes de Wroclaw et Opole, en Pologne. Il a donné des ateliers également à Irvine, près de Los Angeles, et à Pontedera, en Italie. Il n'écrit pas. On ne connaît ses méthodes que par ce qu'en ont révélé des étudiants et par les rares interviews qu'il a accordées. On dit de lui qu'il a quitté le théâtre pour l'essentiel, le primordial, l'universel, et qu'il espère découvrir une très ancienne forme d'art,

23. A. Halprin, *Moving...*, ouvr. cité, p. 254.
24. Richard Schechner, ouvr. cité, p. 258.

l'art originel, celui de la voie de la connaissance. Ses techniques sont constituées de chants et de danses traditionnels de la Corée, de l'Égypte, de la Pologne, des pratiques maronites de l'Église syriaque et des exercices théâtraux des Russes Meyerhold et Stanislawski. Il inclut aussi certains rituels des Rose-Croix, des francs-maçons et des maîtres spirituels comme Gurdjieff. Un élément important concerne les *mudras* (attitudes, gestes et mouvements), qui ressemblent beaucoup à ceux du théâtre balinais. Il s'agit de faire remonter la *kundalini*, en utilisant le savoir des Hindous, des bouddhistes japonais et des derviches soufis.

L'Institut Cuyamungue

Je suis convaincu par expérience que les *mudras* et *mantras* sont à la base de plusieurs rituels d'initiation. Il est étonnant de constater la similitude des gestes canoniques entre la sculpture hindoue et les sculptures olmèques et mayas. Ces gestes viennent de la danse, c'est-à-dire de l'expression de l'énergie par des mouvements. Frantz Boas[25] suggère que « les motifs répétitifs des peintures et des sculptures amérindiennes de la côte ouest du Canada ont leur origine dans les mouvements de leurs danses ». Il y a trois ans, je me suis retrouvé dans la galerie sumérienne du Louvre. Comme je ne connaissais pas cette civilisation, leur art m'était plutôt hermétique. Spontanément, j'ai imité la position de la sculpture sans tête devant moi. La main gauche soutenait le poing droit placé à la hauteur du plexus. En prenant cette position, j'ai compris instinctivement que le côté intuitif devait soutenir celui de l'action dans les moments de nervosité. Évidemment, je n'affirme pas que j'ai raison. Mais j'ai été bien étonné — et réconforté en même temps — d'apprendre qu'une chercheure travaille dans ce sens depuis 1977. La doctoresse Felecitas D. Goodman fait prendre aux gens qui suivent ses ateliers la position exacte du chamane d'une sculpture des Indiens de la côte nord-ouest

25. Frantz Boaz, *Primitive Art,* Oslo, Aschehoug, 1927, p. 335 : citation reprise du livre de Bill Holm, *Northwest Coast Indian Art,* Vancouver, Douglas and McIntyre, 1965, p. 92.

du Canada, ou de l'homme peint dans les grottes de Lascaux. Elle leur demande de respirer d'une certaine façon durant 5 minutes, puis les invite à garder les yeux fermés durant 25 minutes, pendant qu'elle agite un hochet à 200 coups par minute. Et hop ! chacun se retrouve dans la peau du personnage dont il a adopté la position !

Felecitas D. Goodman, qui a 80 ans, est une psychoanthropologue qui a enseigné de 1968 à 1979 à la Denison University de Grandville, en Ohio. Ses recherches ont principalement concerné les états altérés de la conscience. C'est le neurologue canadien V. F. Emerson[26] qui lui a inspiré ce travail à partir des positions canoniques. Elle fonde, en 1979, le Cuyamungue Institute pour former des gens désirant enseigner ses méthodes. L'Institut est situé sur un terrain de 280 acres, à 17 milles au nord de Santa Fe (N. M.), qui fait face à l'ouest au Jemez Range où, selon la tradition hopie, les humains auraient émergé du troisième au quatrième et présent monde. Il y a une *kiva* semi-enterrée sur le terrain, construite dans la tradition des Indiens pueblos. C'est là qu'ont lieu les rituels d'initiation. *Cuyamungue* est un mot tewa qui veut dire « l'endroit où les rochers sont glissants ». On pourrait ajouter : « l'endroit où l'on glisse dans l'autre monde ». Durant l'hiver, il est fermé et les activités ont lieu alors à Columbus, Ohio, où vit Felecitas Goodman. Elle a publié plusieurs articles, dont un dans le *Journal of Humanistic Psychology*, en 1986[27], et plusieurs livres dont *Ecstasy, Ritual, and Alternate Reality*, en 1988 et, *Where the Spirit Ride the Wind*[28], en 1990. Un grand nombre de ses anciens étudiants dirigent des ateliers un peu partout dans le monde. Sa principale assistante, et vice-présidente de l'Institut, une psychologue, D^r Belinda Gore, a publié en 1995 un livre pratique des positions et exercices, *Ecstatic Body*

26. V. F. Emerson, « Can Belief Systems Influence Neurophysiology? », *Newsletter-Review of R. M. Bucke Memorial Society*, n° 5, 1972, p. 20-32.
27. Felecitas D. Goodman, « Body Posture and the Religious Altered State of Consciousness : an Experimental Investigation », *Journal of Humanistic Psychology*, vol. XXVI, n° 3, été 1986, p. 81-118. ; voir aussi l'article « A Trance Dance With Mask, Research and Performance at the Cuyamungue Institute », *The Drama Review*, n° 34, 1990, p. 102-114.
28. Felecitas D. Goodman, *Ecstasy, Ritual and Alternate Reality,* Bloomington, Indiana, University Press, 1988, *Where the Spirit Rides the Wind*, Bloomington, Indiana University Press, 1990.

Postures : an Alternate Reality Workshop[29]. Dans ce livre, on trouve 39 positions, les œuvres qui les ont inspirées, un dessin et une explication montrant pour chacune comment tenir la position. Il y a 7 catégories de positions qui ont des fonctions différentes : la guérison, la divination, la métamorphose, le voyage spirituel, l'initiation : mort et renaissance, les mythes vivants et la célébration. Les expérimentations avec les étudiants de la Cuyamungue ont été testées avec des appareils électroniques enregistrant tout changement psychologique. « Mais, comme l'écrit Richard Schechner, est-ce que l'expérimentation donne le savoir ? Changer son rythme cardiaque et la vitesse des neurones est quelque chose, l'apprentissage et le savoir sont autre chose[30]. »

L'atelier de créativité va remplacer l'art

On reproche souvent à ces ateliers de courte durée de nous faire découvrir des mondes, puis de nous laisser pantois. C'est comme pour l'usage des drogues hallucinogènes ! Mais il en est de même pour toute nouvelle connaissance : on a beau l'avoir saisie, il faut l'assimiler. Et c'est uniquement par des prises de conscience successives qu'on y arrive, en continuant à répéter, dirait-on à un pianiste. L'intérêt de ces ateliers est que l'expérience est vécue dans le corps et l'être entier, et non uniquement sur le plan intellectuel. Goodman s'est d'abord inspirée d'œuvres ou de photos reproduisant des positions de chamanes avant de passer à d'autres thèmes. C'est le vécu relaté et comparé des chercheurs qui permet de poursuivre la recherche. Théoriquement, rien n'est exclu : c'est l'expérimentation qui confirme. Un des modèles utilisés est la *Dame d'Auxerre* (Grèce archaïque) du Louvre. Tout étudiant en histoire de l'art à Paris, entre 1960 et 1965, devait la connaître. Imaginez maintenant les principales œuvres de l'histoire de l'art réinterprétées à la lumière des enseignements de Goodman. À l'Exposition universelle de Paris,

29. Belinda Gore, *Ecstatic Body Postures : an Alternate Reality Workshop*, Santa Fe, Bear, 1995 ; les adresses du Cuyamungue Institute sont : Route n° 5, Box 358-a, Santa Fe, New Mexico 87501 et 114, East Duncan St., Columbus, Ohio, 43202.
30. Richard Schechner, ouvr. cité, p. 252.

en 1900, il y avait le « Théâtre des tableaux vivants » : on recréait sur scène avec des personnages vivants les tableaux des « grands maîtres ». Je sais bien que le but n'était pas le même, mais il y a peut-être dans cette nécessité de ressentir les choses, avec ce qu'on appelle aujourd'hui « l'intelligence du corps », un paradigme de la nature humaine à sonder.

Les ateliers de croissance psychologique ou d'éveil à la créativité sont de plus en plus populaires. J'ai parlé de mon cours pour permettre au lecteur d'imaginer ce que peuvent être ces ateliers. Je donne ce cours à des animateurs, mais il conviendrait à n'importe quel genre de clientèle. C'est un cours d'initiation à l'ensemble des formes d'expression. Il y manque la sensibilisation psychologique à l'utilisation d'outils *high-tech*. Il existe aussi, pour les intéressés, un grand nombre d'ateliers de sensibilisation plus spécialisés, comme ceux qu'anime Raôul Duguay sur la voix, par exemple. Voilà un artiste qui a fait le passage de la société du spectacle à celle de la création. Ces ateliers sont importants pour deux raisons. C'est là que s'élaborent les nouveaux mythes collectifs dont on a tellement besoin aujourd'hui. Il s'agit de mythes correspondant à des besoins profonds, et non ceux de la publicité. Certains de ces mythes sont repris ensuite par le cinéma et la télévision. CES ATELIERS VONT REMPLACER LA FONCTION DE L'ART, EXPRESSION DU GÉNIE. Le concept de créativité va remplacer celui de génie. Le mythe de l'art n'étant plus une nécessité historique, c'est tout l'ensemble institutionnel le soutenant qui s'écroule. Cela veut dire que le temps des collections d'œuvres destinées à être entassées dans les caves des musées va bientôt être révolu et que l'artiste va devoir se découvrir d'autres fonctions. Certains vont faire partie d'équipes scientifiques, travaillant à préciser la fonction de l'esthétique expérimentale, d'autres vont se préoccuper de la recherche de nouvelles façons d'aborder le design et la commande publique. La majorité, comme cela a toujours été le cas depuis qu'on s'intéresse à l'éducation par l'art, vont travailler à l'animation d'ateliers de créativité. Y aura-t-il des maîtres plus reconnus que d'autres ? Il y a toujours eu des gens plus sages que d'autres et qui vont plus loin dans leurs recherches, mais cela n'a rien à voir avec le mythe du grand artiste génial et unique créé par la société industrielle. Un musicien me dit :

« Je n'aime pas tout de la musique de ceux qu'on appelle les grands maîtres. J'aime tel extrait de la *Cinquième* de Beethoven, tel *Nocturne* de Chopin, etc. En fait, ce que j'aime ne constituerait pas un gros cahier de partitions. Ces moments-là sont pour moi inspirés : le restant est de la production alimentaire. » Les artistes vont être de plus en plus appelés à travailler avec des équipes à partir de thématiques. Les meilleurs, évidemment, seront toujours recherchés. La créativité populaire n'élimine pas les talents particuliers de chacun.

« Les peintures des grottes de Lascaux, je l'ai déjà dit, sont de l'art, même si le concept de l'art n'existait pas », soutient un de mes collègues. Selon moi, il n'y a pas de création ou de manifestation sans idée ou désir préalable. Et si le concept d'art n'existait pas, c'est qu'il s'agissait d'autre chose. J'aime imaginer que, à l'origine, il y a la croyance en un mythe — et cette attitude me semble éternelle —, puis un rituel pour le manifester et le renouveler. Le rituel est la première forme d'expression esthétique, dont les autres découlent ; il vient des besoins individuels d'incorporation au mythe qui prend très rapidement une forme collective. Nous sommes réticents à rejeter l'idée de l'art, parce que, d'après l'ensemble de nos contemporains — et cela serait la véritable fonction traditionnelle et transhistorique de l'art —, il y a dans l'art quelque chose qui nous dépasse ou, si l'on est athée, quelque chose de mystérieux que l'on ne comprend pas encore, la partie la plus noble de l'homme, comme dirait Malraux. Et c'est cet impondérable qu'on ne veut pas abandonner avec l'idée de l'art. J'ai proposé de remplacer le terme *art* par celui d'*expression esthétique*. Pour plusieurs personnes, ce terme laisse à désirer, parce que l'esthétique, depuis l'invention du terme par Baumgarten, semble embourbée dans un fatras philosophique qui nous l'a tout à fait dévaluée. Or, les sciences de la cognition nous permettront de réévaluer ces concepts perçus comme académiques : le beau, le bon, le vrai, l'un et le multiple. Les mythes qui sont en train de naître viennent de la nouvelle physique. Ils concernent le fait que l'observateur fasse partie du phénomène observé, les relations instantanées avec l'ensemble de l'Univers, le paradigme holographique et l'interconnexion globale entre tout ce qui existe. La technologie actuelle nous amène à une conscience planétaire qui nous ouvre sur l'intergalactique.

Le rituel collectif de la « Danse planétaire » d'Anna Halprin, en 1987, a été fait, je le rappelle, simultanément dans 63 villes de 37 pays. Elle affirme :

> Nous n'avons pas créé cette vague, elle nous a conduits ! [...] J'appelle ce mouvement spontané et populaire « Art global ou planétaire ». [...] Les galliéristes reconnaissent qu'il y a un marché global, mais ils le voient comme provenant d'une source unique, l'artiste élitiste, dont ils multiplient les performances. [...] L'art global qui m'intéresse ne provient pas d'une seule source. Il vient de plusieurs centres et n'a aucun spectateur. Il est complètement interactif [...], et résulte de l'expérience de chacun. C'est une forme d'expression collective en continuelle modification[31].

Une expression esthétique planétaire

La même année, les 16 et 17 août 1987, José Argüelles organisait les fêtes de la « Convergence harmonique[32] », qui ont regroupé des dizaines de milliers de personnes un peu partout dans le monde. Argüelles vit à Boulder, au Colorado. Il est peintre, poète, philosophe et auteur d'une dizaine de livres. Dans le domaine de l'histoire de l'art, il a publié, en 1972, *Charles Henry and the Formulation of a Psychophysical Aesthetic*[33], *Mandala*[34] et, en 1975, *The Transformative Vision*[35], puis s'est fait connaître par la suite par ses livres sur la philosophie des Mayas et l'interprétation de leur calendrier sacré, le *Tzolkin*. En 1972, il étudie avec le maître et artiste tibétain Chögyam Trungpa Rimpoche. Ensemble, ils vont formuler les principes du *Dharma Art*, et Argüelles va organiser différentes manifestations de *Dharma Art* à Los Angeles, en 1980, et à San Francisco, en 1981. Il

31. Anna Halprin, ouvr. cité, p. 234.
32. Pour la Convergence harmonique, voir : S. McFadden, *Current Affairs, the Legend ot the Rainbow Warriors*, Santa Fe, Bear, 1992, p. 54-66.
33. José Argüelles, *Charles Henry and the formulation of a Psychophysical Aesthetic*, Chicago, University of Chicago Press, 1972.
34. José Argüelles, *Mandala*, Berkeley, Shambala, 1972.
35. José Argüelles, *The Transformative Vision. Reflections on the Nature and History of Human Expression*, Berkeley, Shambala, 1975, réédité chez Muse, Fort Yates, 1992.

publie en octobre 1980 un essai, *Planet Art and Paradigm Shift*, dont il reprend les grandes lignes dans le *Planet Art Report*, présenté au First Planetary Congress de Toronto en juin 1983. Dans la seconde édition de son livre *Earth Ascending*[36], en 1988, il ajoute en annexe un extrait de son *Planet Art Report for Desperate Earthlings of the Past*. Argüelles est le premier grand défenseur de l'art planétaire. Il fait la promotion, comme Halprin, d'une forme d'expression collective en continuelle modification. Voici, en plus élaboré, quelques-unes de ses idées :

1. L'art ou l'expression esthétique est une caractéristique de l'énergie cosmique. Il a pour fonction de faire de l'humanité un seul et même organisme planétaire. L'expression esthétique fait ce lien entre les individus parce qu'elle est axée sur les centres émotionnels. L'énergie émotionnelle est une des manifestations de l'énergie bio-psychique de l'Univers qui s'unit avec les autres forces de l'Univers quand elle est bien canalisée à travers le son, le rythme, le mouve-ment, la lumière, la couleur, la forme.

2. Il n'y a pas d'équilibre dynamique avec les forces de l'Univers sans le système énergétique de l'expression esthétique. Quand l'esthétique est tordue, c'est tout l'équilibre dynamique qui est menacé. Un artiste malade psychologiquement, dans la mesure où son œuvre a un effet sur le public, est menaçant pour l'ensemble du système. L'expression esthétique, l'énergie et la santé sont intime-ment liées. Il n'y a pas d'art authentique sans transformation de soi. Il faut pour cela aligner son énergie sur le spectre total de l'énergie cosmique.

3. L'art doit être inclusif et non exclusif. Il doit être communi-cable au plus grand nombre de gens possible. L'expression esthétique d'un individu nourrit l'expression esthétique collective. L'artiste doit chercher à augmenter la force de l'expression esthétique en créant des associations qui amènent les gens à travailler ensemble.

4. L'universalité de l'art planétaire inclut les moments passés, pré-sents et futurs. L'expression esthétique étant une des caractéristiques de l'énergie, certains monuments anciens constituent un réseau de

36. José Argüelles, *Earth Ascending*, Santa Fe, Bear, 1984.

points de transmission continuant à émettre cette énergie. Leurs formes peuvent nous donner des clés pour le développement d'un art planétaire postindustriel, de même que les nouvelles formes de l'architecture « radio-sonique » liant les sons et la structure de la lumière, intégrant l'énergie des œuvres du passé à celle des visions futures.

5. La reconnaissance de l'expression esthétique comme réseau planétaire est vitale au fonctionnement de l'organisme humain considéré comme un tout interrelié. L'art du futur doit être bénéfique pour tous et pour le plus grand nombre de générations à venir. Ceux qui vont former les associations d'art planétaire doivent le faire en étant conscients de la profonde nature spirituelle de l'humain, en ayant foi dans la bonté naturelle de l'homme et dans sa capacité de transformation.

L'approche d'Argüelles rejoint les grandes idées des physiciens contemporains. Elle manifeste aussi ses positions esth-éthiques, comme dirait Roberto Barbanti. La fonction de l'expression esth-éthique pour Argüelles est de faire de l'humanité un seul et même organisme planétaire pouvant établir une juste relation avec les autres forces de l'Univers. Cela fait penser à l'hypothèse GAïA de J. E. Lovelock[37], selon laquelle la Terre est un être vivant ayant son propre esprit. Les Amérindiens l'affirment depuis toujours. Il n'est pas question d'entrer ici dans cette problématique. J'ai tenu à présenter Argüelles principalement pour sa conception de l'art planétaire, qui, d'après Halprin, s'oriente vers une « forme d'expression collective en continuelle modification ».

J'ai voulu démontrer, tout au long de ce livre, que l'art est un mythe qui, comme tous les mythes, n'est pas une valeur trans-historique. Je crois que le mythe de l'art-génie sera remplacé au XXIe siècle par le mythe de la société de création, impliquant l'expression esthétique pour tous. J'ai fait remarquer que les musées et les parcs d'amusement sont des institutions de la société industrielle qui seront graduellement remplacées par les nouveaux lieux de loisirs éducatifs. Ceux-ci vont évoluer à la mesure des besoins sociaux : ils vont

37. J. E. Lovelock, *La Terre est un être vivant*, Paris, Rocher, 1986 (e.o.1979).

stimuler, puis institutionnaliser les nouveaux rôles sociaux de l'artiste, notamment celui d'animateur d'ateliers de créativité populaire.

Un étudiant me disait après une visualisation : « Oui, j'ai eu plusieurs visions, mais tout cela n'est pas réel : c'est le produit de mon imagination! » Que répondre ? Oui, bien sûr, mais crois-tu que les rêves existent vraiment quand tu dors ? En général, on me dit : « Oui ! » Et j'enchaîne : « En effet, ils sont l'expression de ce que les psychologues appellent l'inconscient. Eh bien, dès qu'un objet entre dans mon champ de perception, il y a entre ce moment où je regarde cet objet et le moment où il atteint le fond de mon œil, une nanoseconde durant laquelle le coquin d'inconscient vient filtrer ma vision, pour ne pas dire s'y superposer. Et c'est cela qu'on voit ! En réalité, d'une certaine façon, on est tous les créateurs de notre propre réalité. »

Annexes

I

Manifeste Fusion des Arts[1]

1. Il faut cesser de considérer la sculpture, la peinture, le cinéma, la musique et la littérature comme des formes autonomes de langage artistique et suivre pas à pas l'évolution stylistique qui les enferme dans une histoire des formes ; il faut cesser de se référer à l'histoire de l'art, car l'art est aliénant pour les gens et pour les artistes en premier lieu : l'art est une mystification.

2. Aux artistes, nous recommandons donc de s'intégrer directement aux domaines suivants : *a)* architecture, urbanisme, design ; *b)* loisirs ; *c)* information. Les démarches strictement formelles sont intéressantes mais doivent être intégrées dans des projets socialement fonctionnels. L'histoire de l'œuvre qu'on ne peut juger qu'en se référant à ses critères internes est terminée. On ne peut juger d'une conception plastique, d'un morceau de musique ou d'un film… sans se référer aux catégories sociales que sont les trois domaines plus haut cités. C'est là et non dans l'art qu'il y a révolution à instaurer.

3. Affirmer que l'art est mort implique une position de principe qui repose sur l'idée suivante : l'efficacité sociale de l'art est un mythe. L'œuvre d'art est un objet de consommation comme n'importe quel autre, un objet de culture intégré à la mécanique

1. Mai 1969. Ce manifeste que j'ai rédigé faisait partie de la demande de subvention du groupe Fusion des Arts au Conseil des Arts du Canada, en mai 1969. Il a aussi été distribué sous forme de tract. Il a été reproduit dans les livres suivants : Yves Robillard et coll., *Québec Underground*, Montréal, Médiart, 1973, tome 1, p. 283 ; Caroline Bayard, *The New Poetics in Canada and Quebec*, Toronto, University of Toronto Press, 1989, p. 270.

générale de la culture, qui est incapable de la remettre en question. Décréter la mort de l'art implique que l'on prend position contre le statut privilégié de l'artiste et contre la notion d'art garante de la liberté d'expression des citoyens, avec tout ce que cette notion retient de sacré, d'éternel et de non bassement matériel. L'artiste n'est pas plus spécialement créateur que toute autre catégorie de gens dans la société.

4. Livres, films, peintures, etc., sont des objets de communication, c'est-à-dire des objets plus ou moins efficaces selon tels ou tels milieux et occasions. Ils n'ont dans le combat révolutionnaire pas plus d'importance que n'importe quels autres types d'activités correspondant à tels ou tels types de militants.

5. L'expression individuelle en tant qu'expression de la façon dont un individu voit le monde est cependant capitale. D'autant plus qu'elle incitera le plus grand nombre de gens à communiquer entre eux et à être de plus en plus libres. De ce fait, il existera toujours des personnages qui proposeront à leurs contemporains des expériences inédites. Mais il n'est pas dit que ces personnes soient de celles qu'on appelle actuellement artistes ou vedettes.

II

Art populaire
et nouveaux lieux de loisir[1]

Les idées qu'un individu ou une société a sur diverses choses sont infiniment plus importantes que les choses elles-mêmes. Ainsi en est-il de l'art ! L'art est fondamentalement un concept élitiste impliquant rareté et génie, qui a comme corollaire la totale liberté d'expression. L'art le plus intéressant pour les connaisseurs est celui qui est fortement personnalisé et nécessite un décodage lent et raffiné.

Il faut admettre qu'il y a dès le départ une frontière gigantesque entre l'idée contemporaine de l'art, et l'art public, qui, par définition,

1. Mai 1989. Voici un résumé de mon exposé présenté au colloque *Le paysage et l'art dans la ville* organisé par l'École d'architecture de paysage de l'Université de Montréal et publié dans les *Actes du Colloque*. J'ai vu ce colloque comme l'occasion d'un débat sur l'art public. Les artistes subventionnés par le Conseil des Arts du Canada en ont profité pour décrier les œuvres créées dans le contexte des sélections du Comité provincial d'art public (le 1 %). Le comité, depuis ce temps, bat en retraite et cela donne lieu à un choix de pièces que, personnellement, je trouve insipides. Ces œuvres n'établissent aucune communication réelle avec le public, qui se voit contraint d'adopter tel quel le *statement about forms* de l'artiste. Mais, ne nous éternisons pas là-dessus ! Art élitiste et art officiel sont siamois, comme le dénonce Anne Cauquelin dans *L'art contemporain* (Paris, PUF, 1992).

La querelle suscitée par l'installation des colonnes de Daniel Buren au Palais-Royal de Paris a donné la nausée à tous les combattants. Dans ce débat sur *Le paysage et l'art dans la ville*, j'avais voulu amener un autre point de vue, celui des nouveaux lieux de loisir. Il est tombé dans une mare « cloaqueuse » et n'a même pas fait une bulle.

il me semble, se doit d'être compris par le grand public, c'est-à-dire par le plus grand nombre de gens. Il en résulte donc que tous les jugements portés sur l'art public sont faussés par cette ambiguïté et qu'il faut, pour bien en juger, s'inventer de nouveaux points de référence.

Nous sommes dans une période charnière entre l'ère industrielle et postindustrielle. Nos comportements sont caractéristiques tantôt de l'une, tantôt de l'autre. L'art public correspond à l'image que nos dirigeants veulent se donner et nous donner de la société et, comme la société est actuellement dans ce passage évolutif, cette image est elle-même ambiguë. Le nouveau regard à poser sur l'art public consiste à le voir d'abord, selon moi, comme une excroissance de la civilisation des loisirs et non plus dans le champ traditionnel de l'art.

Le musée et le parc d'amusement sont des inventions du XVIIIe siècle. Ils sont tous deux en état de crise. Certains musées tendent à devenir des *luna-park* et vice versa. Il nous faut imaginer maintenant où sont les nouveaux lieux de loisirs de ladite civilisation des loisirs ! On les entrevoit, pour le moment, dans ces nouveaux types de musées, comme La Villette, à Paris, ou le Musée des civilisations à Hull, dans les nouveaux types de parcs d'amusement, comme l'EPCOT Center, le Futuroscope et ce que les Français viennent de dénommer parcs à loisirs ; dans les nouveaux genres d'Expositions universelles qu'il y a eu depuis Osaka, en 1970, et leurs dérivés, les expositions-événements, comme *Les grands voiliers* à Québec, en 1984, *Expotec* et *Présence du Futur* à Montréal, etc. ; dans les nouveaux centres sportifs, comme les Aquaparcs, les Center Parks, l'*Aquaboulevard* de Paris, dans les nouveaux centres commerciaux comme le West Edmonton Mall, le Gateshead's Metrocenter à Londres et les lieux publics intérieurs que sont ici la Place Alexis-Nihon, le Complexe Desjardins, la Place Montréal Trust.

Les nouveaux lieux de loisir, on les découvre aussi dans les nouveaux jardins urbains, comme celui de Tchumi à La Villette, et les terrains de jeux pour enfants, comme celui de Claude Lalanne aux Halles de Paris, celui d'Eric McMillan à l'Ontario Place de Toronto, celui de Peter Gnass à l'emplacement de l'ancien carré Viger à Montréal. C'est dans tous ces nouveaux lieux de loisir que s'élabore le nouveau rapport à l'art qui correspond à la naissance de

la société postindustrielle. Ce rapport pose la nécessité de l'art public, implique que le message de l'œuvre soit compris par le plus grand nombre de gens, que l'inculte et le cultivé le trouvent aussi intéressant et qu'on juge l'œuvre d'après ces deux exigences. Il implique aussi que le public devienne créatif en s'amusant.

La société industrielle a séparé l'art de l'amusement parce qu'elle avait besoin d'opposer travail et loisirs pour mieux justifier le travail à la chaîne. Une des grandes découvertes de notre époque est la reconnaissance de l'importance du jeu dans l'apprentissage chez l'enfant. Le jeu est une affaire très sérieuse que comprennent bon nombre d'entreprises *high-tech*, qui l'imposent à leurs employés comme élément déterminant de la performance au travail. Le jeu, cela va de soi, est l'élément clé de la civilisation des loisirs.

Dans le numéro 54 de la revue *Vie des Arts* en 1969, j'annonçais, après le pop-art, la naissance du « soc-art », jeu de mots faisant allusion au concept sociologique de l'art défini plus tard par Hervé Fisher et au jeu de soccer, ce qui me permettait d'imaginer l'avant-garde comme un ballon botté, de souligner l'importance du jeu en art. Cela reste tout à fait d'actualité ! Il y a une infinie variété de jeux. Si un grand nombre de ces nouvelles formes d'art public peuvent ne pas sembler *a priori* ludiques à l'observateur, il reste que la participation active des gens à l'expérience esthétique vécue dans ces nouveaux lieux de loisir est aujourd'hui ce qui me semble le plus important. L'art, en lui-même, n'est-il pas d'ailleurs un grand jeu ?

III

Du jeu au développement économique : technopoles et parcs thématiques[1]

« Plus on joue fort, plus on pense fort ! » disait Alvin Toffler[2] dans une émission diffusée sur TV Ontario. À Silicone Valley, il nous fait visiter les centres de conditionnement physique installés à même les fabriques d'ordinateurs. On offre aux employés de tels services pour qu'ils donnent un meilleur rendement. « Des cerveaux au soleil : les entreprises de pointe ont tendance à s'installer au soleil pour l'environnement de loisir », écrit Anita Rudman dans le journal *Le Monde*[3]. La publicité du Sophia Country Club de la technopole Sophia-Antipolis, dans le sud de la France, est éloquente, avec ses tennis, piscines, studios, salles de séminaires et son *Club House* conçu à l'image d'une ville antique romaine, etc. Il est évident que, dans les technopoles, jeu et travail ne sont plus des valeurs qui s'opposent !

Le jeu opposé au travail, comme dans le conte de Pinocchio, est une invention de la société industrielle qui avait besoin de stimuler

1. Été 1993. Ce texte est paru dans le numéro spécial de la revue *Téoros* consacré au renouveau des parcs à thèmes, vol. XII, octobre 1993. *Téoros* est une revue sur la recherche en tourisme publiée à l'Université du Québec à Montréal. Le domaine des nouveaux lieux de loisirs éducatifs est celui auquel j'ai consacré le plus de temps depuis 1973. J'ai rapidement compris qu'il se situait en marge du champ artistique, mais non de celui de l'expérience esthétique. Les parcs à thèmes sont une facette de ce vaste domaine de recherches qui devrait faire l'objet d'une autre publication dans un avenir rapproché.
2. Alvin Toffler, vidéo de TV Ontario, *La troisième vague*.
3. Anita Rudman, « Des cerveaux au soleil », *Le Monde*, Paris, 21 février 1987.

l'endurance des travailleurs à la chaîne. Dans les sociétés agraires, la plupart des travaux se faisaient en chantant.

Cela se pressent : je suis un défenseur de l'apprentissage par le jeu. L'enfant, avant d'arriver à l'école, apprend tout par le jeu. Et après, il joue à l'école pour bien assimiler ce qu'il y vit et y apprend. L'enfant est totalement concentré dans ses jeux. Et chaque jeu a des règles !

L'importance du jeu

Dans les nouveaux types d'entreprises des technopoles, comme l'écrit Thierry Gaudin :

> [...] ce qui est délicat, c'est la préparation des relations et des compétences nécessaires pour utiliser les nouveaux équipements à bon escient. L'accent est mis sur le relationnel en tant que fondement de transformation et de solidarité au sein de l'entreprise. Les mutations tendent à promouvoir davantage de participation et d'initiative des salariés. Un nouveau style de management commence alors à être pratiqué. Les responsables deviennent des animateurs afin de stimuler à la fois la motivation collective et les motivations individuelles. Cette primauté du bien-être des employés s'accompagne de l'introduction de l'irrationnel dans l'entreprise[4] par toutes sortes de centres de ressourcement où se côtoient le meilleur et le pire[5].

Et Gaudin en donne plusieurs exemples : les gens de chez Apple se ressourçant dans une hutte amérindienne, Bob Aubry qui, dans des ateliers destinés à des cadres de diverses entreprises, fait marcher ces derniers sur de la braise. Il est question de lunettes cosmiques, du *heavy fœtal* » (dérivé des caissons d'isolation), de la visualisation positive, etc. Gaudin prédit qu'à ces services de ressources humaines, apparus dans les années quatre-vingt, succéderont des cercles de connaissance humaine venant d'une meilleure connaissance de la parapsychologie et des recherches sur le cerveau.

4. Caroline Brun, *L'irrationnel dans l'entreprise*, Paris, Balland, 1989.
5. Thierry Gaudin et coll., *2100, récit du prochain siècle*, Paris, Payot, 1930, p. 415-420.

Les centres de ressourcement dans les nouvelles entreprises sont capitaux. « Matière grise et pins parasols : Sophia-Antipolis, ça marche, mais chercheurs, enseignants et industriels ne forment pas encore une communauté » : c'est le titre d'un article de Claire de Narbonne paru en 1985[6]. Le liant, c'est le jeu ! L'interdisciplinarité réelle ne s'installe que par des expériences de vie communes. Les groupes de croissance utilisent toutes sortes de jeux. Le jeu est ce qui soude une technopole. C'est le fertilisant de l'avenir. L'attitude ludique est avant tout un état d'esprit. Apprendre à jouer d'un instrument de musique n'est pas facile, mais on le fait par plaisir. Et j'oserais même affirmer que c'est dans la mesure où une technopole assume bien sa fonction ludique qu'elle prépare bien l'avenir !

Le *Project Sunrise*

J'ai eu la chance de participer à l'élaboration d'un projet de parc thématique devant mener à la création d'une technopole. Ce parc conçu pour la revitalisation du vieux-port de Sydney, le Darling Harbour, ne vit pas le jour, mais il est intéressant de le comparer au Futuroscope de Poitiers pour voir le rapport entre théories et pratiques, aspirations et réalisations. Baptisé *Project Sunrise*, ce parc a été élaboré de 1981 à 1985 et devait coûter 210 millions de dollars australiens. En décembre 1984, on posait la première pierre du Futuroscope, ouvert en 1987, et les investissements en 1989 atteignaient les 200 millions.

L'humanité est entrée dans une nouvelle phase d'évolution : les nouvelles technologies changent la face du monde ! Elles peuvent être aliénantes[7] ou libératrices. Familiariser les gens avec ces nouvelles technologies et trouver ensemble comment elles peuvent améliorer la qualité de vie de la majorité, tels étaient les buts du *Project Sunrise* ou « Projet du Nouveau Soleil » ou « du Soleil levant ». Le *Project Sunrise* était un parc urbain à proximité du centre-ville, dont

6. Claire Narbonne, « Matière grise et pins parasols... », *L'Expansion*, Paris, n° 257, 8 mars 1985, p. 92-97.
7. Jean-Pierre Garnier, *Le capitalisme high tech*, Paris, Spartacus, 1988.

les bâtiments étaient sous terre ou en hauteur de façon à aménager des espaces verts et à dégager la vue sur les berges. Il était constitué des six pavillons du « Parc de la découverte », de la « Communauté expérimentale du Pyrmont Bridge », de l'« Institut des technologies Sunrise », d'un « Centre des congrès », d'un « Centre d'exposition », d'un complexe hôtelier, d'espaces à bureaux, d'un développement domiciliaire pour la future technopole et d'un marché.

Le Parc de la découverte

Dans les six pavillons du parc thématique, le visiteur était invité à se familiariser avec les technologies Sunrise, en manipulant celles-ci et en participant activement à une situation dramatique impliquant une réponse de la part du groupe dans lequel il se trouvait. Des programmes pour débutants et pour personnes plus averties étaient prévus. Il était aussi possible de se faire commenter le travail de spécialistes que l'on observait.

Sur le plan de l'attrait touristique, chaque pavillon était consacré à un site important ou à un lieu mythique de l'Australie : le Barrier Reef (Barrier Reef Aquarium), le Ayers Rock (Mineral Mountain et Energy Rock), les cavernes aborigènes (Dreamtime), les grandes steppes désertiques (Green Desert), le ciel de la Croix du Sud (The Orbisphere) et les espèces de faune et de flore anciennes et actuelles de l'Australie (Ancient Australia).

Chaque pavillon faisait réfléchir aux répercussions socio-culturelles et écologiques de l'application de certaines technologies de pointe à des domaines particuliers. Exemple : le « Barrier Reef Aquarium » était constitué de trois immenses citernes dans lesquelles on se promenait en sous-marins aménagés pour permettre de voir poissons, récifs et coraux. Le périple aboutissait à un laboratoire où il était possible de diriger des robots affectés à l'océanoculture, de comprendre les programmes les animant, explorer une station minière des bas-fonds et parvenir dans un restaurant sous-marin de la ville future. Des équipes d'animateurs dramatisaient le voyage en divers scénarios impliquant des choix que devaient faire les visiteurs, avec les conséquences socioculturelles qui en découlent.

EPCOT sur un pont

Le quartier du Darling Harbour communique avec le centre-ville par le Pyrmont Bridge. Les concepteurs du *Project Sunrise* avaient l'intention d'installer sur le pont une véritable EPCOT (*Experimental Prototype Community of Tomorrow*), de 1000 habitants y vivant jour et nuit. Cette communauté électronique aurait eu comme fonction d'adapter continuellement son mode de vie aux nouveaux développements technologiques. Elle devait s'autosuffire et demeurer consciente de la nécessité de toujours équilibrer le bien-être matériel et spirituel de ses membres.

Les habitants devant déterminer leur propre mode de vie, il est impossible de le décrire. On peut cependant l'imaginer ! L'architecture modulaire, transformable électroniquement, aurait été à la fois lieux de travail, d'instruction, de repos ou de loisirs. L'expertise de la communauté étant centrée sur les domaines de l'informatique, de la robotique et de la télématique, on peut supposer qu'auraient été établis de nombreux centres de formation et banques de données, mais aussi des cafés, des restaurants, des boutiques, des centres de création en design, audiovisuel et jeux divers. Et le soir, des discothèques nouveau genre seraient apparues, tout comme de nouveaux centres de ressourcement ou groupes de croissance propres aux « Communautés de l'Aube[8] ».

Le rôle de l'Institut

« L'Institut des technologies Sunrise » était ce qui devait faire le lien entre le parc et le pont, le grand public et les entreprises. Les anglophones sont pragmatiques. La première tâche de l'Institut allait être de construire le parc, d'aménager le pont et d'y installer une communauté. On imaginait pour cela l'organisation de séminaires regroupant des visionnaires de renommée internationale pour donner les grandes lignes de direction de la recherche, ainsi que plusieurs

8. Corine Maclaughlin et Gordon Davidson, *Les bâtisseurs de l'Aube : des communautés dans un monde en tranformation*, Paris, Le Souffle d'Or, 1985.

groupes de travail destinés à promouvoir les industries *high-tech* australiennes et concevoir divers scénarios pour le parc et le pont.

L'Institut était vu comme la source de création d'idées de projets à réaliser dans le parc et sur le pont. On le considérait comme un centre spécialisé dans l'apprentissage par le jeu, dans l'application des technologies Sunrise aux loisirs éducatifs et à la vie courante dans le laboratoire vivant de la communauté du pont. Dans une seconde phase, après l'ouverture du parc, l'Institut donnerait des cours et séminaires sur ces sujets et se consacrerait à l'éducation populaire, soucieuse de rejoindre les délaissés. Les gens du *Project Sunrise* disaient : « Nous pensons que l'Institut verra se créer autour de lui un quartier où toutes les compagnies *high-tech* voudront avoir leurs bureaux, générant ainsi une Silicone Valley nouvelle manière. » Le *Project Sunrise*, bien que financièrement appuyé, n'a pas vu le jour pour des raisons politiques.

Le Futuroscope

C'est la volonté politique qui est à l'origine du Futuroscope, celle de René Monory, ancien ministre de l'Éducation nationale et président du Conseil général de la Vienne, en France. Au début, en septembre 1983, il ne s'agissait que de créer une vitrine technologique montrant que les gens du Poitou s'intéressaient aux technologies de pointe. Ce fut d'abord le bâtiment du Futuroscope, ouvert en mai 1987 (un prisme surmonté d'une sphère), « le soleil se levant sur un monde en mutations », comme le décrivait son architecte Denis Laming. Mais très tôt, le 4 février 1985, le Conseil de la Vienne acceptait que « le pavillon du Futuroscope soit compris dans un ensemble plus vaste, constitué d'une zone ludique, d'une aire de formation et d'une aire d'activités technologiques ».

Pourquoi le Futuroscope ? « Parce que l'opinion, dit René Monory[9], accepte avec plus ou moins de résistance les nouvelles technologies. Nous vivons dans une société de mutations rapides et

9. « À propos du Futuroscope : entretien avec René Monory », *Art Press*, Paris, n° 12, 1991, p. 115-118.

incontournables. Il faut donc mettre en contact le public avec ces technologies nouvelles, le sensibiliser à leur caractère inéluctable, les banaliser [...] dédramatiser le futur », dira-t-il ailleurs. Ainsi donc, la philosophie du Futuroscope sera-t-elle d'établir une synergie entre loisirs, formation et production, activités réunies autour d'un thème unique, le traitement de l'information.

Le Parc européen de l'image

Au début, on imaginait des pavillons qui ressemblaient à ceux de l'EPCOT : pavillons de la Communication, du Temps, de la Terre et de l'Eau, de la Santé. Il y avait déjà le pavillon en forme de cristal de quartz et celui du Futuroscope avec Christophe Colomb en robot (audio-animatronique) qui nous faisait voyager de l'infiniment petit à l'infiniment grand et qui aboutissait au lévitoscope dans un décor évoquant le cœur des galaxies. Mais dès 1988, imperceptiblement, le Futuroscope s'est défini comme le « Parc européen de l'image ». Et c'est ce qu'il est devenu, le plus grand rassemblement de techniques cinématographiques de pointe : Imax, Omnimax, cinémas en relief, dynamique, circulaire, *showscan* et le spectacle « Les démons apprivoisés » à écrans multiples, du Montréalais Émile Radok, présenté à l'Expo 1986 de Vancouver. De plus, il y a la « Gyrotour », le « Monde des enfants » et l'« Espace interactif Philips », mais on est loin de la participation généralisée du public entrevue pour le *Project Sunrise*.

Je pense que M. Monory avait dès le départ son idée de technopole et qu'il l'a vendue à ses électeurs en faisant miroiter l'aire d'amusement. En 1984, c'était le début de la vague des parcs thématiques en France ! On lui a reproché de parler de participation et d'interaction, mais de privilégier une relation passive du public. Il répond :

> Il y a deux publics, un public qu'il faut acclimater à quelque chose
> qu'il ne connaît pas, et un autre public qui lui se trouve déjà
> sensibilisé à ces nouvelles technologies. La difficulté est d'intéresser
> le grand public. C'est en outre l'un des problèmes que rencontre
> l'homme politique : comment « vendre » à des gens qui votent

pour vous des choses ou des idées qu'ils ont pour l'heure peine à concevoir ou admettre[10].

Le développement économique

Force nous est de constater qu'un parc thématique peut être générateur de toutes sortes de nouvelles formes de développement économique. « Sans recourir à l'emprunt, sans avoir à augmenter les impôts, dit M. Monory, nous aurons investi l'an prochain [en 1992], un milliard de francs [...] et une partie des bénéfices dégagés est redistribuée aux communes du département[11]. » Car le Futuroscope, c'est aussi des aires de formation et d'activités technologiques. La force de M. Monory est d'avoir obtenu le Téléport en 1988. France-Télécom reconnaissait le Futuroscope comme zone expérimentale et client unique, ce qui voulait dire : réductions tarifaires au volume, avec le résultat qu'une vingtaine d'entreprises étaient déjà installées sur le site en 1990. Avec, en plus, son Palais des congrès et sa Halle technologique, le Futuroscope se situe au cœur des activités d'échanges sur les technologies de pointe. Et cela est renforcé par sa zone de formation.

Dès septembre 1987, on ouvrait le « Lycée pilote innovant et Université », qui décerne des diplômes en sciences et techniques de la communication, en droit de la communication, en audiovisuel et en sciences de l'éducation par l'audiovisuel. Plus tard s'installait le Centre national d'enseignement à distance (CNED), qui peut donner des cours à peu près partout dans le monde en visioconférence interactive, comme on avait pu le voir au pavillon INS-NTT de l'Expo 1985 de Tsukuba au Japon.

La plupart des édifices du Futuroscope ont une architecture futuriste, symbolisant un nouveau rapport entre la science et le Nouvel Âge. L'Institut international de prospective a la forme d'un lotus. On y organise des conférences et des séminaires regroupant de grands spécialistes de la prospective des besoins humains, de même que des colloques trimestriels sur l'évolution des marchés pour les

10. *Ibid.*
11. *Ibid.*

entreprises régionales. L'Institut accueille aussi un club d'experts internationaux, le Club de Poitiers, qui font de la recherche fondamentale sur les modes de vie du troisième millénaire, de même que le Centre de service « Droit et médias ».

Nécessité de l'éducation permanente

Le Futuroscope a réalisé une grande partie de ce que nous avions rêvé pour le *Project Sunrise*. « D'ici la fin du siècle, cinq millions d'emplois non qualifiés vont disparaître progressivement en France[12] », dit René Monory. Il va y avoir une redistribution complète du temps consacré aux loisirs, à l'éducation et au travail. Les relations avec la culture seront bouleversées. Un nouveau type ou des nouveaux types de cultures émergeront. L'éducation permanente est de plus en plus une nécessité pour comprendre le monde et nous y intégrer. L'enseignement de demain existe déjà avec la télévision interactive, les vidéodisques et les petits groupes de recherche supervisés. La mise à la disposition par les médias électroniques de connaissances variées en très grande quantité aboutit à une transformation de l'éducation : il faut avant tout montrer à l'étudiant comment chercher l'information. Et celui-ci sera évalué non plus sur la somme de ses connaissances, mais sur sa « capacité de s'exprimer avec les médias, de rechercher les informations, de s'organiser […] et de travailler en équipe », écrit Nathalie Faure dans *La vie quotidienne en 2015*[13].

Le musée et le parc d'amusement, institutions de la société industrielle, sont en crise : Tintin est au musée et Mickey Mouse a son université. Le musée veut devenir amusant et le parc d'amusement, éducatif ! Naissent aujourd'hui de nouveaux lieux de loisirs éducatifs qui assument des fonctions autrefois séparées. Le Futuroscope est un de ces lieux, mais il fait encore la différence entre grand public et public averti : le premier va au parc d'attractions, et le second, dans l'aire de formation. Il est dans l'intérêt des techno-

12. *Ibid.*
13. Nathalie Faure et Anne Michel, « Des ingénieurs pédagogiques », *La vie quotidienne en 2015*, numéro hors série (172) de la revue *Sciences et Vie*, Paris, septembre 1990, p. 109-113.

poles d'établir un lien permanent avec le grand public. Sinon, elles risquent d'être contestées. Ce lien passe nécessairement par les nouveaux lieux de loisirs éducatifs.

Les nouveaux lieux de loisirs éducatifs

Nous avons rêvé, avec le *Project Sunrise*, d'un parc thématique, laboratoire d'expérimentations générant une grande variété de types de recherches et de produits adaptés aux besoins du consommateur, générant de nouveaux modes de vie, un parc « laboratoire social » qui permette d'observer la réaction des gens aux expériences proposées. La participation active du grand public à des expériences *hands-on* était pour nous essentielle. Le grand public, pour comprendre ce qui se passe, est comme un enfant. Il a besoin d'expérimenter avec son corps ce qu'il n'a pu assimiler avec sa tête, de revivre l'expérience en la jouant. Le succès des salons interactifs annuels Expotec et Images du Futur, à Montréal, l'indique bien. Et au Musée de la Villette, un bon nombre de gens affirment que les expositions les plus appréciées sont celles où l'on apprend par le jeu : Inventorium, Mathématiques et Univers, la section sur le cinéma et celle où il y a les démos de l'Exploratorium.

Le premier parc thématique était constitué de décors destinés à susciter l'action chez les gens et à encourager le mélange des classes sociales : le Vauxhall de Londres en 1728. À Disneyland, on a repris l'expérience des *scenic railways* de la fin du XIXᵉ siècle, c'est-à-dire l'idée de voyages à travers un décor dans un wagon qui brasse ou autre mâchine à vertige. Aujourd'hui, les reconstitutions historiques ou historiettes fantaisistes de certains parcs thématiques semblent dépassées. La réalité, dit-on, dépasse la fiction ! Et c'est la grande fascination. Qu'est-ce que la réalité ?

L'apprentissage par le jeu

J'ai parlé de deux parcs : *Project Sunrise* et Futuroscope, liés à des technopoles. On peut aussi imaginer de nouveaux parcs thématiques

en pleine nature, générant de nouvelles activités économiques : tourisme d'aventure, recherche et développement alternatifs en foresterie, etc. Exemple : un parc où des Amérindiens nous enseigneraient l'écologie de la terre et de l'esprit, en nous engageant dans diverses façons de reboiser la forêt. Le travail social obligatoire est toujours refusé parce qu'il est imposé ; le même travail, présenté sous un angle d'apprentissage, devient intéressant ! À quoi jouent les *Rainbow Warriors* ? La différence entre un centre d'interprétation et un parc thématique réellement d'aujourd'hui est que, dans ce dernier, on y apprend par le jeu.

Les technologies de pointe nous fournissent de magnifiques outils et une nouvelle compréhension de la réalité. Mais tout cela doit être repensé dans des scénarios tenant compte des quatre grandes catégories traditionnelles du jeu et de leurs multicroisements : hasard, habileté, vertige et simulacre[14], sans oublier évidemment ceux qui sont pratiqués dans les centres de ressourcement ou groupes de croissance Nouvel Âge en vogue dans les technopoles : jeux coopératifs, psy-jeux, rituels, méditations actives, psychodrames, théâtre archétypal, etc.

14. Roger Caillois, *Les jeux et les hommes*, Paris, Gallimard, 1958.

Table

CET OUVRAGE
COMPOSÉ EN ADOBE GARAMOND CORPS 12 SUR 14
A ÉTÉ ACHEVÉ D'IMPRIMER
LE DOUZE FÉVRIER MIL NEUF CENT QUATRE-VINGT-DIX-HUIT
PAR LES TRAVAILLEURS ET TRAVAILLEUSES DES PRESSES
DES FILLES VEILLEUX
À BOUCHERVILLE
POUR LE COMPTE
DE LANCTÔT ÉDITEUR.

Imprimé au Québec (Canada)